중국 도자기의
상징미학

중국 도자기의 상징미학

발행일 2023년 3월 9일

지은이 정성규
펴낸이 손형국
펴낸곳 (주)북랩
편집인 선일영 편집 정두철, 배진용, 윤용민, 김부경, 김다빈
디자인 이현수, 김민하, 김영주, 안유경 제작 박기성, 황동현, 구성우, 배상진
마케팅 김회란, 박진관
출판등록 2004. 12. 1(제2012-000051호)
주소 서울특별시 금천구 가산디지털 1로 168, 우림라이온스밸리 B동 B113~114호, C동 B101호
홈페이지 www.book.co.kr
전화번호 (02)2026-5777 팩스 (02)3159-9637

ISBN 979-11-6836-769-2 03600 (종이책) 979-11-6836-770-8 05600 (전자책)

(주)북랩 성공출판의 파트너
북랩 홈페이지와 패밀리 사이트에서 다양한 출판 솔루션을 만나 보세요!
홈페이지 book.co.kr • **블로그** blog.naver.com/essaybook • **출판문의** book@book.co.kr

작가 연락처 문의 ▸ ask.book.co.kr
작가 연락처는 개인정보이므로 북랩에서 알려드릴 수 없습니다.

美

중국 도자기의
역사와 문양으로
풀어보는

중국 도자기의
상징미학

정성규 지음

學

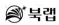 북랩

※ 서문 ※

 본서의 주제는 중국 도자기의 상징미학이다. 그에 앞서서 미학이
란 무엇인가? 독자 여러분과 정리해보자.

 미학은 아름다움의 인문학이다. 아름다움에 대한 신념이다. 아
름다움을 해석하는 철학이다. 아름다움의 필요를 창출하는 것이
다. 아름다움의 극한적인 유혹을 창조하는 것이다. 아름다움의 구
조를 탐구하는 것이다. 기술의 아름다움, 제품의 아름다움, 시스템
의 아름다움, 접근의 아름다움, 사용상의 아름다움, 유지의 아름다
움, 존재의 아름다움, 폐기廢棄의 아름다움이다. 이것을 이해하고
창조하는 것이 미학이다.

 이 책은 중국 도자기의 상징미학을 탐구하는 책이므로 먼저 미학
에 대한 기본적인 역사와 미학과 관련된 인물들의 사상을 소개한
다. 그리고 미학과 미의 인식에 대한 포괄적인 설명과 개념을 전개
한다. 그다음 본격적으로 상징미학으로 들어간다.

 그러기 위해 우리는 중국 도자기에 표현된 문양의 역사적인 줄기
를 알아야 하므로 고대 시대로부터 시작된 상징의 유산과 중국의

고유한 철학관哲學觀을 고찰하여 문양의 배후에 자리잡고 있는 고대 중국인들의 정신 세계와 관념의 흐름을 분석하고, 하, 상, 주 시대에 꽃핀 청동기시대의 청동기 문양을 알아보고 어떻게 도자기 문화에 연결되고 계승 발전되었는지 살펴보았다.

이 책에서 방대한 중국 도자기의 문양을 전부 다룰 수 없기 때문에 시대적으로는 명대明代와 청대淸代의 도자기들을 중심으로 하였다. 문양에 대하여 접근하는 방식은, 먼저 명·청 시대의 도자기를 선택하여 문양을 고찰하였다. 이러한 작업을 통하여 중국 도자기의 표면에 장식된 문양이 각각 어떤 상징을 나타내는지 상징미학적 분석을 시도하였다.

문양의 상징미학적인 분석은 다음과 같다. 상징미학 해석에는 '알레고리寓意(allegory)', '일루전幻想(illusion)', '스키마直觀(schema)'라는 상징미학의 세 가지 이론으로 해석하였다. 알레고리는 우의寓意적인 의미를 말하며 일루전은 환상幻想을 의미하고 스키마는 직관直觀을 의미한다. 중국 도자기의 문양이 내포하고 있는 상징을 위의 세 가지 해석 도구를 사용하여 분석을 하였다. 그러나 중국 도자기 문양에서는 우의와 환상, 직관이 동시에 표현되는 것이 대부분이므로 본서에서는 위의 세 가지를 구분하지 않고 종합하여 상징으로 정의하고 상징미학으로 승화시켜서 풀어보았다.

본서에서는 총 47건의 중국 도자기 상징 문양 사례를 올리고, 그리고 이것들을 하나, 하나 해석하여 도자기마다 각각의 스토리(story)가 도출되도록 하였다. 이러한 실물 도자기를 중심으로 한 실제적인 상징 문양 해석은 독자 여러분이 중국 도자기의 문양이 전달하고자 하는 상징성과 다양한 문화적 함의含意에 접근할 수 있다.

상징 문양 해석과 함께 중국의 한자가 갖는 다양한 융통성에 주목하기를 바란다. 글자는 달라도 발음이 같아서 함께 사용하는 사례와 더 나아가 그것을 그림으로 표현하면서 또 다른 상징미학적 성취를 이루는 장면에서는 놀라움을 금치 못할 것이다.

이렇게 중국 도자기에 표현된 문양의 상징들을 요약해보면 인생의 모든 행복에 대한 소원이 우의(寓意, 상징)로 함축되어 있다는 것이다. 또한 중국인들은 도자기 문양에 표현된 모든 행복에 대한 길상문양吉祥紋樣을 본인들의 삶에 투영하여 동일시한다는 점을 알 수 있다는 것이다.

그들은 도자기를 마련할 때 도자기를 실용적인 목적에서 사기도 하지만 실상은 도자기에 묘사된 각종 행복의 길상문을 사는 것으로도 볼 수 있다.

본서의 마지막 부분에서 중국 도자기의 감정에 대하여 감정 기본이론과 감정 기준 7가지를 제시하였다. 그리고 현장에서 활용할 수 있도록 정성적 평가와 정량적 평가에 기반하여 간단한 감정기법을 제안하였다. 비록 완전하지는 못하지만, 독자 여러분에게 도움이 되리라 본다.

그리고 이러한 중국 도자기의 문양에 대한 필자의 미학적 접근은 사례가 많지 않아 많은 애로가 있었다. 이러한 불리한 여건 속에서도 한국과 중국, 해외의 여러 문헌에 소개된 도자기 연구와 종교, 예술연구에서 많은 도움을 받았다.

그중 몇 편을 말씀드리면 이용욱 교수의 『중국도자사』, 방병선 교수의 『중국도자사 연구』, 마시구이馬希桂 교수의 『중국의 청화자기』, 마가렛 메들리(Margaret Medley) 교수의 『중국도자사』와 용주龍州 교수

의 『전통공예와 현대공예의 개념』과 갈로葛路 교수의 『중국 회화 이론사』, 주지영朱志榮 교수의 『중국 예술 철학』, 꺼자오꽝葛兆光 교수의 『도교와 중국문화』, 변의수의 『상징학』, 특별히, 일본 노자키세이킨野崎誠近의 『중국미술 상징사전』에서 많은 영감을 받았다.

이 외에도 한국, 중국, 일본 등 여러 나라의 저명한 중국 도자기 연구자들의 문헌을 통하여 많은 도움을 받았으며 미학과 상징학, 기호학, 도상학, 예술학 분야에서도 국내외 학자들의 문헌이 있었기에 이 책을 쓸 수 있었다. 필자의 천박한 학문의 한계를 극복하도록 도움을 준 저자들에게 경의를 표한다.

미학이라는 책의 특성상 시각적 설명을 위하여 사진을 많이 싣게 되었으며 독자 여러분의 이해에 도움이 되리라 본다. 그리고 대만의 진단박물관과 고궁박물관, 국내외 박물관, 중국의 유수한 경매회사의 도록에서도 자료를 참고하였다. 그리고 인터넷에 게시된 각종 자료를 참고하기도 하였다. 이분들에게 일일이 양해와 승낙을 받아야 하나 여러 가지 여건상 그러지 못한 점 이글을 통하여 사과드리며 심심한 사의를 올리는 바이다.

이창수 군이 유명박물관의 도자기 도록을 보내주어 많은 도움이 되었으며 필자에게 집필하도록 용기를 준 중국문물연구회와 완상회, 시외도원, 민조시 숲길 동호인들에게 감사드린다. 또한 자료정리를 도와준 본인 건축설계사무소의 송종인 이사와 신상환 과장에게 고마움을 전한다. 필자에게 중국 도자기의 상징미학을 저술하도록 용기를 주었던 후배 강석진 군이 이 책의 출판을 보지 못하고 한창 일할 나이에 갑자기 유명을 달리하였기에 이 지면을 빌려서 명복을 비는 바이다.

중국 도자기 문양의 상징미학 탐구는 특정한 논리나 규칙이 없어서 대부분 필자가 서술하다 보니 객관적인 서술보다는 주관적인 내용이 많으리라 본다. 때문에, 다소간 실수가 짐작된다. 널리 혜량惠諒하여 주시기 바라며 많은 질정叱正을 부탁드린다.

2023년 3월 9일

대한민국 부산에서 중국 도자기 연구자

정성규 識

"상징은 정신을 표현하며 인간성의 모든 면을 투영한다."

- 칼 구스타프 융 -

※ 차 례 ※

제3장 미학적 접근

제4장 중국 상징의 역사

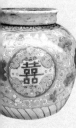

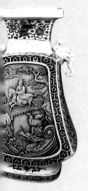

제7장　중국 도자기 감정

중국 도자기의 탄생

1.
역사

　지구상의 모든 문명은 초기의 발전과정에서 실용적인 목적으로 토기土器를 제작하기 시작하였다. 토기는 주요 재료가 진흙이므로 주변에서 구하기 쉽고 만들기도 용이하기 때문이었다. 중국의 경우에도 강소성 율수溧水의 신선동과 강서성의 만년선인동에서 발견된 토기의 도편陶片이 탄소(C¹⁴)연대 측정에 의하여 대략 기원전(BC) 9000년경으로 판명되었다.

　그러므로 중국의 도기陶器 제작 역사는 지금으로부터 약 1만 1천 년이라는 역사를 가지고 있다. 그 후 신석기시대를 거치면서 BC 5000년경을 전후하여 화북華北 지역에서 발생한 앙소仰韶문화에서는 주황색과 갈색의 안료를 사용하여 다양한 무늬를 그려 넣은 채도彩陶를 제작하였다. 앙소문화에서 생산된 수많은 토기들은 현대인인 우리가 보아도 색채의 수려함과 도안圖案, 기형器形의 다양함에 감탄을 금할 수 없는 것이다. 그래서 오늘날 앙소문화를 채도문화彩陶文化라고 부르기도 한다.

　이렇게 발전을 시작한 중국의 도자기 역사는 하夏, 상商, 주周의

선진先秦(진나라가 중국을 통일하기 전의 시대) 시대를 거치면서 토기보다 튼튼하고 오래 사용할 수 있으며 보기에도 아름다운 자기瓷器를 발명하게 되었다. 인류 역사상 최초의 자기 생산은 고고학적 발굴에 의하여 전국시대(BC 476~BC 221) 광동廣東의 증성甑城에서 시작되었음이 확인되었으며 학자들은 이를 '용요龍窯'라고 칭하였다.

그리고 서한西漢, 동한東漢을 거치면서 본격적으로 자기의 생산이 확대되었으며 중국은 동한 시대에 역사상 최초로 자기를 대량 생산하는 나라가 되었다. 필자의 연구에 의하면 이때가 대략 AD 100년경이었다. 드디어 자기瓷器의 시대를 열게 된 것이다. 이렇게 중국 도자기의 역사는 찬란한 꽃을 피우게 되었으며 중국 도자기는 전 세계에 전파되어 문화의 교류와 인류의 생활 수준 향상에도 크게 기여하였으며, 수많은 도자기 교역으로 인하여 차이나China라는 나라 이름이 도자기를 뜻하는 말로 널리 쓰이게 되었다.

이렇게 전개된 중국 도자기의 역사를 바탕으로 각 시대에 따른 중요한 도자기들을 살펴보고자 한다.

2.
도자기 생산의 흐름

홍도紅陶

　중국에서 도자기의 역사에 처음 등장한 것은 토기土器이다. 토기는 주변에 흔히 구할 수 있는 진흙으로 제작하였으며 초기에는 햇볕에 말려서 그릇 같은 것을 만들었고 쉽게 부서지는 단점을 극복하려고 노력한 결과 불에 굽는 방법을 발견하였다. 그러나 당시에는 고대인들의 거주지 마당이나 강가에서 소규모로 화덕에 굽는 방식이라 품질이 열악하였으며 대량생산을 할 수가 없었다.

　수많은 시행착오 끝에 배리강裵李崗 문화에서는 횡혈요橫穴窯를 발명하여 토기를 제작하였다. 물론 발견된 장소의 보존상태가 나빠서 확실한 것을 알 수 없지만, 이곳에서 발견된 홍도(紅陶, BC 5500년 전후) 토기의 양호한 상태로 보아 조직을 갖춘 체계적인 요장窯場에서 제작한 것임을 짐작할 수 있다.

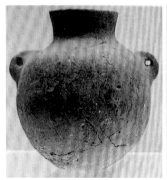

배리강기의 홍도 토기 BC 약 6000년, 칠무늬 홍도 토기 BC 약 5300년, 노관대 유적지
황하유역

채도彩陶

이어서 앙소문화仰韶文化(약 BC 4800-BC 4300)에서는 오늘날 채도
예술이라고까지 극찬하고 있는 채도彩陶를 생산하였다. 이 시기의
채도는 토기를 성형한 다음 철과 망간이 주성분인 광물성 안료顔料
를 사용하여 붉은색이나 검정색으로 다양한 문양을 그려 넣어서 소
성하였기 때문에 토기의 표면에서 쉽게 떨어지지 않았다. 주로 그
려진 문양은 꽃 문양, 동물 문양, 기하학적인 문양이었다. 이러한
다양한 문양은 이후 중국의 하夏, 상商, 주周시대의 청동기 제작에
응용되어 청동기 문화 발전에 많은 영향을 끼쳤다.

중국 도자기의 상징미학

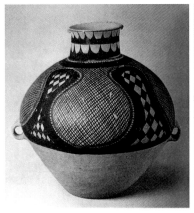

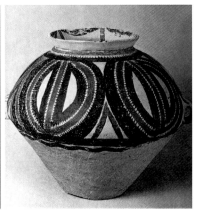

그물문 쌍이호 채도, 앙소문화
BC 약 3000~3500년

반원문 쌍이호 채도, 앙소문화
BC 약 3000~3500년

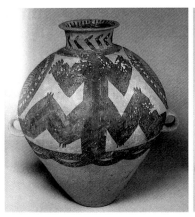

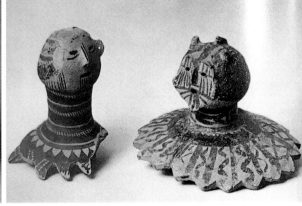

개구리문 쌍이호 채도, 앙소문화
BC 약 3000~3500년

사람 머리형 뚜껑 채도, 앙소문화
BC 약 3000~3500년

흑도黑陶

그다음 BC 2000년경 양저문화(약 BC 3200-BC 2200) 전후 중국도자 역사에 등장하는 토기는 흑도黑陶이다. 흑도 역시 재료는 양질의 점토를 사용하였으며 점토를 더욱 정밀하게 분류하고 걸러내어서 가공하여 흑도의 재질이 치밀하고 윤택하게 하였다. 특히 이 시기에는 토기의 제작을 위하여 물레를 사용하게 되어 성형의 일관성이 있었고 품질이 월등히

앵무새 모양 흑도 준樽(술잔)
BC 3200~BC 2200년

좋아졌다. 또한 이전의 채도는 소성燒成 온도가 약 800℃였으나 흑도의 소성 온도는 약 1,000℃에 도달하였다. 때문에 흑도는 강도가 높고 표면이 균일하였으며 장식적인 효과도 높아졌다.

중국 도자기의 상징미학

백도白陶

　　그리고 백도白陶가 출현하였다. 백도는 신석기시대의 여러 문화에서 조금씩 보이고 있으나 본격적으로 발전하는 시기는 상商(약 BC 1600-BC 1027년) 시기이며 특히 상 후기에 귀족이나 지배계층을 위하여 많이 제작되었다. 백도는 조형이 날렵하며 외관이 기존의 도기보다 한 차원 높은 기능미를 보여주었다. 학자들의 연구에 의해 오늘날 도자기의 원료로 사용하는 고령토와

백도규白陶鬹(세발주전자) 용산문화 BC 3000년

흡사하였다는 것을 밝혀졌다. 이러한 원료의 사용으로 태토의 철 함량이 약 1.72% 정도로 낮아서 하얀색을 띠게 되는 것이었다. 백도 표면에는 낙승문洛繩紋(밧줄이나 새끼줄처럼 꼬아진 형태), 각종 짐승 무늬, 구름이나 번개 같은 형태의 문양이 표현되었다. 아마도 같은 시기에 생산된 청동기의 문양이나 기형을 모방하여 제작한 결과로 보인다. 하여튼 백도는 고령토와 유사한 태토胎土의 사용과 다양한 형태의 제작은 물론이고 소성 온도의 향상과 함께 차후 원시자기를 제작하는 기술적인 밑바탕이 되었다고 할 수 있다.

인문경도印紋硬陶

　인문경도라는 명칭은 도기의 문양 제작 방법에서 유래하였다. 주로 기하학적인 문양을 도기의 표면에 새겨 넣을 때 간단한 도구를 사용하여 도장을 찍印듯이 누르거나 두드려서 도기의 표면을 장식하였다. 이러한 연유로 인문경도印紋硬陶라고 칭하게 되었다. 인문경도는 태토로 사용된 점토가 철 함량이 비교적 높기 때문에 도기의 색상은 대부분 홍갈색, 회갈색, 자갈색, 황갈색을 보이고 있다. 두드리면 금속성 소리가 나며 간혹 고온에서 소성된 기물 중에 표면에 용해로 인하여 광택이 나는 기물도 있다. 인문경도의 제작 방식은 이조반축법泥條盤築法이며 이 기법은 진흙을 반죽하여 그릇 형태를 만들면서 기물을 붙잡고 안으로 손을 넣어서 공간을 만들고 바깥쪽은 다른 손으로 간단한 기구 같은 것으로 두드리면서 제작하

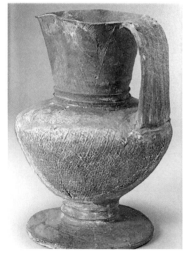

인문경도 압수배(押手盃 상商)시기,　　인문경도 항아리 상商 시기, BC 1500년 전후
BC 1500년 전후

　　　　　　　　　　　　　　　　중국 도자기의 상징미학

였다. 물론 손잡이나 장식물은 별도로 수작업으로 제작하여 부착하였다. 인문경도는 다음에 설명할 원시자기와 같이 출토되는 경우가 많은데 이것은 재료나 제작 방법에 있어서 유사한 공통점이 있기 때문인 것으로 보고 있다. 주로 상商대와 주周대에 유행하였으며 대부분 물건을 담는 용도로 사용하였다.

원시자기原始瓷器

원시자기는 말 그대로 최초로 나타난 자기瓷器라는 뜻이다. 먼저 자기가 되려면 갖추어야 할 조건이 있는데 이것을 알아보자.

(1) **원료의 선택** : 보통 산화알루미늄의 함유량이 높은 자토瓷土를 구하여야 한다.

(2) **원료의 가공** : 자토를 사용하여 자기를 제작하는 기술을 말하며 원시자기의 경우 인문경도 와 마찬가지로 이조반축법泥條盤築法을 사용하였다.

(3) **소성燒成 온도** : 원시자기의 수준에 도달하려면 굽는 온도가 1,200℃ 이상이 되어야 한다.

(4) **유약釉藥 발명** : 유약의 발명과 사용은 자기의 생산을 위해서 필수이다. 특히 고온에 견디는 유약이라야 도기의 표면에 결합하여 두께가 일정하며 견고해진다.

오늘날 연구자들은 과거에 도공들이 유약을 발명한 것을 유추해보면 아마도 도기를 소성

하면서 밀폐된 가마의 내부에서 불을 때는 나무의 재가 자토에 용해되면서 자연스럽게 유약을 바른 것처럼 유막釉膜이 형성되었다고 본다. 이것을 반복하여 관찰하면서 자연스럽게 유약을 발명하게 된 것으로 보고 있다.

(5) **내수성耐水性** : 자기가 되려면 물을 담거나 그릇을 씻을 때 물이 흡수되지 않아야 한다.

(6) **태유胎釉의 균일함** : 도기의 태토胎土 표면에 유약이 균일하게 분포하여야 한다.

(7) **청량한 소리** : 기물을 두드리면 청량한 금속성 소리가 나야한다. 이것은 자기를 소성한 다음 완성되었을 때 경쾌한 금속성 소리가 나면 고온에 소성한 것을 알 수 있기 때문이다.

이와 같은 조건들이 갖추어진 것을 우리는 자기라고 한다. 이러한 자기는 고고학적 발굴로 이미 상商대에 생산된 청자기靑瓷器를 통하여 원시자기의 초기 모델들을 알 수 있으며 이러한 경험과 기술들이 축적되어 결국 AD 100년경 동한시대에 인류역사상 최초로 자기瓷器를 생산하는 나라가 되었다. 원시자기는 내수성을 갖추고 있기 때문에 초기에는 주로 식기食器의 용도로 제작하게 되었다. 여기에서 자기의 출현에 대하여 독자들과 잠시 살펴보고자 한다. 앞서 언급하였지만 이미 상商, 주周, 진秦시대에도 초기의 원시 청자 형태들이 발견되었다. 그러한 기술적 경험들이 축적되어 드디어 동한東漢 시기에 여러 곳의 요지窯址에서 자기를 소성하게 되었으며

절강浙江의 상우上虞 지역이 많았다. 주요한 요지들을 살펴보면 연강聯江의 장자산帳子山, 능호凌湖의 도기오圖箕塢 외 여러 곳이 있으며 요지의 형태는 전통적인 용요龍窯가 대부분이었다. 용요는 주로 완만한 산비탈에 설치되었으며 사진에서 보면 길쭉하여 용龍처럼 생겼다 하여 용요라고 부르게 되었다. 동한 시기의 용요는 전국시대보다 길이가 조금 길어졌다. 이로 인하여 불꽃이 가마의 내부에 오래 남아있을 수 있고 때문에 자기를 소성하는데 필요한 1,300℃ 내외의 온도를 확보할 수 있었으며 대량생산을 할 수 있었다. 이렇게 하여 인류 역사상 최초의 자기 시대가 열리게 되었으며 대략 AD 100년경이었다.

원시자기 삼족정三足鼎(발이 세 개 달린 솥), 서한西漢

원시자기 사계호四系壺(네 개의 연결고리가 달린 단지), 한대漢代

　도자기 문화의 정수精髓라고 할 수 있는 자기瓷器의 탄생 시기까지 중국 도자기 발전 과정의 큰 흐름을 둘러보았다. 이제 중국 도자기가 인류 역사 속에서 어떤 문화적 특징이 있는지 살펴보기로 하자.

중국 도자기의 문화적 특성

세계의 여러 나라에는 다양한 문화유산이 있으며 개별적인 특징을 가지고 있다. 이집트의 피라미드, 마야 문명의 달력, 메소포타미아 문명의 설형문자, 그리스의 파르테논 신전 등 수많은 문화유산들은 나름대로 특징을 가지고 있으며 이것은 차별적인 개성이기도 하다.

　중국 도자기도 유구한 역사와 전통 속에서 특징을 갖게 되었으며 어떤 것들인지 독자 여러분과 알아보고자 한다. 필자가 연구한 중국 도자기의 문화적 특징은 다음과 같은 것이 있다. 그것은 역사성歷史性, 그리고 기술성技術性, 독창성獨創性, 다양성多樣性, 세계성世界性의 다섯 가지로 요약할 수 있다.

1.
역사성

　역사성이란 다소 철학적인 뉘앙스가 있는 단어이다. 이것은 어떤 현상에 대하여 시간 속에서 일어난 사건들에 대하여 의미를 부여하는 작업을 통하여 나타나는 결과를 역사성이라 요약할수 있다. 즉, 중국 도자기의 역사성이란 지난 역사 속에서 어떤 위치에 있었으며 영향력은 어느 정도였는가? 하는 것이 역사성이라 할 수 있다. 이것이 문화적인 것일 수도 있고 사회, 경제적 맥락일 수도 있다.

　일단, 중국 도자기의 출현은 현재(2022년)로 보아서 11,000년이 넘는 시간적 상한선을 가지고 있다. 그리고 최초의 도자기 생산 이후 현대에 이른 지금까지 한순간도 정체됨이 없이 지속적으로 발전하여 온 것이 중국 도자기이다. 이것 자체로도 이미 역사적인 의미가 대단하며 인류 역사에서 큰 획을 긋는 도자기 문화의 역사성이다. 그리고 세계 최초로 자기瓷器를 생산(약 AD 100년 전후)한 것은 참으로 중대한 도자기 생산 기술의 도약이며 인류의 의식주 생활을 바꾼 획기적인 사건이다. 이러한 자기의 발달로 청동기시대가 막을 내리고 철기시대로 진입하게 된 단초를 제공하였기 때문이다. 즉,

도자기 생산 기술 발전의 역사성이다. 그리고 당唐대부터 시작된
중국 도자기의 해외 수출과 교류는 이미 많이 알려진 역사적인 사
실이다. 1,500년 이상 지속된 해외 교류는 공간적으로도 세계 도처
로 확대되어 각국에 공급하고 교류함으로써 중국 도자기의 역사성
을 실감 할 수 있다.

2.
기술성

　기술성이란 과학지식을 이용하여 주변에 있는 사물을 인간 생활에 사용할 수 있도록 하는 유효한 가공 능력을 말한다. 오늘날의 관점에서 바라보면 이러한 기술성은 차별적인 능력을 말하며 비용을 지불하고 제품을 구매하도록 유도하는 유용한 역량이라고 할 수 있다. 중국 도자기의 기술성은 먼저 기술 주도적인 경향이 있다.

　중국 대륙의 광범위한 지역에서 지속적으로 도자기를 생산하다 보니 각 요지窯址(가마터)마다 기술의 축적이 가능해졌고 이러한 기술들이 교류를 통하여 심화되고 발전되었다는 것을 짐작할 수 있다. 그 결과 홍도 → 채도 → 흑도 → 백도 → 인문경도 → 원시자기 → 자기瓷器로 이어지는 중국 도자기의 발달이 가능하였으며 이것은 전적으로 기술의 발전에 힘입은 것이다. 기술의 발전은 누가 어떻게 성취하였는가? 아주 복잡한 정치, 사회, 경제적인 문제이기는 하나 단순히 생각해보면 철저한 시장경제 논리에 의하여 기술의 발전이 이루어졌다고 본다. 먼저 농경의 발달로 식량이 증산되면서 많은 인구를 먹여 살릴 수 있었고 역으로 이러한 많은 인구는 새로

운 의식주의 변화를 불러오게 되었다. 수요가 선행되고 공급이 따라가야 하였다.

예를 들면, 늘어나는 인구가 식사를 하고 생명을 부지하기 위하여 음식물을 담는 식기가 필요하였는데, 기존의 도기류 식기는 수분의 흡수율이 높아서 음식을 장시간 보관하기가 어려웠다. 이러한 어려움을 해소하기 위하여 끊임없는 노력 끝에 유약을 발견하였으며 이와 함께 당시 용요龍窯로 불리는 요지는 소성 가마의 길이를 확장하여 소성 온도를 높일 수 있었다. 이러한 기술의 발전은 세계 최초로 자기 생산이라는 기술적 혁명을 가져왔다. 기술의 진보는 항상 수요와 공급의 원리에 따라서 진보하였다. 새로운 자기에 대한 당시 민중의 수요는 얼마나 폭발적이었는지 대충 짐작이 가는 것이다. 2,300년간 이어오던 청동기시대가 막을 내리기까지 하였으니 말이다.

그 후 중국의 도공들은 끊임없는 기술 개발로 육조시대六朝時代에는 화장토化粧土를 개발하여 도자기의 표면을 아름답게 보이도록 가공하였다. 화장토는 태토의 표면을 평활하게 하여 보기 좋게 하는 기능과 태토의 색감을 깊게 하고 좋게 보이기 위하여, 그리고 유약을 시유하였을 때 유약이 생동감이 있도록 하는 기능을 가지고 있었다. 당唐과 오대五代에는 특히 당삼채로 불리는 도자기의 출현으로 또다시 기술의 혁신을 이루었다. 당삼채의 핵심은 색채이며 금속착색제金屬着色劑를 발명하는 성과를 이루었다. 3가지 이상의 색채로 제작된 당삼채는 아름다운 색감과 탁월한 조형미로 당시 대대적인 유행을 하였다.

기술의 진보는 계속되어 북송北宋 시기에는 균요鈞窯에서 기존의

산화철착색의 청유靑釉에서 동銅을 사용하여 산화물 착색제를 발명하여 동홍유銅紅釉를 생산하였다. 이것은 기존의 도자기에서 볼 수 없었던 화려한 색상을 선보이게 되었으며 여기에서 계속 발전하여 나중에 원나라에서 유리홍釉里紅과 그 이름도 유명한 청화靑花를, 명나라와 청나라시대에서는 보석홍寶石紅, 제홍霽紅, 랑요홍郎窯紅 등과 같은 뛰어난 색료를 개발하게 되는 계기가 되었다. 이러한 색료의 개발과 사용으로 중국 도자기는 항상 기술적으로 앞서 있었으며 중국 도자기의 기술성은 혁신에서 다시 혁신을 시도한 중국 도자기 도공들의 끊임없는 연구와 헌신이라고 해야 할 것이다.

3.
독창성

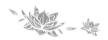

　독창성이란 "예술 표현이나 기술의 발휘에 있어서 모방적인 태도를 지양하고 스스로 새로운 것을 창안하거나 만들어 내는 것"이라 할 수 있다. 물론 현실적으로 어느 개인이나 조직이 교육이나 경험 없이 스스로 완전히 새로운 것을 만들어 낼 수는 없을 것이다.

　필자가 말하고자 하는 독창성이란 현재 있는 것에서 더 나은 기술을 개발하고 제품을 만들어서 과거에 비하여 진일보한 성과를 내는 것을 말한다. 이러한 성과를 내는 원동력이 독창성이라고 본다. 중국 도자기는 이러한 면에서 완전히 독창성을 발휘하였다고 말할 수 있다. 구체적으로 살펴보면 기원전 4800년경의 앙소문화仰韶文化에서 이미 채색 도기를 생산하였으며 작품 인물武士 하나하나에 생명력이 넘치는 진시황의 병마용兵馬俑, AD 100년경에는 세계 최초의 자기瓷器를 제작하였다. 당唐대의 삼채三彩 도자기는 그 화려한 색조와 다양한 기형으로 당시 사람들에게 뜨거운 환영을 받았다. 송宋대의 청자, 백자 등은 이미 주변 여러 나라로 수출할 정도로 품질의 독창성을 인정받았다. 송대에는 중국 도자기 역사상 가

장 활발한 기술적 성취와 생산력을 확보한 시기로서 북방의 백자白瓷, 청자靑瓷, 균요鈞窯, 남방의 용천요龍泉窯 청자, 경덕진 자기景德鎭瓷器 등 많은 자기 생산 기지가 있었으며 이후 중국 도자기가 세계 속에서 우뚝 설 수 있도록 기반을 조성한 시기라고 할 수 있다. 이어서 원元대에 개발한 청화백자는 또 한 번의 기술적 성취로서 이후 명明대를 거치면서 수백 년간 전 세계인의 사랑을 받았다. 코발트 안료를 사용하여 제작한 청화자기의 명성은 현대에까지 이어져 오고 있다. 청淸대에는 자기 역사상 또 한 번의 혁신을 이룩하여 자기의 황금시대를 이룩하였으니 바로 분채粉彩, 법랑채琺瑯彩 자기의 생산과 랑요홍郞窯紅, 제홍霽紅 같은 단색 유자기의 확산이었다. 이러한 중국 도자기의 제작 기술 개발과 그것을 뒷받침한 각 왕조의 도자기 생산에 대한 제도적 지원은 도자기 생산에 따른 원료의 개발과 함께, 셀 수 없을 정도로 다양한 기형을 창조하면서 각 시대마다 새로운 도자기를 생산하였다. 이것을 필자는 중국 도자기의 독창성으로 설명하고자 한다. 지난 세기에 새로운 도자기가 탄생할 때마다 기존의 기술과 재료를 뛰어넘어서 새로운 형식의 도자기를 생산하면서 기술과 재료의 혁신을 가져왔고 도자기의 조형造形과 기능의 재창조를 주도하였다. 그 결과 중국 국내에서는 물론이고 세계적으로도 수요를 창출하여 도자산업의 번성을 이루었다. 이것은 전적으로 중국 도공들의 독창성에 기초하여 이룩한 것이라 할 수 있다.

4.
다양성

　중국 도자기의 다양성은 말 그대로 너무나 다양多樣하다. 그래서 어느 정도 분류를 하면서 고찰하여야 한다. 독자 여러분과 함께 중국 도자기의 다양성에 대하여 함께 알아보고자 한다.

민족적 다양성

　독자 여러분도 잘 아시다시피 중국은 한족漢族 외에 55개의 소수민족으로 이루어진 다민족 국가이다. 55개에 이르는 소수민족은 저마다 고유한 문화를 가지고 있으며 도자기 역시 전통적인 중국의 도자기와 함께 그들만의 문화적인 코드가 담겨있는 다양한 도자기기 존재한다. 이러한 소수민족이 가지고 있는 도자기 문화가 중국 도자기 발전에 많은 영향을 주고받았다.

지역적 다양성

중국 대륙은 엄청 넓은 곳이다. 남북으로 약 5,500km 동서로 약 5,200km이며 면적은 약 960만km²이다. 이렇게 방대한 국토는 지역별로 기후가 다르고 살고 있는 인종도 다르며 문화도 다른 부분이 많다. 오늘날 중국 대륙을 도자기 문화를 가지고 토론한다면 우선 중요한 몇 가지 지역에 대한 개념을 이해할 필요가 있다.

1) 화북華北지역과 화남華南지역

화북지역은 황하강을 중심으로 보면 북쪽을 말하는데 비옥한 화북평원이 펼쳐져 있는 곳이다. 현재의 베이징과 텐진이 있으며 허베이성河北省, 산시성山西省, 샨시성陝西省, 네이멍구內蒙古자치주에 걸쳐 있다. 소위 중화中華라는 이미지에 걸맞는 지역이며 정치, 경제, 문화의 중심지로서의 역할을 하고 있는 곳이다. 우리가 알고 있는 관중關中이라는 지역은 산시성의 옛 지명임을 볼 때 중국의 역사·문화에서 매우 중요한 지역임을 알 수 있다. 중국 도자기의 역사에서 보면 북방의 고화도 자기가 생산된 지역이기도 하다.

화남지역은 보통 화중華中지역과 같이 언급되고 있으며 양자강 중류를 중심으로하여 주로 남쪽 지역을 말한다. 오늘날의 행정구역으로 볼 때 허난성河南省, 후베이성湖北省, 후난성湖南省, 광둥성廣東省, 광시성廣西省, 하이난성海南省을 아우르는 지역이다. 화남지역의 중심에는 뤄양洛陽이 있으며 우리가 무협 소설에서 늘상 듣고 있는 중원中原이라는 명칭도 이곳을 말하는 것이다. 이중 후난성은 과거 초楚 문화권의 중심으로서 상고시대의 유명한 시인 굴원屈原이 저

술한 초사楚辭에 나오는 신비한 배경은 이 지역의 자연환경에서 나온 것이다. 또한 중국 근대사에 큰 족적을 남긴 마오쩌둥毛澤東, 류사오치劉少奇 등의 인물이 나온 곳이기도 하다. 또한 중국 도자기의 역사에서 보면 유수한 요장窯場이 많이 발생한 곳이다.

2) 강남江南지역

강남지역은 큰 틀에서 보면 화남華南지역에 속하고 있는 곳이지만 중국 도자기의 역사에서는 중요한 지역이므로 짚고 넘어가고자 한다. 오늘날의 상하이上海, 장쑤성江蘇省, 안후이성安徽省, 장시성江西省, 산둥성山東省, 푸젠성福建省, 저장성浙江省 등을 말한다. 이곳 지역은 예로부터 기후가 온화하고 물산이 풍부하여 주민들의 생활이 풍요로운 지역이었다. 자연환경도 좋아서 유명한 명승지가 많으며 이러한 연유로 문학이 발전한 곳이기도 하다. 중국 도자기 역사에서 볼 때 청자의 발생지역이기도 하다.

3) 차마고도茶馬古道지역

차마고도는 오늘날의 중국의 서남부인 윈난성雲南省, 쓰촨성四川省지역과 티벳, 인도에 이르는 광범위한 지역을 말하며 이곳은 오래전부터 차茶를 많이 재배하여 이를 운송하고 교역하면서 교통로가 개설되고 경제가 발전하였다. 차마茶馬라는 것도 윈난성과 쓰촨성에서 생산된 차와 티베트의 말을 주로 교역하다보니 붙여진 이름이다. 이러한 환경적인 배경에 의하여 이곳 지역의 명칭을 '차마고도'라고 부르게 되었다. 역사적으로도 이미 서한西漢시기에 교역로가 생겨서 인도, 중국, 티베트, 네팔 등으로 연결되는 다양한 문화

가 숨 쉬는 지역이다.

시대적 다양성

중국은 장구한 역사를 가진 나라이다. 그러므로 각 시대마다 생활에 적합한 도자기의 생산이 지속되었다. 신석기시대의 앙소문화 仰韶文化(약 BC 5000~BC 3000년)에서 채도彩陶가 탄생하였으며 이어서 하夏왕조에서 점토로 제작한 정교한 토기를 생산하였고 상商왕조에서는 도자기 기술이 더욱 발전하여 청동기를 제작하는데 필요한 도범陶范(도자기로 된 거푸집)을 공급함으로써 상 왕조에서 정교하고 다양한 청동기를 제작할 수 있었다. 그리고 후한 시대에는 세계 최초로 자기瓷器를 생산하게 되었다. 이렇듯 중국의 도자기는 각 시대마다 필요한 기능을 발굴하였고 대처하며 발전하여 나갔다.

조형적 다양성

중국 도자기에 있어서 조형적 다양성은 페르시아의《천일야화(千日夜話)》처럼 호기심 넘치는 이야기가 끝없이 이어지듯이 항상 새로운 형태를 창조하여 각 시대마다 개성이 뚜렷한 조형미를 갖춘 도자기들이 생산되었다. 조형미가 있다는 것은 중국 도자기는 예술품이라는 것이며 때문에 조형미가 있다는 것이다. 중요한 조형의 변화를 살펴보면 기원전 약 5000년경에 시작된 앙소문화仰韶文化에서

는 각종 형태의 토기에 짙은 갈색과 황토색의 안료로 채색한 채도彩陶로부터 시작하여 용산문화의 백도규白陶鬶와 같이 동물의 형태에서 영감을 얻어서 제작한 아름다운 토기들이 출현하였다. 상商대에는 당시 청동기로 제작된 다양한 기물을 모방하여 제작하였다. 특히 상대 후기에는 백도白陶의 제작이 활발하였으며 이 토기는 이전과는 다른 품질이 우수한 태토胎土를 사용하여 표면은 광택이 나고 부드러워서 질감이 좋았으며 소성 온도가 높아서 이 시기에 생산된 다수의 토기는 이미 자기瓷器의 수준에 근접하였다. 소위 원시자기原始瓷器로 불리는 영광을 안게 되었다.

이 시기의 형태는 주로 발鉢, 궤簋, 옹甕, 두豆, 존尊 등으로 이루어졌으며 유약이 입혀져서 이미 상당한 미美적 효과를 나타내었다.

고대 중국 도자기 조형미의 1차적인 정점은 진秦나라의 병마용兵馬俑이다. 먼저, 병마용은 그 규모에서 세상의 모든 도자기 문화를 압도하는 장면을 보여준다. 특히 예술적인 견지에서 볼 때 수천 개의 병마용俑은 놀랍게도 하나하나 모두 크기도 다르고 표정도 다르며 자세도 다르다는 점이다. 이것은 당시 도자기술의 수준이 높으며 예술적 감성도 풍부하다는 것을 보여주는 것이라고 하겠다. 그리고 다시 2차의 전환점을 맞게 된다. 즉, 당唐나라 시대이다. 이 시대는 중국 역사상 가장 활발한 개방과 교류, 융합의 시대로서 모든 분야에서 융합과 혁신을 통하여 문화가 고도로 발전하는 시기였다. 특히 중국 도자기 역사에 길이 남을 예술작품이 탄생하였으니 그 유명한 '당삼채唐三彩'이다. 삼채란 색이 세 가지라고 하여 붙인 것처럼 보이지만 표현을 그렇게 한 것이고 실제는 여러 가지 색상으로 구성되어 있다. 특히 우리의 눈길을 끄는 것은 당시의 생활상을

묘사한 사실적인 조형과 진묘수鎭墓獸와 같은 상상의 동물을 다양하게 표현한 탁월한 미적 감수성은, 현대인인 우리가 보아도 감탄할 수밖에 없는 조형적인 다양성이 돋보인다. 그리고 송宋대는 드디어 세계 도자기 역사에서 그리고 중국의 도자기 역사에서 전무후무한 발전을 이룩한 유명한 5대 명요明窯의 시대이다. 정요定窯, 여요汝窯, 관요官窯, 가요哥窯, 균요鈞窯로서 송대를 대표하고 세계 도자 역사에 큰 획을 긋는데, 말 그대로 명요明窯이다. 송대의 5대 명요는 각각 조형상의 특색이 있었으며 이후 원元의 청화백자, 명대의 청화백자와 채색 자기, 청대의 법랑채와 분채자기로 이어지는 대장정이 계속된다. 본서에서는 조형의 다양성에 대하여는 이 정도로 마무리하고 넘어가고자 한다.

철학적 다양성

중국문화를 이해하려면 중국의 철학을 알아야 할 것이다. 중국인들은 그들의 생활 곳곳에 고유한 철학이 녹아있다. 중국 도자기도 예외는 아니며 오히려 중국의 철학이 다양하게 표출되고 있는 장소가 중국 도자기이다. 철학이란 간단하게 요약하면 국가, 지역, 사회, 인간, 사물들에 대하여 일정한 인식을 통하여 정립된 가치체계나 판단체계를 말한다. 중국에 있어서 철학은 시대적으로 고대(상고)철학, 중세철학, 근대철학, 현대철학으로 나눌 수 있으며 이를 다시 세분하면 고대철학은 서경書經의 요전堯典에 기록된 것처럼 요임금의 덕치德治를 언급한 "극명준덕克明俊德 이친구족以親九族……(중

략)" 즉, 큰 덕을 밝혀 구족을 친하게 하니……로 표현되는 첫 번째 문장에서 알 수 있듯이 중국 역사의 여명기에 이미 덕치德治의 철학이 존재하였고 실제로 실천되었으며 이렇게 하여 훗날 유교儒教의 가르침인 수기치인修己治人의 철학이 잉태된 것을 알 수 있다. 여기서부터 출발한 중국 철학은 주역周易, 팔괘八卦, 공자로부터 시작된 제자백가諸子百家의 시대를 거치면서 근대에 이르러 주렴계周濂溪, 소강절邵康節, 장횡거張橫渠, 정명도程明道, 정이천程伊川, 주자朱子, 육상산陸象山 등과 명대明代에 이르러 진백사陳白沙, 왕양명王陽明 등이 있고 청대清代에는 춘추공양학파春秋公羊學派로 불리는 공양학의 대가들이 등장하였다. 필자가 대략 계보만 몇 가지 정리하였지만 수많은 철학자가 등장하여 그 시대에 필요한 철학을 펼치고 세상을 움직였다. 이러한 중국의 거대한 철학의 흐름은 고대로부터 전래된 도가사상道家思想, 도교와 불교, 유교가 혼합되고 각 지역의 민속民俗들이 융합하여 생생불식生生不息, 관물취상觀物取象, 천지상교天地相交, 음양합일陰陽合一 등으로 대변되는 고유한 철학관哲學觀으로 녹아들어 있다. 이렇게 방대하고 다양한 중국인들의 철학이 도자기에 표현되어 생명력을 갖게 되었다. 구체적인 의미와 상징들은 본서의 뒷부분에서 다루게 되므로 여기서는 큰 줄기만 언급하고 줄이고자 한다.

5.
세계성

　중국 도자기에 있어서 세계성은 빼놓을 수 없는 문화적 특징이다. 세계성이란 어떤 기술이나 사상, 상품 등이 전 지구적으로 영향력이 파급된 상태를 말한다. 간단히 요약하면 "세계화의 단계" 혹은 "세계화된 상태" 등으로 말할 수 있다. 중국 도자기는 일단 무역을 통하여 전 세계로 알려지게 되었다. 최초로 중국의 국경을 넘어서 외국으로 중국 도자기가 반출된 시기는 당唐나라 시대로 본다. 이때는 도자기가 교역품으로 주변국인 한반도, 일본, 베트남 등지로 공급되었다.

　그리고 송宋나라 시대에는 중국 도자기의 해외 교류가 증가하기 시작하였으며 드디어 원元대에 이르러서는 세계 도자사에서 획기적인 발명품인 청화자기가 멀리 이집트, 이슬람(중동), 튀르키에, 인도, 스리랑카 등지와 유럽의 여러 나라에 무역을 통하여 공급되었고 이때부터 중국 도자기는 유럽 왕실과 귀족 가문을 중심으로 하여 세계인의 사랑을 받는 귀중품이 되었다.

　다시 명明대 영락永樂 황제 시기에는 정화鄭和(환관출신 장군)가 인

솔한 원정대가 인도양을 넘어서 인도, 페르시아만, 홍해를 거쳐서 아프리카 동쪽 해안까지 진출하여 다시 한번 중국이라는 나라를 알렸으며 이때 가지고 간 중국의 도자기들은 가는 곳마다 찬사를 받았다. 이렇게 하여 중국 도자기는 원元대에 세계성의 기반을 다지고 명明대에는 세계성을 확립하는 단계로 나아갔다. 그리고 다시 청淸대에는 경덕진을 중심으로 하여 높은 수준의 청화백자와 화려한 분채자기를 생산하였다. 청대에는 주요 수출국이 유럽이었다. 그리고 미국도 주요 수출국으로 부상하였다.

청대에 수출이 활성화된 배경에는 1699년 강희제康熙帝가 광동을 무역항으로 개방하면서 본격적으로 유럽의 여러 나라들 - 프랑스, 네델란드, 덴마크, 스웨덴, 오스트리아 등의 나라와 나중에는 러시아, 인도 등도 무역 사무소를 개설하고 활발하게 교역하였다. 이러한 상황에서 무역량은 해마다 증가하였고 신비한 중국(동양)의 도자기에 대한 유럽과 미국 등 전 세계의 소비자들은 열광하였다. 이러한 영향으로 당시 유럽에서는 중국풍(style)이 유행하여 이러한 경향으로 여러 가지 중국풍의 미술품들이 유행하기 시작하였는데 이것을 유럽에서는 "시누아즈리(Chinoiserie)"라고 한다. 이렇게 중국 도자기는 세계인에게 신비함과 아름다움, 그리고 탁월한 기능으로 사랑받게 되었다. 이렇게 세계를 대상으로 한 활발한 교역으로 오늘날 중국의 국명이 China로 알려지게 된 배경이 되었다. 이러한 영광은 오늘날까지 여전히 이어지고 있으며 이것을 필자는 중국 도자기의 세계성世界性(globality)이라고 정의하였다.

미학적 접근

1.
미학이란 무엇인가?

미학美學(Aesthetics)이란 인간의 감성感性에 바탕한 아름다움의 본
질과 구조에 대하여 탐구하는 학문이다. 미학은 예술의 기저에서
아름다움의 판단에 관한 분석과 서술을 행하는 학문으로 철학哲學
(Philosophy)에 속한다.

미학의 태동은 1735년 라이프니츠 볼프 학파의 일원인 알렉산더
바움가르텐(Alexander Gottlieb Baumgarten, 1714~1762, 독일)에 의해서이
다. 그는『시에 관한 몇 가지 논점에 대한 철학적 성찰』에서 처음으
로 '미학'이라는 용어를 사용했다. 그 뒤로 여러 학문과 예술 분야에
서 미학이라는 용어를 사용하게 되었다.

바움가르텐은 미학이라는 뜻으로 그리스어에 어원을 두고 있는
'에스테티카(Aesthetica)'라는 용어를 사용하였다. 그리고 오늘날까지
미학을 말할 때 이 용어를 사용하고 있다. 그러나 일상적으로는 미
학에 Aesthetics라는 낱말을 많이 사용한다.

18세기 당시까지도 이성적 인식에 비하여 감성적感性的 인식은
낮게 평가되고 있었다. 그런 감성적 인식에 대하여 바움가르텐은

독자적 의미를 부여했다. 그리고 이성적 인식의 학문인 논리학과 함께 감성적 인식의 학문도 철학의 한 부분으로 정립하여 에스테티카(Aesthetica)라고 하였다. 여기서부터 미美를 감성적 인식의 이상理想으로 간주하고 감성적 인식의 학문을 미학美學이라 하게 되었다.

그 후 철학자 칸트(Immanuel Kant, 1724~1804, 독일)의『판단력 비판』(1790)을 매개로 하여 미학은 독일 관념론 시대의 철학 체계에서 중요한 위치를 점하게 된다.[1] 칸트는『판단력 비판』에서 감성적 판단력의 비판과 분석 그리고 미의 분석론, 취미판단(제1, 제2, 제3, 제4) 등을 설명하였고, 이로써 미학을 감성의 학문으로 확고히 하였다.

미학이라는 학문은 이렇게 탄생하였으며 오늘날 사회미학, 정치미학, 건축미학, 도시의 미학, 한복韓服의 미학, 한강의 미학, 상품미학, 고려청자의 미학, 조선도자기의 미학, 중국 도자기의 미학…… 등등 많은 분야에서 활용되고 있다. 이와 같이 주변의 모든 현상이나 사물에 우리의 감성感性이 개입한 아름다움의 본질과 가치를 미학은 찾아서 표현할 수 있다.

미학에 대하여 간단하게 핵심적인 사항을 요약하여 알려드렸다. 여기서 잠깐, 독자 여러분은 그렇다면 예술은 무엇이며 중국 도자기가 예술품인가, 그리고 미학과의 관계는 어떻게 정리되는지 궁금할 것이다. 그 점에 대하여 간략히 요약하고자 한다.

미학은 예술이라고 지칭하는 모든 분야의 배면에 자리하는 아름다움에 관한 학문으로 예술철학의 성격을 갖고 있다. 그러므로 미를 창조하고 감상하는 예술이라는 분야는 자연스럽게 미학과 동행하게 된다. 중국 도자기는 1만 년이 넘는 세월을 통하여 언제나 아

1) 정성규,『중국청동기의 미학』, 북랩, 2018, pp.69-70 인용 후 재정리

름다움을 추구해왔다. 그렇기에 예술품으로서의 중국 도자기를 미학으로 분석하고 탐구하는 것이다.

지금부터 독자 여러분은 필자와 함께 "중국 도자기의 상징미학"이라는 주제를 가지고 즐거운 미학 여행을 시작하게 되었다. 그러기 위해서 상징미학이 무엇인지에 대한 약간의 개념 정리를 하고 중국 도자기의 문양을 중심으로 이야기를 풀어나갈 것이다.

2.
상징미학이란 무엇인가?

　우리는 어떤 예술품이나 작품, 혹은 사물을 접할 때 그 사물이 전하는 메시지를 느낀다. 그것이 사물을 만든 작가의 생각이든 혹은 문화적 배경에 의한 함축적 메시지이든 우리는 상징象徵이라는 방법으로 소통한다. 이런 면에서, 상징은 사물을 제작한 작가의 의도를 숨겨놓은 비밀의 표시나 암시라고 할 수 있다. 이러한 상징은 인류의 역사 속에서 예술, 종교, 사회, 경제, 문화와 함께 공존하면서 존재해왔다.

　인간은 그러한 상징들에 본능적으로 반응한다. 정신분석학자 지그문트 프로이드(Sigmund Freud, 1856~1939, 오스트리아)와 명성을 함께 했던 분석심리학자 칼 구스타프 융(Carl Gustaf Jung, 1875~1961, 스위스)에 따르면 인간은 상징적으로 생각하고 소통한다. 상징의 언어, 특히 전형적인 상징의 언어는 시공을 초월하여 전달된다고 하였다. 그런 점에서 본서에서 다루고 있는 중국 도자기의 상징 탐구에서 융(Jung)의 상징에 대한 연구는 특별한 의미를 갖는다.

　그는 '상징은 무엇을 감추는 기호가 아니다. 상징은 유사성을

통해 미지의 영역에 있는 무엇을 설명하려 하는 것'[2])이라고 하였다.(캘빈 S. 홀,『칼 구스타프 융』) 이것은 도자기의 상징 문양이 비밀을 감추는 것이 아니고 그 비밀을 모두가 향유케 하려는 것이라는 점을 생각할 때 의미 있는 말이다.

그것은 기호일 수도 있으며 형태일 수도 있고 도안일 수도 있다. 상징은 언어적 의미 혹은 문화적 관습과 심리적 인식 등을 통하여 인간의 의식 속에 투영되어 개인의 정체성이나 집단의 문화를 유지하고 전통성을 이어왔다. 그것은 예를 들면, 신과 우주에 관한 상징, 종교적 상징, 정체성에 대한 상징, 은유적 상징, 정치적인 수사학의 상징 등으로 다양하다.

시인이자 예술평론가인 변의수는 그의 저서『융합학문 상징학』에서 상징을 하나의 학문적 체계로 정립하면서 언급하기를 "상징은 사고思考"라고 하였다. 그리고 덧붙여서 "사고는 매개를 통해 대상을 동일화하는 상징 활동"[3])이라고 하였다.

그렇다면 상징은 어떤 표상表象(매개물)을 통해 창작자의 생각이나 감정을 표현하거나 담아내는 정신활동으로 볼 수 있을 것이다. 중국 도자기에 묘사된 많은 상징 문양이 현세에서 복을 받고자 하는 민중의 소원이 반영된 것임을 생각할 때 변의수의 주장은 상징의 원리적 측면에서 상당한 시사점이 있다고 하겠다.

이제 상징에 대해 선구적 연구를 한 헤겔(Hegel, Georg Wilhelm Friedrich 1770~1831, 독일)의『미학 강의2』에 나오는 "상징적 예술형식"에서 언급하는 내용을 살펴보자. 이 책은 그의 제자 하인리히 구스

2) 칼 구스타프 융·캘빈 S. 홀, 이현성 역, 『칼 구스타프 융』, 스타북스, 2020, p.155
3) 변의수, 『융합학문 상징학』, 상징학연구소, 2015, p.24

타프 호토(Heinrich Gustav Hotho)가 스승인 헤겔이 죽은 뒤 생전에 하이델베르크 대학과 베를린 대학에서 강의한 내용을 정리하여 출판한 책이다.

그는『미학 강의2』에서 상징에 관해, "그 개념이나 역사적 현상에 비춰볼 때 예술의 초기에 해당된다."[4]라고 하였다. 무슨 말인가 하면, 지구상에 인류가 집단생활하기 시작하면서 가족 간의 소통이나 구성원 집단의 의사 표현과 같은 행동양식을 나타내기 위하여 선사시대부터 남겨진 도형이나 기호 같은 상징적 표현을 염두에 두고 한 말이라고 본다.

현대에 이르러 에른스트 카시러(Ernst Cassirer, 1874~1945)는 칸트의 이성론에서 나아가 "인간을 〈이성적 동물〉로 정의하는 대신 〈상징적 동물〉로 정의하지 않으면 안 된다."[5]라고 하였다. '상징적 사고와 상징적 행동이 인간 생활의 가장 특징적 면모라는 것'이다. 카시러의 주장처럼 인간은 상징적 사고와 상징적 행동을 통하여 인간사회를 구성하고 문화의 진보를 이룩하였음을[6] 알 수 있다.

우리는 인류가 스스로를 인식하고 무언가 표현하고 전달하려 한 것을 고대의 여러 유적에서 찾아볼 수 있다. 가깝게는 한국의 울주군 천전리에 있는 선사시대 암각화에서 동심원과 마름모꼴을 볼 수 있다. 잘 알려진 것처럼 후기 구석기시대인 기원전 약 20000년경 프랑스의 라스코 동굴벽화 같은 예술작품들은 사냥의 성공을 위한 주술적 행위의 상징물이다.

4) 헤겔, 두행숙 역,『헤겔의 미학강의2』, 은행나무, 2020, p.35
5) 에른스트 카시러, 최명관 역,『인간이란 무엇인가?』, 도서출판 창, 2017, p.57
6) 앞의 책 p.58

이렇게 상징은 아득한 선사시대로부터 인류의 역사와 함께 생성되고 변모해왔다. 상징은 인류가 문자를 사용하기 전에 동굴벽화와 같은 "예술의 초기" 시대부터 오늘날의 도자기 등의 표현양식에 이르기까지 인류 문명사를 통해 진행되고 있음을 알 수 있다. 이렇듯 상징은 어떤 사물이나 생활관습 등에 대한 특성이나 그 존재 이유를 전달하는 매개 작용과 현상을 통틀어 말하는 것이다.[7]

이상에서 알 수 있듯, 상징은 도자기와 같은 미술품이나 예술품의 제작과정에서 제작자陶工가 전달하고자 하는 특별한 의미를 은유적으로 전달하는 예술의 형식이요 작용이라고 보면 된다. 본서에서는 이러한 상징을 미학美學으로 확장하여 상징미학象徵美學의 관점에서 분석하고자 한다.

현대미학에서 다루는 상징미학 이론은 크게 알레고리(allegory), 일루전(illusion), 스키마(Schema)의 3가지로 요약할 수 있다. 지금부터 하나씩 알아보기로 한다.

알레고리(allegory)

어원은 그리스어의 '다른(allos)'과 '말하기(agoreuo)'라는 단어가 합성되어 이루어진 '알레고리아(allegoria)'를 영어식으로 표현한 것이 알레고리(allegory)이다. 알레고리는 한자로 쓰면 우의寓意라는 의미와 유사하다. 예를 들면, 말하고자 하는 본심을 바로 말하지 않고 빗대어 말하거나 비유적으로 표현하여 추상적인 내용을 전달하는

7) 정성규,『중국청동기의 미학』, 북랩, 2018, pp.80-81 재인용 후 정리

것이다.

쉽게 생각나는 것이 이솝우화寓話이다. 여기에서 등장하는 여러 동물은 은연중 인간이 저지르는 어리석음과 탐욕 등을 비유적으로 보여주고 있는데 이러한 표현기법을 알레고리라고 한다. 이러한 알레고리 개념을 근대 미학사에서 공식적으로 제기한 사람은 레싱(lessing Gotthold Ephraim, 1729~1781, 독일)으로, 그는 '추상개념의 의인화'라고 하였다. 이것은 사물이나 현상을 인간세계에 비유하거나 유추하여 이해토록 한다.

우리가 잘 알고 있듯이 청동기시대가 끝나고 철기鐵器와 도자기의 시대가 시작되면서 이러한 알레고리는 더욱 발전한다. 태극과 팔괘, 음양오행설, 십이지十二支, 각종 문자 문양, 동물 문양, 기하 문양, 불교와 도교의 상징 문양, 다섯 개의 산(와산, 형산, 고산, 태산, 화산)을 상징하는 문양 등 대략 160여 개에 이르는 중국의 전통 문양 형성에 알레고리 기법은 결정적인 역할을 하였다.

이렇게 우의寓意적 상징은 중국의 전통문화 속에서 하나의 문화 형식으로 자리 잡게 되었고 세대와 세대를 이어가면서 더욱 공고히 중국문화의 핵심으로 발전하였다. 본서에서 160여 가지에 이르는 우의적 표현을 모두 열거할 수는 없지만, 도자기, 청동기, 회화, 민간미술, 건축 등에 사용되고 있는 다양한 사례들을 독자들과 함께 살펴보고자 한다.

일루전(illusion)

　일루전은 예술작품을 감상하는 사람이 일으키는 착각錯覺이나 환상幻想을 말한다. 우리가 그림을 볼 때 실제로 그림은 평면에 그려져 있으나 작가는 원근법이나 명암, 색채 등으로 거리감을 주기도 하고 밝고 어두운 차이를 이용하여 대립감이나 온도의 차이를 느끼게도 한다. 여름이지만 그림을 통해 시원한 느낌을 받게도 하고 겨울이면서 따뜻한 느낌을 받게도 한다.

　이렇듯 예술작품을 통해 경험하는 다양한 착각이나 환상을 일루전이라 한다. 현대 미학사에서 일루전을 상징미학으로 개념화한 이는 바움가르텐 학파의 멘델스존(Moses Mendelssohn, 1729~1786, 독일)이다. 바움가르텐은 앞에서 소개했듯 미학을 학문으로 정착시킨 사람이다.

　멘델스존은 그의 저작 『여러 예술의 주요 원칙에 대하여』(1761년)에서 감성적 언설의 예술은 보다 많은 의미 내용을 생생히 감지토록 하는 표현 기호와 형식을 사용한다8)고 하였다. 이 말을 쉽게 풀어보면 우리가 그림을 감상할 때 평면의 그림에서도 관람자가 시공간적 사실감을 느끼도록 화가가 원근법이라는 표현 형식을 사용하는 것을 말한다.

　원근법을 예로 들어 설명하였지만 이외에도 일루전은 시각적인 착시와 심리적인 착각 등으로 다양하게 발생한다. 이 책에서 다루는 '일루전(illusion)'의 의미는 착각과 환상이다. 착각은 대부분 시각을 통해 발생한다. 조금 더 생각해보면 착각은 원근법에 의한 착시

8)　오타베 다네히사, 이혜진 역, 「상징의 미학」, 돌베개, 2015, p.52

와 같은 신경생리적인 현상과 심리적 현상이 병존함을 알 수 있다. 심리적인 경우에도 착각으로 인하여 심리적인 변화나 충격이 발생하므로 결국, 원인은 시각을 통한 일루전에서 비롯된다고 하겠다.

한편, 마음속에서 일어나는 관념觀念에 의한 착각도 있다. 관념에 의한 착각이란 이미 알고 있는 지식의 영향으로 인해 인식의 오류를 일으키는 것과 어떤 사태事態에 대하여 결과를 예단豫斷하여 의사를 결정하는 것 등이다. 예를 들면, 스스로나 조직의 능력이 부족함이 명백함에도 상황을 지나치게 낙관하거나 역량을 과대평가하는 사례와 같은 것들이다. 이것은 비관적 결말이 분명함에도 이를 낙관하여 대비할 기회를 놓치게 되는 실수를 범하게 되는 것으로서 관념에 의한 착각이라 하겠다.

환상이라는 것은 현실에서 이루어질 수 없는 사건을 실제인 듯 착각하는 것을 말한다. 이처럼 일루전은 어떤 사실에 대한 착각이나 환상을 보편적으로 설명하는 용어이다.

중국 도자기에서 복을 기원하는 길상문양을 통하여 자신이 행복해지는 것과 같은 환상을 가지는 것도 일루전이다.

이외에도 일루전의 요인은 많다. 조상이나 귀신에게 제사를 지내는 제례나 무당에 의한 주술적 행위를 통한 의식행사에서도 음주와 노래, 무술사巫術師들의 춤과 귀신을 초청하는 행위 등에서 참석자 모두가 집단적 환상과 환영에 빠지는데 이것 역시 일루전 현상의 결과이다.

스키마(Schema)

스키마는 우리말로 하면 도식圖式이라는 단어로 표현할 수 있다. 도식의 개념은 심리학에서 주로 사용하기 시작하였는데, 장 피아제(Jean Piaget, 1896~1980, 스위스)가 1926년에 '도식(스키마)'이라는 용어를 처음 사용하였다. 여기에 앞서 칸트는 그의 저서『판단력 비판(1790)』의 "미의 분석론"에서 미학으로서의 도식에 관해 다음과 같이 밝혔다.

> 미적 판단에서, (…) '구상력은 개념 없이 도식화한다.'[9]

칸트의 이 말은 구상력(상상력)은 오성 작용의 사고에 의하지 않고 독자적으로 '도식'을 생성한다는 말이다. 여기서 칸트가 말하는 도식이 미학에서 말하는 '스키마'에 해당한다. 어떠한 사물이나 현상의 도식적 이미지는 우리가 힘들이지 않고 자동적으로 인지한다.

예술품으로서 중국 도자기 상징 문양을 특별한 설명 없이 바로 인식하고 이해하는 것도 '스키마'이다.

본서에서는 이러한 상징의 발생과 역할을 미학美學(Aesthetics)의 문제로 승화시켜 상징미학象徵美學(Symbol aesthetic)이라는 학문적 방법론으로 해석한다.

[9] 같은 책, 2015, p.97 재인용

3.
미의 인식

　앞장에서 미학이 무엇인지, 그리고 상징미학이 무엇인지, 어느 정도 알게 되었다. 그렇다면 여러분과 필자는 그럼 무엇을 아름답다고 하며 그 기준은 무엇인가 하는 질문 앞에 서게 된다. 그리스의 철학자 아리스토텔레스(BC 384-BC 322, 그리스)의 『시학』에는 아름다움에 관한 간결한 문장이 있다. "아름다운 것은 생물이든, 여러 부분으로 구성되어 있는 사물이든 (…) 일정한 크기를 가지고 있지 않으면 안 된다. 왜냐하면 아름다움은 크기와 질서 속에 있기 때문"[10] 이라고 하였다.

　그가 생존하던 시기의 그리스 미술은 미술사적으로 고전 후기 시대로서 자연주의적 묘사방식을 추구하였고 현실성에 기반한 감각주의를 추구하였다. 그리고 운동감이 강조된 역동성이 주류를 이루었다. 때문에, 아리스토텔레스가 "아름다움은 크기와 질서 속에 있다."라는 주장을 한 것은 그 당시 그리스의 감각적 세계를 반영한 것이라고 할 수 있다. 『시학』은 인류 최초의 문예비평 저술로서 그

10)　아리스토텔레스, 나종일·천병희 역, 『시학』, 삼성출판사, pp. 340-341

본질적 통찰로 인해 오늘날에도 많은 영향을 미치고 있다.

미학이든 상징미학이든 결국 아름다움에 대한 고찰이며 아름다움의 본질과 구조를 탐색하는 일이라 할 것이다. 여기서 우리는 고대 그리스 시대를 지나 근대의 바움가르텐 이후 미학이 학문으로서, 그리고 예술이론으로 발전해 나가는 과정의 여러 미학자美學者들의 미에 대한 기준을 잠시 살펴볼 것이다.

미학자들의 미에 대한 관점

리쩌호우李澤厚 교수는 그의 저서『미의 역정』에서 "실제로 앙소와 마가요의 일부 기하무늬는, 이런 기하무늬들이 동물의 모습을 사실 그대로 그린 것에서부터 조금씩 추상화·부호화의 방향으로 변모되어 갔던 사실을 비교적 분명하게 드러내고 있다. 재현(모방)에서부터 표현(추상화)에 이르고, 사실寫實에서부터 부호화符號化에 이르는 과정-이것은 바로 내용에서부터 형식에 이르는 축적과정이며, 또한 미가 〈의미 있는 형식〉으로 변화되어가는 원시적 형성 과정"11)이라고 하였다.

그러니까 고대 중국에서 미美적 상징의 표현이 어떻게 변화되어 가는 지를 앙소문화의 채색도기와 마가요 도기들의 다양한 무늬와 색채들을 통해 리쩌호우 교수는 설명하고 있다. 사실 미美가 〈의미 있는 형식〉이라는 말은 클리브 벨(Arthur Clive Heward Bell, 1881~1966, 영국)이 1958년 그의 저서『예술』에서 주장한 것이지만 리쩌호우 교

11) 리쩌호우, 윤수영 역,『미의 역정』, 동문선, 1991, p.107

수는 이 책에서 유의미하게 인용하여 고대 중국인들이 미를 인식하고 창조해나가는 과정을 도식적으로 설명하고 있다.

다음으로 장파張法 교수는 그의 저서 『중국 미학사』에서 고대 중국에서 형성된 미美에 대한 여섯 가지 미학의 요소들을 제시하고 설명하였다. 그것은 예禮, 문文, 화和, 중中, 관觀, 악樂 이다. 장파 교수는 문자학적인 해석과 다양한 사례를 들어서 얘기하고 있으나 필자는 독자 여러분의 이해를 돕기 위해 핵심적인 내용만을 요약하여 소개하려 한다.

첫째 '예禮'

원시시대의 '예'에는 후대사회에서 중요하게 여기는 모든 요소, 즉 종교, 정치, 군사, 경제, 예술, 회의 등이 포함된다. 그리고 이 요소들은 당시에 한 덩어리의 '의식'으로 존재하였다.[12] 미는 고대 중국인의 '의식' 속에 무엇보다도 먼저 깃든 것으로 보았다.

둘째 '문文'

문화기호학적 관점에서, 복식과 가면은 인체에 문신을 새기거나 그림을 그리는 행위에 비해 관념을 표현하기에 훨씬 자유롭다. 그것은 인체라는 자연적 한계를 뛰어넘는다. 복식服飾은 크고 넓게 만들 수 있고, 가면 역시 크고 길게 만들 수 있다. 장식물 또한 무한히 다채롭게 만들 수 있고 복식이나 가면에 쓰이는 색채, 주름, 문양도 다양한 표현이 가능하다. 인체에 그림을 그리는 행위에서 복식과 가면으로의 변화는 문화의 진화과정에서 나타난 질적 비약이라 할

12) 앞의 책 p.34

수 있다. 13) 고대 중국에서 미의 주체가 인간이라는 것을 주장하였
는데 저자가 말하고자 하는 '고대 미학의 추이'에 대한 적절한 해석
으로 보인다.

셋째 '화和'

"첫째는 의식을 진행하는 과정이 요구하는 것(음악과 춤의 조화)이
고 둘째는 음악과 춤을 행하는 사람이 심리적으로 요구하는바(인격
적인 조화)이며, 셋째는 음악과 춤의 조화가 의식 전반의 목적(인간과
신의 조화)이어야 한다."14) 저자는 천天, 지地, 인人의 조화를 추구하
는 의식의 발달과정을 말하고 있다.

넷째 '중中'

천하 우주는 '중'으로 인해 '조화로울 수' 있다. 그리하여 '중'은 중
국 예술의 기본원칙이 된다. 예컨대 황궁의 태화전이나 불교사원의
대웅전이 그러하다. 산수화에서 '산을 그릴 때는 뭇 봉우리들에 의
해 간접적으로 그려지는 중심 봉우리가 있어야 한다.' 그리하여 '중
과 화에 이르면 천지가 자리를 잡고 만물이 자라난다.'15)

저자의 논지를 살펴보면 우주나 대지와 같은 물리적인 세계와 함
께 인간이 의식하고 있는 여러 가지 인식의 세계, 즉 건축, 법률, 제
도, 예술, 관습 등과 같은 부분까지도 중심을 가지고 있으면서 중용
과 조화도 함께 공유하는 미美의 기준이 된다는 것이다.

13) 앞의 책 pp. 36-37
14) 앞의 책 p. 45
15) 앞의 책 p. 88

다섯째 '관觀'

중국 문화에서 위로 아래로 멀리, 또 가까이 눈길을 돌리는 관찰 방식은 모두가 공유하는 심미적 시선이다. 그러나 그것이 불러일으키는 우주와 인생에 대한 감응은 유가, 도가, 불가 중 무엇에 치우쳤느냐에 따라 사뭇 달라진다. 유가적인 눈돌리기는 두보가 노래한 '천지는 천 리의 눈이요, 계절의 변화는 백 년의 마음乾坤千里眼,時序百年心'이고, 도가적 눈돌리기는 혜강嵇康의 '우러러보고 굽어보며 스스로 깨달으니 마음은 태현에 노니는 것俯仰自得遊心太玄'이며, 불가적 눈돌리기는 왕유가 읊었던 '산하는 천안 속에 있고 세계는 법신 속에 있네山河千里眼, 世界法身中'16)라는 시구에서 볼 수 있다.

장파 교수가 말하고 싶었던 '관觀'은 중국인들의 심미 방식의 기본 틀이 보는 것에 있으며 눈으로 보는 물리적인 현상과 마음으로 보는 심안心眼이 서로 어울려서 '관觀'이라는 심미적 경지에 이른다는 것이다.

여섯째 '악樂'

청각적 쾌감뿐만 아니라 시각, 미각, 후각, 촉각의 쾌감을 포함하며 실용적 공리적 쾌감과 종교적 신비에 의한 열락까지도 포함한다. 의식은 현실과 더불어 신령과 관계된 것이다. 악(음악)이 예에서 차지하는 중요성 때문에 예 전반을 대표할 수 있는 것과 마찬가지로 악(청각적 쾌감)은 미감에서 차지하는 중요도 때문에 정합적 쾌감 전체를 지칭할 수도 있고, 전체 중의 일부를 지칭할 수도 있다. 이렇게 '악'은 보편성을 획득하는 관계로 시나 음식으로 인한 쾌감도

16) 앞의 책 p.95

'악'이라 칭하게 되었다.[17]

　장파 교수의 주장을 살펴보면, '악'이란 주로 듣는 것을 말하지만 고대 중국인들은 그 외에도 음식을 통한 맛, 보는 것, 만지는 것 등을 전부 포함하는 의미가 있다. 문자의 뜻으로 보아서 '악樂'이란 중국에서는 일상생활에서의 즐거움과 음식을 통한 미각의 즐거움 등을 모두 포함하고 있기에 고대 중국에서 미美의 중요한 요소가 되었다는 설명이다.

　장파 교수가 주장하는 예禮, 문文, 화和, 중中, 관觀, 악樂이라는 6가지 고대 중국인들의 미美 요소는 고대의 문헌과 역사적인 사료들을 종합하고 현대인의 시각에서 재조명해본 결과이다.

　또한 이중톈易中天 교수는 그의『이중톈 미학강의』저서에서 다음과 같이 말한다.

　서양 고전 미학과 마찬가지로 중국 고전 미학도 처음에는 철학에 포함된, '도道'에 관한 사고였습니다. 고대 그리스 철학은 자연과학에서 기원하였고 '물리학의 뒤'였지만, 선진先秦 시대 중국 철학은 사회정치학에서 기원했으며 '윤리학의 뒤'라는 데 차이점이 있습니다. 이들은 서로 다른 '형이상학'이었습니다. 바로 이 점이 중국과 서양 미학으로 하여금 서로 다른 길을 걷도록 결정했습니다. 만약 서양의 미학이 미의 연구에서 시작되었다고 한다면, 중국 미학의 눈길은 먼저 예술로 향했습니다.

17) 앞의 책 pp. 102-103

'미美'라는 글자는 중국 미학에서 결코 중요하지 않았습니다. 그것은 주로 예쁘다거나 감관感官의 즐거움美色(미색), 미성美聲, 미미美味를 의미하는 낮은 차원을 가리켰습니다. 중국 미학에서 중요한 것은 예술이었습니다. 중국인에게는 예술이야말로 창조성을 가진 높은 차원의 미였습니다. 이처럼 기원전 6세기에서 기원전 5세기라는 인류 역사의 동일한 시기와 북위 30도에서 40도라는 비슷한 위도에서 탄생했지만, 중국 미학은 예술의 관점, 서양 미학은 미의 관점이라는 서로 다른 방향에서 인류 사상의 기나긴 역정을 밝게 비추었습니다.

여기에 서로 다른 두 종류의 문화 및 사상의 핵심적 차이가 존재한다는 데는 의심의 여지가 없습니다. 서양 문화의 사상적 핵심은 개체의식에 있으며, 사람과 사물의 관계를 통해 사람과 사람의 관계를 실현합니다. 반면에 중국문화의 사상적 핵심은 집단의식에 있고, 사람과 사람의 관계를 통해 사람과 사물의 관계를 실현합니다.[18]

이중톈 교수의 논지를 살펴보면 중국에서 미美라는 개념은 단순히 서양의 미처럼 물리적인 아름다움이 아니고 예술이라는 총체적인 미적 감각의 표현이었다. 고대 중국사회에서 미에 관한 견해는 씨족, 부족, 국가로 발전해 나가는 집단속에서 형성되었다. 그러므로 미는 사람과 사람 사이에 존재하는 것으로, 나아가 예술이라는 차원 높은 미학美學 세계의 것으로 본다는 것이다.

18) 이중톈, 곽수경 역, 『이중톈 미학강의』, 김영사, 2015, pp. 366-367

2) 근대 미학자들의 미美에 대한 관점

근대 미학사에서 1세대 미학자로 분류되는 데이비드 흄(David Hume, 1711~1776, 영국)은 "아름다움은 사물의 본성이 아니고 그것을 감상하는 인간의 주관"이라고 하여 지난 수천 년간 인류가 알고 있던 미美의 본성에 대하여 일대 혁명을 일으켰다. 그때까지 예술이나 미술이나 무엇이든 해당 사물이 아름다워서 사람들은 아름답다고 생각한 것이었다.

하지만 흄의 주장으로 인하여 드디어 미美의 주체가 사물에서 인간으로 옮겨오게 되었다. 흄이 주장한 바와 같이 미의 인식認識 주체는 사람이다. 그렇다면 미학적 감성感性 차원의 미에 대한 인식과정을 어떻게 정의하면 좋을까?

한국의 철학자 이남인은 그의 저서 『예술본능의 현상학』에서 '예술적'이라는 개념과 '미적'이라는 개념을 설명한다. 그는 '예술적(artistic)'이란 표현을 인간이 만든 예술품에 한정하여 사용하며 '미적(aesthetic)'이란 표현은 사람이 만든 예술품과 자연물을 모두 수식하기 위해서 사용한다.[19]

물론 이 두 가지 개념이 명확히 분류되어 사용되는 것은 아니나, 필자가 개진하는 미적 인식의 과정에 적용할 수 있는 유효한 설명모델이다. 이남인은 우리가 예술작품을 감상하고 경험하는 것을 '미적 경험'[20]이라 하였다. 즉, 사람이 예술품을 보고 미적美的 감동感動을 느끼는 과정이 미의 인식이라고 할 수 있다.

실러(Johann Christoph Friedrich von Schiller, 1759~1805, 독일)는 "미는 살

19) 이남인, 『예술본능의 현상학』, 서광사, 2018, p. 41
20) 앞의 책 p. 42

아있는 형상이며 인성의 완벽한 실현이다"라고 하였는데, 실러는 미학사에서 처음으로 미학적 인간학을 탐구한 학자이다. 실러는 인간의 순수한 개념은 이중성을 가지며, 이런 이중성이 사람들에게 두 가지 종류의 충동을 가지게 하는데 그것은 '감성 충동'과 '이성 충동'이라고 보았다.

이 두 가지 충동을 통일시켜 사람을 자유로운 경지로 들어가게 하는 것이 '유희 충동'이며 "사람은 충분히 사람일 때만 비로소 유희를 하며 유희를 할 때만 비로소 완전한 사람"이라는 논지를 전개하였다. 그러므로 실러의 관점에서 보면 유희 충동은 이성과 감성이 함께 표출되는 것으로 "미는 살아있는 형상이며" "인성의 완벽한 실현"인 것이다.[21] 실러는 인간의 '유희의 충동'을 미에 대한 인식의 실현 과정으로 보았음을 알 수 있다.

우리가 중국 도자기의 상징미학을 탐구하기 위하여 먼저 미학에 대하여 알아보았으며 그리고 상징미학이 무엇인지 탐구하였고 사람이 어떻게 미를 인식하는지도 간략하게 살펴보았다. 이 과정에서 서구의 미에 대한 인식과 중국과 한국의 미학자들의 주장도 살펴보았다. 이제부터는 본격적으로 중국의 상징 역사에 대하여 살피기로 한다.

21) 이중톈, 곽수경 역, 『이중톈 미학강의』, 김영사, 2015, pp. 324-325, 인용 후 요약

중국 상징의 역사

1.
중국의 상징 발생 시기

　중국에서 상징이 어느 시점에서 발생 되었는가? 하는 점은 모두의 관심사이다.

　이것은 문화인류학적인 접근으로 풀어보아야 한다.

　그러한 사례는 중국의 여러 곳에서 발견되었다. 기원전 20000~10000년 전 무렵의 구석기시대에 그려진 것으로 추정되는 간쑤성甘肅省 지아위관시嘉峪關市 흑산이라는 산지에 있는 바위 그림과 광서화산廣西花山 바위 그림에는 들소, 사람, 대형 동물, 춤추는 사람 등이 그려져 있다.

　그 당시 선사시대의 고대인들은 문자가 없었기 때문에 그들의 정신세계와 생활방식을 그림을 통하여 상징적으로 보여주고 있다고 하겠다.

들소와 함께 생활하는 고대인의 모습, 당시의 생활상을 상징적으로 알 수 있다.
간쑤성甘肅省 지아위관시嘉峪關市 흑산(BC 20000~10000년 추정)

윈난성 창원의 소수민족 암각화, 사냥과 집단생활의 모습을
상징적으로 보여준다.

노래를 부르고 춤을 추는 광서화산廣西花山의
암벽화, 생활 속에서 즐거움을 상징하고 있다.

중국 도자기의 상징미학

이러한 바위 그림岩壁畫(암벽화) 형성 배경에는 당시의 토템 숭배라든가 기후, 환경, 생존 여건 등이 복합적으로 작용되어 풍년을 기원하거나 사냥의 성공 같은 여러 가지 현실적인 사유가 발생되어 이런 것들을 암벽화라는 수단을 통하여 상징적으로 표현하게 되었다고 볼 수 있다. 그 시기에는 문자가 없었기 때문에 대상을 그림으로 그려서 상징적으로 의미를 전달할 수밖에 없었다. 본서는 문화인류학이나 고고학을 다루지 않고 중국 도자기의 미학을 주제로 하고 있으므로 중국의 원시사회에서의 상징 발생 시기를 미학적 입장에서 간략하게 서술해보았다.

그러므로 고대 중국에서의 상징이라는 관념적인 표현기법이 발생한 시기는 대략 기원전 15000년 전후 정도로 유추할 수 있다.

2.
중국 도자기의 상징 발생 배경

　앞부분에서 중국 대륙의 상징 발생 시기를 대략 기원전 20000년
~10000년 사이로 추정하였다.

　이제 본론으로 들어가서 중국 도자기의 상징 발생 시기나 배경을
알아보는 것이 필요하다.

　상징의 발생 과정을 알아보려 한다면 먼저 상징을 만들거나 표현
하게 된 배경을 이해하여야 할 것이다. 또한 왜 도자기에 상징 문양
을 넣게 되었는가 하는 것은 아주 원초적인 질문이라고 할 수 있다.
상징 문양을 논하기 이전에 고대 중국인들이 가지고 있던 사상적
배경이나 철학적 배경을 살펴볼 필요가 있다. 어떤 사상적, 철학적
배경에서 상징이 발생하게 되었고 그것이 어떻게 발전하여 중국 도
자기에 표현하게 되었으며 사람들에게 상징적인 의미가 부여되어
정착하게 되었는지 알아볼 필요가 있다. 사상과 철학은 그 뜻이 비
슷하므로 의미 전달의 명확성을 위하여 철학으로 용어를 통일하여
서술하고자 하니 독자 여러분의 양해를 바란다.

중국 철학의 태동

중국 철학은 다른 문명의 사례와 비슷하게 원시종교에서 시작되었다.

우리가 잘 알고 있듯이 원시종교는 토템(totem)에서 시작된 것이다. 세상 만물에 정령精靈이 있다고 고대인들은 믿었기 때문에 산, 강, 들, 동물, 나무, 하늘, 별, 태양, 달 등과 같은 대상(토템)을 숭배하였고, 그들이 자신들과 가족, 부족을 지켜준다고 믿었다. 선사시대부터 중국 민족 역시 토템 신앙이 지배하면서 자연스럽게 이러한 사물들을 통하여 원시종교가 형성되었다.

그것이 구체적으로 나타나게 된 것은 앙저문화(BC 2000년경) 시기에 제작된 신인수면문옥종神人獸面紋玉琮이다. 이것을 보면 사람과 동물의 얼굴 모습을 괴기하게 조각하여 공포감을 불러 일으키기에 충분하며, 이러한 토템 도구를 사용하여 부족 구성원을 복종하게 하고 지배하는 도구로 사용하였음을 짐작할 수 있다. 그러므로 선사시대의 중국에서는 토테미즘(totemism)이라는 원시사회의 종교 형태가 지배하고 있었음을 알 수 있다.

신인수면문 옥종, 앙소문화, BC 3000년 전후

이렇게 하여 선사시대 중국 대륙 여러 지역에서 토테미즘이 자리잡게 되었다. 고대의 부족 토테미즘을 살펴보면 대략 아래와 같다.

북방 초원 민족의 사슴 토템, 요하遼河유역의 돼지와 용 토템, 황하 중상류의 황제皇帝 씨족 부락의 거북이, 뱀, 물고기, 개구리 토테미즘, 그리고 용동에서 관중 평원에 거주하던 강羌족의 호랑이, 소, 양 토테미즘, 장강 하류 하모도 문화의 월越씨 부락의 새 토테미즘, 장강 중류 삼모구어 부락의 소 토테미즘 등이 있었다.[22]

이렇게 여러 부족이 토테미즘으로 소위 제정일치祭政一致 시대를 열어갔다.

그렇게 시간이 흘러 기원전 약 2100년경 하夏나라가 등장하면서 국가형태가 갖추어지고 정치조직 및 행정조직이 구성되면서 중국인들의 정신세계 또한 중대한 변혁기를 맞게 되었다.

상징의 관념화

이 시기를 전후하여 그동안 단편적으로 존재하던 하늘과 땅, 일월성신에 대한 중국인들의 구체적인 관념들이 정립되기 시작하였다고 본다.

맨 처음 나타난 것이 자연의 신성한 존재인 토템과 사람과의 관계 설정이었다.

그 과정에서 부족이 섬기는 토템의 상층부에 있는 하늘天에 대하여 제帝라는 초월적인 존재를 설정하여 제사를 지내거나 숭배하게

22) 진즈린, 이영미 역,『중국 민간 미술』대가, 2008, pp. 21-22

되었다고 본다.

그다음으로 천지 만물에 대한 고대인의 관념은 토템을 기반으로 하여 알 수 없는 힘精靈들에서 에너지가 흐른다는 것을 상상하게 되었다. 그것은 자연과 정령에 존재하는 도道라는 개념과 도道를 유지하는 기氣라는 개념이었다. 그리고 여기에서 심화되고 발전된 것이 음양오행설이라고 본다.

도道와 기氣, 그리고 음양오행설이 중국 역사 어느 시기에 나타난 것인지는 명확하지 않지만 분명한 것은 앙소문화와 양저문화, 용산 문화 같은 신석기시대를 지나면서 이미 그 뿌리가 형성된 것임을 고고학적 발굴로 확인된 수많은 문물을 통하여 짐작할 수 있다.

앙소문화의 채도분, 양저문화의 도철옥기, 홍산문화의 옥저룡 등과 최초의 고대 국가인 하나라의 청동기와 상나라, 주나라의 청동 기를 통하여 알 수 있는 것은 토테미즘에서 하늘의 제帝는 태양이나 달, 별들과 같은 하늘의 상징과 호랑이, 뱀, 거북이, 개구리, 봉황, 수목樹木같은 동식물들의 정령精靈이 함께하다가 죽은 조상祖上의 영혼들과 복합적으로 형성되어 제帝라는 형태로 고대인의 의식 속에서 상징화되었고 이것이 물리적으로 형상화되었으며 이 과정에서 대표적으로 나타난 것이 수면문獸面紋23)라고 볼 수 있다.

상商나라 시대의 수면문

23) 수면문은 일명 도철문이라고도 하며 고대 중국의 여러 문화권에서 형성되어 상商나라 시대에 유행한 상상 속의 동물 문양

이렇게 하여 고대 중국에서 상징이라는 관념은 철학적인 진화과 정에서 출현하게 된 것으로 본다. 이것을 순서대로 나열해보면— 토템 → 토테미즘 → 도道 → 기氣 → 음양오행설 → 조상신祖上神+ 정령精靈 → 제帝 → 수면문獸面紋 → 청동기의 상징 문양 → 서화書 畫 속의 상징→도자기, 건축, 조각, 공예, 종교, 민속民俗 등의 상징 으로 이어지면서 상징은 고대 중국인들의 철학적 의식24) 속에서 관 념화되었다고 할 수 있다. 위에서의 순서는 어떤 면에서 동시다발 적으로 형성될 수도 있다는 점과 순서나열은 독자 여러분의 이해를 돕기 위한 것이므로 연구자에 따라 다를 수도 있음을 일러둔다.

태고유형太古類型(집단무의식)으로서의 상징

심리학자인 칼 구스타프 융(Carl Gustaf Jung, 1875~1961, 스위스)은 분 석심리학의 창시자로서 '집단무의식'이라는 개념을 발견한 20세기 의 위대한 심리학자 가운데 한사람이다. 그는 국가, 민족, 부족, 가 족, 개인 속에 문화의 형태이든, 놀이의 형태이든, 의식의 형태이든 지 간에 '집단무의식'이 존재하며 말 그대로 해당 집단의 무의식 속 에 존재하는 원초적인 의식을 '집단무의식'이라고 정의하였다.

다른 말로는 태고유형, 또는 원형原型이라고도 표현한다. 쉽게 설 명하면 뱀을 두려워하는 것과 어둠을 두려워하는 것, 꽃을 좋아하

24) "철학적 의식"이란 시간의 흐름 속에서 인간의 생존과 존재에 대한 근원적인 의미를 사유思 惟하는 의식상태를 말한다. ──필자 주

는 것, 특정한 신神이나 사물을 좋아하는 것 등을 말한다. 그야말로 그들의 집단무의식 속에 담겨있는 의식을 '태고유형'이라고 정의하였다.

중국 도자기에 표현된 수많은 상징의 도안과 문양들은 시대에 따라 다르게 나타나며 대부분 그 당시의 사회상과 관습, 예술의 경향들을 보여주고 있다.

예를 들면 용龍의 이미지는 아득한 상고시대에 거대한 뱀들과 함께 살면서 물리기도 하고 잡아 먹히기도 하면서 공포와 두려움의 대상이 세대를 흐르면서 주술적 대상이 되고 한편으로는 신성시되면서 고대 중국인들의 태고유형(집단무의식) 속에 전해져서 '용龍'이라는 상상의 동물이 중국 도자기에 도안으로 나타나게 된 것이다.

그런 연장선상에서 쌍용공두雙龍共頭[25] 와 교룡蛟龍, 반룡蟠龍, 청룡靑龍, 황룡黃龍, 촉룡燭龍 같은 수백 종의 다양한 변형들이 나타났다. 그리고 이런 용에 대한 이미지는 중국에서 용생구자龍生九子[26]라는 용에 대한 상상 속의 전설도 탄생하였다.

이외에도 중국에서의 태고유형은 셀 수도 없이 많으며 몇 가지 더 살펴보면 전설 속의 고대 삼황오제三皇五帝[27] 역시 국가 형성과 출현의 과정을 상징적으로 보여주는 태고유형의 사례라 할 수 있으

[25] 쌍용공두雙龍共頭란 용의 몸통은 두 개이고 머리는 하나인 것을 말한다.

[26] 용생구자龍生九子란 용이 낳았다는 상상 속의 아홉 명의 자식(용)을 말하며 문헌에 따라 약간씩 다르지만 보통, 비희贔屭, 이문螭吻, 포뢰蒲牢, 폐안狴犴, 도철饕餮, 공복蚣蝮, 애자睚眦, 산예狻猊, 초도椒圖의 아홉 종류를 말한다. 예를 들면 '산예'는 사자처럼 생겼으며 성품이 불을 좋아하므로 향로의 다리에 많이 새겨 넣었다. 이렇게 각기의 특성에 따라 상징적으로 활용하였다.

[27] 문헌마다 조금씩 다르지만 통상 삼황은 복희씨, 여와씨, 신농씨이며 오제는 황제, 전욱, 제곡, 당뇨, 우순으로 칭하고 있다. 모두 전설 속의 인물들이다.

며 도교道教 속의 수많은 신들과 서왕모西王母28)의 이야기에서 불로장생과 불사不死의 태고유형을 볼 수 있다.

이러한 고대의 다양한 태고유형이 전승되어 중국의 도자기 제작에 도안과 문양으로 표현되었으며 그러므로 중국 도자기에 표현된 대부분의 문양은 태고유형이 상징화되어 작용하고 있으며 중국인들의 역사와 문화, 그리고 정신세계를 유추할 수 있는 것이다.

28) 서왕모西王母는 중국의 신화와 전설 속에 자주 등장하는 곤륜산에 사는 여신이며 도교의 입장에서 보면 최고위의 여자 신선이다. 서왕모의 상징은 반도 복숭아와 함께 불로장생과 불사의 이미지이다.

제5장

중국 도자기의
상징 문양

1.
중국 도자기
상징 문양의 기원

고대 중국에서의 상징 발생과 중국인의 관념을 지배하는 고대철학의 발생 과정을 살펴보았다.

이제 중국 도자기에서 언제부터 상징이 나타나게 되었는지 알아보자.

중국 도자기의 역사는 현재로부터 1만 년이 넘는다.

그러니까 중국 도자기의 문양 역사도 1만 년이 넘었다.

상징이 표현되려면 기호로 나타나던지 도상圖像(그림)으로 나타나야 할 것이다. 그렇다면 우리는 고대 중국 도자기들을 살펴보면서 상징의 기원을 찾아야 할 것이다.

고고학적 발굴로 확인된 고대의 도자기의 문양은 아래와 같은 것들이 있다.

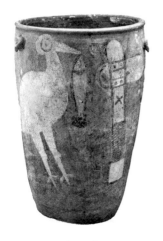

앙소문화, 인면어문人面魚紋

앙소문화,
학어석부채도항鶴魚石斧彩陶缸

신석기, 용산문화, 적봉시, 인면토기

앙소문화, 사람얼굴형 주전자 토기

신석기시대의 앙소문화와 양저문화, 용산문화 등에서 다양한 토
기土器와 채도彩陶가 제작되면서 중국 도자기는 진일보하였다. 이

렇게 신석기시대가 끝나갈 즈음에 BC 2000년경 하夏나라가 건국되면서 중국 역사에서 청동기시대가 시작되었다. 이렇게 하夏나라에서 시작하여 상商나라 주周나라로 이어지는 청동기시대가 시작되면서 청동기 제작을 통하여 제사와 주술문화로 왕권을 유지하고 백성을 통치하던 권력자들의 현실적 이유로 도자기 제작은 약간 위축되었다. 물론 일반 백성들은 청동기를 사용할 수가 없어 여전히 토기와 채도, 백도와 흑도, 목기 등을 제작하여 사용하였으나 청동기의 위세에 압도되었고 중앙 정치 무대에서 소외되어 명맥만 유지하게 되었다.

그러나 이 시기에도 청동기 제작에 필요한 도범陶范은 도자기를 제작하는 장인들이 협력한 것이 분명하며 청동기의 다양한 기형을 보고 모방하여 도자기를 생산하기도 하여 사실상 협력관계를 유지한 것으로 보인다.

이때 제작된 다양한 도자기들은 청동기의 기형을 닮은 것이 대부분이며 문양 또한 상당 부분 흡수하여 응용하였으리라 짐작된다. 물론 청동기 문양은 금속의 특성과 당시 지배계층의 종교적, 정치적 사정으로 표현 양식이 상당히 달랐으나 전체적으로 청동기 문양의 관념적인 요소가 당시의 도자기에 많은 영향을 주었다고 본다. 뒤집어보면 하夏·상商·주周 시대에 유행한 청동기들은 앞선 앙소문화와 용산문화 등에서 발달한 채도와 다양한 도기들에서 기형과 문양을 전수 받아서 청동기 문화를 꽃피우게 된 것이 확실하므로 청동기시대에 도자기 제작이나 생산역시 서로 협력관계였다고 유추할 수 있다.

그러므로 우리는 본서에서 하夏·상商·주周 시대에 유행한 청동기

문양을 살펴봄으로써 그 후로 형성된 중국 도자기 문양의 철학과 관념의 연속성을 이해할 수 있으며 상징을 이해할 수 있다고 본다. 그러므로 다음 장에서 청동기시대를 대표하는 여러 가지 문양을 잠시 고찰해보고자 한다.

2.
청동기에 표현된 상징 문양

동물 문양

동물 문양은 수면문獸面紋 보통 도철문饕餮紋이라고 함·기룡문夔龍紋·기봉문夔鳳紋·반리문蟠螭紋·절곡문竊曲紋·선문蟬紋·반룡문蟠龍紋·어문魚紋·호문虎紋·조문鳥紋·우문牛紋·상문象紋·구문龜紋·효문鴞紋·와문蛙紋·잠문蠶紋·녹문鹿紋·사문蛇紋·서문犀紋·토문兎紋·규문虯紋 등이 있다.

수면문은 일명 도철문이라고 하는데 최근에는 도철문보다는 수면문이라는 용어가 많이 사용되고 있는 추세이다. 사실 도철이라는 단어는 상·주 시대의 청동기 제작자들이 붙인 명칭이 아니다.

도철문에 대한 유래는 전국시대 말기에 저술된 『여씨춘추呂氏春秋』「선식先識」편에

"주나라의 정鼎에 그려진 도철은 머리만 있고 몸은 없다. 사람을 잡아먹지만 삼키기 않아 해를 그 몸에 끼친다." "周鼎著饕餮, 有首無身, 食人

라는 구절이 있으며 이러한 기록에 근거하여 북송시대부터 청동기 수집가와 금석문 연구 학자들은 상·주 시대의 청동기에 나타나는 괴이한 문양을 도철문이라 부르게 되었다. 이러한 경향은 청동기 연구가 활발하게 부활된 청대에까지 이어졌고 현대에 이르기까지 도철문으로 부르게 되었다. 그러나 최근부터 관련 학자들은 도철문의 명칭에 의문을 갖기 시작하였고 홍산문화와 양저문화의 고고학적 발굴 성과로 인하여 도철문의 기원이 상·주시대가 아니라 이미 앞선 상고 시대에 존재한 것이 발견되어 단순히 주周 시대를 한정하여 언급한 『여씨춘추』의 기록을 전적으로 동의할 수가 없는 것이었기 때문이다. 또한 계속되는 연구를 통하여 도철문이 소나 양, 용, 호랑이 또는 사람을 모티브로 하여 표현하였음이 발견되어 일방적으로 도철문이라고 칭하는 것은 무리가 있는 것이었다. 그런 연유로 최근에는 수면문獸面紋이라는 용어를 많이 사용하는 추세이다. 아래의 수면문에 대한 각 부분의 명칭을 참고하기 바란다.

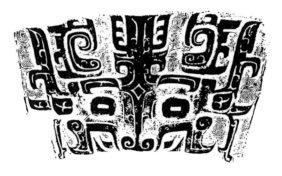

수면문

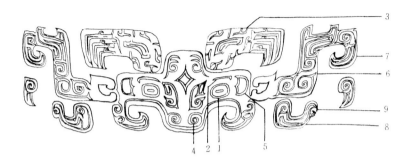

수면문 도해圖解, 국립중앙박물관소장 중국 청동기연구(오세은)
1. 눈 2. 눈썹 3. 뿔 4. 코 5. 귀 6. 몸통 7. 꼬리 8. 다리 9. 발

기룡문夔龍紋은 다리가 하나 달린 용이라고『설문해자說文解字』에서 언급하고 있다. 청동기에서는 용인지 뱀인지 분간하기 어려운 신비스러운 동물의 형상이 많이 등장한다. 이때 다리가 하나인 경우가 많아 이러한 문양을 통틀어 기夔라고 하였으며 용의 형상과 유사하므로 기룡문이라고 하는 것이다. 간혹 기문夔紋이라고도 표현한다.

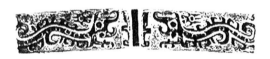

기룡문

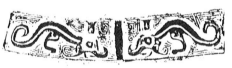

다른 형태의 기룡문

기봉문夔鳳紋은 봉의 모습에 다리가 하나인 용의 모습이 복합된 것이며 전체적으로 봉처럼 보인다. 반리문蟠螭紋은 두 마리 또는 그 이상의 작은 형태의 용이 얽혀있는 문양이며 춘추시대와 전국시대에 유행하였다. 절곡문竊曲紋은 용의 문양이 세월이 흐르면서 도안화圖案化되어 표현된 문양이며 머리 하나에 꼬리가 두 개 달린 용 형태의 문양을 말한다. 선문蟬紋은 매미 문양을 말하며 상대로부터 주대에 이르기까지 꾸준히 사용된 문양이다. 고대에 왜 매미를 이렇게 장기간 좋아하였는지 필자가 여러 자료를 열람하고 내린 결론은, 매미는 애벌레에서 성충으로 변태를 하는데 이 과정에서 고대인들이 느끼는 이미지는 영생永生과 불사不死의 신비로움이었다. 즉, 고대인의 눈에는 매미는 형태를 바꾸면서 죽지 않는 생물로 비춰지기 때문에 죽음을 초월하거나 극복하는 존재로서 좋아하게 되었다고 본다. 반룡문蟠龍紋은 용이 똬리를 틀고 정면을 바라보는 문양을 말한다.

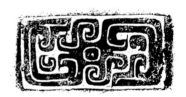

절곡문

기봉문

반리문

중국 도자기의 상징미학

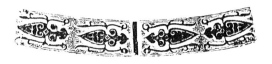

매미蟬 문양 반룡문

어문魚紋은 각종 물고기 문양을 말한다. 호문虎紋은 호랑이 문양을 말한다. 조문鳥紋은 새 문양을 말한다. 보통 소조小鳥라는 작은 새와 대조문大鳥라고 하여 큰 새의 문양으로 구분할 수 있다. 소조는 주로 새의 측면을 사실적으로 표현하였다. 대조는 대형 새를 말하며 머리에는 화관모花冠毛로 장식하였으며 꼬리를 여러 갈래로 나누어 표현하였다. 대조문은 봉황을 상상하여 만든 문양이라고 본다. 이러한 대조문은 서주 중기의 목왕穆王 시기에 많이 유행하였으며 머리 부분이 뒤를 돌아보는 기물이 많다. 우문牛紋은 소를 나타내는 문양이다. 상문象紋은 코끼리를 나타내는 문양이다. 구문龜紋은 거북이를 나타내는 문양이다. 효문鴞紋은 부엉이를 나타내는 문양이다. 부엉이 문양은 상대의 청동기에 흔히 나타난다. 왜 이렇게 부엉이를 좋아하였는지 명확히 알 수는 없지만 아마도 홍산문화와 같은 신석기시대의 신화적 요인이 전승되어 작용한 것으로 보인다. 와문蛙紋은 매미와 마찬가지로 계속하여 변태를 하면서 모습을 바꾸는 개구리를 신비하게 보고 불사의 생물로 보면서 신화적인 상징이 된 것으로 보인다. 잠문蠶紋은 누에이다. 청동기에서 용도 아니

고 뱀도 아니고 이상하게 짤막한 문양은 누에의 문양인 경우가 많다. 녹문鹿紋은 사슴 문양이다. 사문蛇紋은 뱀 문양이다.

서문犀紋은 코뿔소 문양을 말한다. 토문兎紋은 토끼 문양을 말한다. 규문虯紋은 뿔이 없는 새끼용을 말한다. 이외에도 양·곰·돼지·말 등의 문양이 있다.

호랑이虎 문양

물고기魚 문양

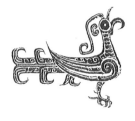

조문鳥紋, 새 문양

우문牛紋, 소 문양

구문龜紋, 거북이 문양

녹문鹿紋, 사슴 문양

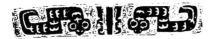

뱀蛇 문양

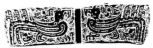
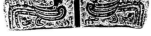

봉황문鳳凰紋

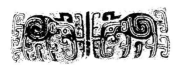

코끼리象 문양

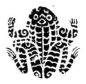

개구리蛙 문양

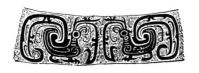

대조문

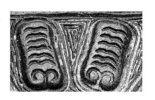

누에 문양

오리 문양

꾀꼬리 문양

올빼미 문양, 필자 소장 자료　　　　　규룡虯龍의 이미지

위에서 나열한 동물 문양을 실재 동물과 신화나 상상의 동물로 나눌 수 있는데, 실재 동물로는 매미·물고기·호랑이·새·소·코끼리·거북이·부엉이·개구리·누에·사슴·뱀·코뿔소·토끼와 같이 주변에 볼 수 있는 실재 동물 문양과 수면문·기룡문·기봉문·반리문·절곡문·반룡문·규문(규룡문) 과 같이 신화적이거나 상상 속의 동물로 구분할 수 있다.

기하 문양

기하 문양으로서는 뇌문雷紋·곡절뇌문曲折雷紋·운뇌문雲雷紋·유정뇌문乳釘雷紋·운기문雲氣紋·현문弦紋·백유문白乳紋·환대문環帶紋·와문瓦紋·초엽문蕉葉紋·원권문圓圈紋·원와문圓渦紋·우상수문羽狀獸紋·낙승문絡繩紋·파곡문波曲紋·회화문繪畵紋·인문鱗紋·안문眼紋 등이 있으며 뇌문은 기하 문양 중에서 가장 많이 사용되는 문양이다. 네모 문양의 형태가 주를 이루며 가느다란 선으로 흡사 양탄자 같은 무늬를 구성하고 있다. 뇌문의 상징적 의미는 회전을 나타내며 만물을 소

중국 도자기의 상징미학

생하게 하는 것으로서 번개의 신위를 표상한다는 설과 방사상으로
배열된 신성神性을 가진 깃털이라는 설이 있다. 여기에서 다시 나누
어진 문양이 곡절뇌문·운뇌문·유정뇌문으로서 세부적으로 구분하
기도 한다. 다양한 뇌문은 상대 후기에서 서주 초기의 청동기에 많
이 장식되었다.

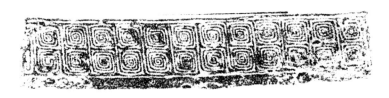

운뇌문雲雷紋

뇌문雷汶

중환문重環紋

인문鱗紋

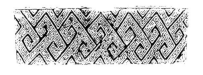

곡절뇌문曲折雷紋

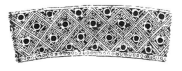

유정뇌문乳釘雷紋

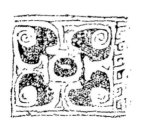

안문眼紋

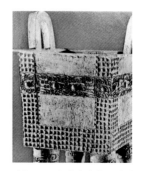

백유문, 보통 사각형의 표면에
젖꼭지 모양으로 표현

　백유문은 네 방향의 평면 내에 유상 돌기를 배열한 것으로 상대 후기에서 서주 초기의 정과 궤의 주요 장식 문양이었다. 환대문은 2줄의 평행선이 파도 물결처럼 곡선의 아래위에 2마리의 도깨비문을 합성한 문양으로서 서주 후기에서 춘추시기에 유행하였다. 원와문은 원안에 소용돌이상의 와문을 시문한 것으로서 다른 문양과 문양 사이에 배치된 사례가 많다. 낙승문은 2줄 또는 그 이상의 실을 고아서 새끼줄 모양을 한 문양으로서 춘추전국 시기의 청동기 표면에 장식하였다. 초엽문은 삼각형 문양으로서 준·고의 구경부, 작·각 등의 경부에 시문하였는데 상 후기에서 서주 초기에 유행하였다.

초엽문蕉葉紋

원와문円渦紋　　　　　낙승문洛繩汶　　　　　환대문環帶紋

　　운기문雲氣紋은 전국시대에 성행하기 시작한 문양으로서 앞서 설명한 뇌문이나 운뇌문하고는 구성이나 형상이 확연히 다르다. 운기문은 소용돌이치며 솟아오르는 구름을 묘사하는 것으로서 전국시대 당시에 유행하기 시작한 신선 사상을 반영한 것이다. 『장자莊子』 「소요유逍遙遊」편에서는 상상 속의 선인仙人에 대하여 "(그들은) 얼음과 눈 같은 피부를 지녔다. 처녀처럼 부드러워 오곡을 먹지 않고 바람을 마시며 이슬을 삼킨다. 구름을 타고, 나는 용을 몰아 사해 넘어까지 방랑한다."라고 묘사하였다. 전국시대의 많은 청동기나 칠기, 목기 등에서 신선을 상징하는 운기문을 볼 수 있다. 현재까지의 조사에 따르면 운기문은 남방의 초나라 영토였던 지역에서 더 보편적으로 나타난다. 신선 사상의 시초가 된 도가 사상의 창시자인 노자와 장자가 초 문화에 지대한 영향을 미쳤기 때문에 운기문이 많이 보이는 것은 자연스러운 현상이라 할 것이다. 운기문은 진·한대까지 계속 유행했다. 29)

29)　리쉐친, 심재훈 역, 「중국 청동기의 신비」, 학고재, 2005, pp.156-157 재인용

운기문

회화 문양

회화문繪畵紋(또는 화상문)은 인물·차마車馬·누각·동물 등의 군상을 작은 평조의 실루엣으로 표현한 것으로서, 수렵·전투·무용·연회 등의 생활 모습을 나타낸 것이 많다. 전국시대에 호·두·정 등의 장식 문양으로 사용하였다. 이러한 회화문은 과거의 신비스럽고 권위주의적인 문양에서 탈피하여 사실적인 일상생활을 역동적인 분위기로 표현하였으며 문양 양식의 변화를 보여주는 중대한 표현기법의 변화이다. 과거의 귀신이나 하늘의 제帝와 같은 신들을 위한 수면문이나 기타 각종 동물문, 기하문에서 탈피하여 서서히 사람 중심의 문양으로 변화하는 과정을 보여주는 것이다. 전국시대에는 석판에 새겨서 그린 것이 있었으며 사진에서 보는 회화 문양은 전국시대의 동호銅壺에 주조된 수렵 문양이다. 당시의 사람들이 수렵하는 장면을 사실적이고 역동적으로 청동기에 표현한 것을 볼 수 있다.

화상문畫像紋

회화 문양 동호銅壺의 회화 문양

족휘族徽 문양

중국 고대 상대 초기의 족휘에서 표현된 많은 상징적 기호들은
제작자의 입장에서 보면 일반 백성이나 왕실의 측근들에게 전달하

는 언어이며 암시이기도 하면서 경고의 의미도 있다고 할 것이다. 이것은 집단의 의식이 반영된 상징적 기호들이라고 보아야 한다. 이러한 상징적 문양을 통하여 조직의 통합을 확보하고 권위를 세우며 불만 세력을 무마하는 데 활용하였다고 보인다.

고대의 동기에 주조된 족휘는 그동안의 연구를 통하여 다음과 같이 몇 가지 목적을 구분할 수 있다.

첫째, 부족이나 씨족으로 이루어진 혈연공동체의 표시라는 것이다. 둘째로는 동기를 제작한 장인의 이름이나 제작소의 명칭이라는 것이다. 셋째, 해당 종족의 정치나 종교에 관련된 표시라는 것이다. 그러므로 족휘는 다양한 용도와 목적에 의하여 표현된 문양으로서 족휘에 속한 개인이나 집단의 정신과 행동에 상징적인 의미로서 상당한 구속력을 가지고 있었다고 할 것이다.[30] 이러한 족휘 표기 관습은 후대의 도자기 시대에 굽 하부에 '관지款識'를 표기하는 문화에 직접적인 영향을 주었다.

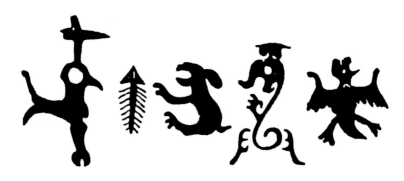

각종 족휘 문양

[30] 정성규, 『중국 청동기의 미학』, 북랩, 2018, pp. 47-61 재인용 후 정리

이렇게 중국 도자기 상징의 시원始原은 앙소문화와 같은 신석기시대와 하, 상, 주로 대표되는 청동기시대의 역사 속에서 찾아볼 수 있으며 신석기시대 채도의 문양과 고대 청동기의 문양이 직접적인 형태로 혹은 관념적인 형태로 하나라, 상나라, 주나라를 거치면서 현대에 이르기까지 중국 도자기의 제작에 반영되었고 회화繪畵, 건축, 조각, 각종 공예와 민속문화에 계승되어 지속적으로 발전하였다.

3.
중국 도자기에 표현된 상징 문양

상징의 개념화 과정

하夏, 상商, 주周를 지나 춘추·전국春秋·戰國, 진·한秦·漢, 위진남북조魏晉南北朝, 당唐, 오대五代를 지날 때까지 중국 도자기에서 기형이나 문양의 전통은 계승, 발전되어나갔지만 상징을 표현한 문양이나 도안은 특별히 발견되지 않는다.

이 시기 동안은 도자기에 표현된 문양이나 도안이 사실을 좀 더 현장감 있도록 표현하려고 노력한 시기였다고 할 수 있다. 자연의 모습이나 화초, 동물과 사람도 현실 속에서 사실과 가깝게 표현하려고 노력한 시기였다. 오대五代에도 이러한 풍조는 계속 이어졌다.

그러다가 송대宋代에 이르러 서서히 상징의 개념이 발생하기 시작하였다. 문인화가 소식蘇軾(1037~1101, 북송, 소동파라고 부르기도 한다)은 "사물에 뜻을 의탁한다.寓意于物(우의우물)"라는 명제를 제안하였

다.[31] 소식의 주장을 현대적으로 풀어보면 여러 가지 사물에 각각의 우의적 상징이 주어진다는 것이다.

오랜 세월 동안 즐겨 그려왔던 대나무, 난초, 모란, 연꽃, 봉황, 학鶴 같은 소재(사물)들에 대하여 궁정화가든 조정관리든지 혹은 일반 화공畫工들, 또는 일반 백성 중에서도 각각의 소재들에 대하여 그동안 쌓여온 이미지들이 소식蘇軾이 제창한 "사물에 뜻을 의탁한다寓意于物(우의우물)"라는 사조가 확산되어 우의寓意(상징)적으로 표현되는 사례가 증가하였다.

예를 들면, 대나무는 조정관리나 학자의 청렴함과 기개를 나타내고 난초는 군자君子의 고결함과 학식을, 모란은 부귀를, 연꽃은 부처의 가호를, 봉황도 부귀를 나타내며 학鶴은 높은 학식과 기개를 나타내는 것이었다.

송대에 편찬된『선화화보』에 다음과 같은 기록이 있다.

"……꽃 중의 모란과 작약, 새 중의 난새와 봉황, 공작과 물총새는 반드시 이를 부귀하게 그려야 하고, 소나무·대나무·매화·국화·비둘기·백로·기러기·오리는 반드시 이를 보면 그윽하고 한가로워야 하며 학의 높고 당당함, 솔개와 송골매의 내리침, 수양버들과 오동나무가 우거진 풍류, 높은 소나무와 해묵은 측백나무가 매서운 추위에도 끄떡없음 같은 데 이르러서는 그림에 펼쳐 놓으면 사람의 뜻을 불러일으키는 것이 있어야 한다."[32]

31) 장파, 백승도 역,『중국 미학사』푸른 숲, 2012, p.641
32) 갈로, 강관식 역,『중국 회화 이론사』돌베개, 2016, pp. 314-315

위의 글 속에서 북송北宋 시기에 회화 속에서 표현되는 상징의 개념들이 요약되어 있으며 그 당시 이미 서화 속에서 상징적 표현이 성숙하고 있었음을 알 수 있다.

그러므로 중국 도자기에서 문양이나 도안이 기능 위주의 장식 목적으로 사용되어 오다가 상징적 의미로 의도적으로 표현되기 시작한 시기를 송 대 초기(AD 1000년 전·후)로 보아야 할 것이다. 본서에서는 중국에서 전통적으로 사용하는 용어인 우의寓意를 편의상 현대 미학 용어인 상징象徵으로 용어를 전환하여 서술하고자 한다.

상징의 표현 종류

중국 도자기의 상징 문양은 종류가 많지만 상징이 실제적으로 응용되기 시작한 송宋, 명明, 청淸 대에 주로 사용된 문양을 중심으로 전개하고자 한다. 상징의 표현 수단은 회화, 문자, 도안, 서예, 조각 등과 같은 미술美術에 의하여 공간 속에서 시각화되어 우리에게 전달된다.

구체적으로 알아보면 다음과 같이 분류할 수 있다.

1) 그림이나 문양(도안)에 의한 상징

제일 많이 사용되고 있는 상징의 방법으로서 생활 속에 존재하는 사물을 그림으로 그려서 사물의 상징의미를 전달하는 방식이다.

모란은 부귀를 상징하고 복숭아는 장수를 상징한다는 방식으로 그림을 통하여 표현한다.

중국 도자기의 상징미학

2) 문자에 의한 상징

중국의 한자는 표의문자로서 한자의 의미와 서예의 예술성을 접목하여 특별한 문자를 창안하여 상징으로 사용하는 것이다.

3) 언어에 의한 상징

중국의 한자는 우리가 보통 표의문자表意文字라고 부르고 있다. 간단하게 말하면 사물의 개념을 뜻으로 표현하는 문자이다. 중국인들도 대부분 그렇게 인식하고 있다. 그러나 일상생활 속에서는 한자의 음音(소리, 발음)에서 비롯된 상징 활용이 무척 많다. 그중 몇 가지를 예로 들면 박쥐의 한자는 '복蝠'이라 쓰고 읽는 것은 중국어로 '푸'라고 읽는다. 그런데 한자의 '복福'자도 중국어로 읽을 때 '푸'라고 읽는다.

그래서 발음이 복福과 같기 때문에 박쥐는 복福을 상징하는 동물이 되었다. 또 다른 사례는 우리가 알고 있는 병瓶은 중국 발음으로 '핑'으로 읽는다. 그런데 평안함을 말하는 평平도 중국 발음으로 '핑'이다. 그래서 박쥐가 복의 상징이 되었고 병(꽃병 같은 것)은 평안함을 상징하게 되었다. 이런 것들을 전문용어로 '이자동음異字同音'(글자는 다른데 발음은 같은 것)이라고 말한다. 그리고 다른 말로는 '해음비의諧音比擬'(유사한 발음을 통해서 상징적인 길상吉祥을 표현하는 것)라고도 한다.

중국 상징문화에서 이러한 사례가 굉장하게 많다. 중국인들이 입으로 읽고 귀로 듣는 음音의 문화가 깊다는 것을 알 수 있다. 이런 점에서 중국 한자를 표의문자라고 단정하기보다는 '음의문자音意文字'의 측면도 있다는 점을 고려할 필요가 있다고 본다. 하여간 본서

에서 필자가 서술하는 상징의 대부분이 이렇게 '이자동음異字同音'에서 비롯된 사례가 많으며 이러한 언어의 유희遊戲가 그림이나 도안과 결합하여 상징을 나타내게 되었다.

4) 철학, 종교적 상징

음양과 팔괘, 불교의 팔보八寶(8가지 보물; 법륜, 백개, 반장, 법라, 보산, 보병, 연화, 쌍어), 도교에서 유래한 팔선八仙 등이 있다.

- 음양 陰陽과 팔괘八卦

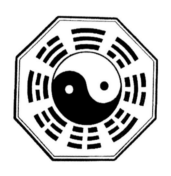

중앙에 있는 원이 태극이며 두 개로 나누어진 것이 음양이다.
주위에 표시된 8개의 부호가 팔괘이다.

- 불교의 팔보八寶

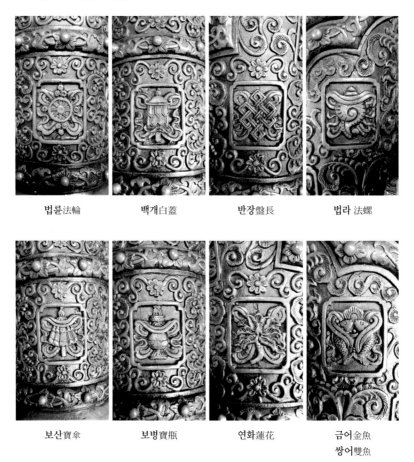

| 법륜法輪 | 백개白蓋 | 반장盤長 | 법라 法螺 |

| 보산寶傘 | 보병寶瓶 | 연화蓮花 | 금어金魚
쌍어雙魚 |

- 도교의 팔선八仙(여덟 신선)

우리는 간혹 도교道敎와 도가道家를 혼동하기가 쉽다. 도교는 전설 속의 인물인 황제黃帝와 도덕경의 저자인 노자老子를 교조로 하는 중국의 토착 종교이며 장자莊子를 중심으로 발생한 도가 사상을 도가道家라고 한다. 도가 사상은 고대 중국에서 함께 발생한 유가儒

家와 구별하여 도道와 덕德을 논하는 철학자들을 도가라고 하였다.

그러므로 여기서 도교의 팔선이라 함은 고대 중국에서 발생한 토착종교인 도교道敎에 등장하는 8명의 신선을 말한다.

✽ 팔선의 명칭과 상징적으로 묘사된 모습

종리권種離權 : 손에 파초선芭蕉扇을 들고 있는 모습으로 다닌다.

장과로張果老 : 작은 나귀를 거꾸로 타고 다니며 물고기 북을 들고 다닌다.

한상자韓湘子 : 항상 피리를 부는 모습으로 다닌다.

철괴리鐵拐李 : 항상 다리를 저는 장애인이며 걸인의 모습으로 다니고 쇠지팡이를 짚고 호리병을 들고 있다.

여동빈呂洞賓 : 보검을 들거나 메고 다닌다.

하선고何仙姑 : 아름다운 젊은 여인으로서 쌀을 이는 조리를 들고 다닌다.

남채화藍采和 : 항상 손에 꽃바구니를 들고 다니며 남루한 옷을 입고 있으며 술을 좋아하여 취하면 노래를 부른다고 한다.

조국구曹国舅 : 손에 옥판玉板을 들고 있는 모습으로 다닌다.

5) 일반적인 사물의 상징

- 복록의 문양

중국인들은 인간사 모든 행복을 통틀어 '복福'으로 요약하고 있으며 입신양명을 요약하여 '복록福祿'으로 표현하고 더 나아가서 장수

하는 것을 더하여 '복록수福祿壽'라고 하였다.

하여튼 중국인들은 살아있는 동안 인생의 행복을 추구하는 일을 지상과제로 삼았다. 때문에, 상징 문양의 대부분이 복福, 록祿, 수壽와 연결되어 있으며 나머지 상징 문양도 대부분 여기에서 파생되어 나온 것이다.

- 동물, 식물 문양

 쥐 : 재산증식을 상징한다.

 소 : 부지런함과 악을 물리친다.

 토끼 : 장수를 상징한다.

 용 : 권력, 제왕, 비를 상징한다.

 뱀 : 사악함과 교활함을 상징한다.

 호랑이 : 힘을 상징한다.

 말 : 전진, 사업의 번창을 상징한다.

 원숭이 : 학문성취, 과거급제를 상징하며 악함을 몰아낸다고 한다.

 양 : 양의 뿔은 악한 기운을 막아준다고 한다.

 수탉 : 학문성취, 출세를 상징한다.

 개 : 자손의 번창을 상징한다.

 멧돼지 : 재물을 상징한다.

 태양 : 권력, 제왕, 영원성을 상징한다.

 별 : 제국을 상징한다.

 불꽃(화염문) : 권위를 상징한다.

 구름 : 신선, 신비, 풍요, 이상향을 상징한다.

 달 : 달 속에 토끼가 그려진 경우가 많으며 여성을 상징한다.

쌀 : 생산과 번영을 상징한다.

도끼 : 관직과 정의를 상징한다.

잔 : 보통 2개로 표현되며 성대한 잔치나 행사를 상징한다.

활 : 평화를 상징한다.

수초 : 보통 물고기와 같이 그려지며 물과 번성을 상징한다.

대나무 : 선비와 장수를 상징한다.

소나무 : 절개와 장수를 상징한다.

꿩 : 행운을 상징한다.

배 : 장수, 정의, 지혜를 상징한다.

감 : 행복과 기쁨을 상징한다.

불수감 : 부처의 손처럼 생겨서 부처의 손을 상징하며 부를 상징
한다.

복숭아 : 행복한 결혼, 장수를 상징한다.

석류 : 자손 번창을 상징한다.

봉황 : 권위, 제왕, 번영, 평화, 태양을 상징한다.

거북 : 장수, 근면함을 상징한다.

코끼리 : 복과 힘을 상징한다.

사자 : 힘과 복을 상징한다.

기린 : 장수와 자손 번창을 상징한다.

박쥐 : 복, 장수, 번영, 행복을 상징한다.

매미 : 행복, 학문, 장수를 상징한다.

두꺼비 : 보통 발이 3개 달린 것으로 표현되며 재물, 번영을 상징
한다.

나비 : 행복과 기쁨을 상징한다.

오리 : 번영과 장원급제를 상징한다.

학 : 장수를 상징한다.

사슴 : 장수를 상징한다.

귀뚜라미 : 번창과 재물을 상징한다.

오동나무 : 상서로움, 백년해로

매화 : 선비의 절개, 1월을 상징한다.

목단: 작약이라고도 하며 부귀와 명예, 사랑을 상징한다. 3월을
 의미한다.

석류꽃 : 번영, 자손 번창을 상징하며 6월을 상징한다.

복숭아꽃 : 장수를 상징하며 2월을 상징한다.

벚꽃 : 4월을 상징하며 사랑, 연인을 의미한다.

목련 : 5월을 상징하며 지조와 절개를 의미한다.

연꽃 : 자손 번창, 7월을 상징한다.

배꽃 : 우리가 이화라고 부르는 꽃이다. 8월, 부를 상징한다.

아욱꽃 : 9월을 상징한다.

국화 : 10월을 상징, 장수와 품위를 의미한다.

치자꽃 : 11월을 상징, 순결과 행복을 의미한다.

양귀비꽃 : 12월을 상징, 위로와 위안, 아름다움을 의미한다.

- 자연과 사물

 와산 : 북쪽 봉우리

 형산 : 남쪽 봉우리

 고산 : 중앙 봉우리

 태산 : 동쪽 봉우리

화산 : 서쪽 봉우리

파도 : 변화와 안정을 상징하며 관직을 상징하기도 한다.

바위 : 장수를 상징한다.

✿ 8가지 상서로운 물건, 잡보雜寶

동전 : 부를 상징한다.

뿔피리 : 행복을 상징한다.

나뭇잎 : 지복을 상징한다.

마름모꼴 : 승리를 상징한다.

그림 : 행복을 상징한다.

책 : 학업을 상징한다.

비취 : 행복과 성공을 상징한다.

거울 : 벽사辟邪, 치유를 상징한다.

✿ 기타 사물

화병 : 평화와 안녕을 상징한다.

산호 : 장수를 상징한다.

여의 : 만사형통(소원성취)을 상장한다.

검 : 현명함을 상징한다.

도장 : 권력을 상징한다.

필통 : 학문과 학자를 상징한다.

벼루 : 학자를 상징한다.

그릇 : 복을 상징한다. 33)

33) W.H,하울리, 편집부 역, 『중국전통문양』, 이종문화사, 1994, pp5-18, 인용후 재정리

중국 도자기의
상징 문양 사례

지금부터는 중국 도자기에 실제로 그려진 47건의 상징 문양 사례를 통하여 중국인들의 상징문화와 생활 속에서 어떻게 활용되고 향유되고 있는지 알아보자.

일러두기

독자 여러분의 이해를 돕기 위하여 몇 가지 일러두기를 정리해 보겠다. 본문에서 문양紋樣이라는 단어가 많이 나오는데 문양은 문양 자체가 지닌 상징을 말하는 그림이다. 그리고 도안이라는 용어가 나오는데 도안은 문양 주위에 그려진 선이나 화면구성을 포함하여 말하는 용어이다. 그리고 구도構圖라는 용어는 해당 도자기에 그려진 문양과 도안, 보조 문양 등을 모아서 전체로 보고 설명하는 용어로 이해하기 바란다.

주문양主紋樣이란 해당 도자기에 있어서 가장 중심이 되는 문양을 말한다. 보통 1개이며 2개나 3개가 되는 경우도 있다. 보통 용,

봉황과 같은 상서로운 동물과 목단, 국화, 장미, 복숭아 같은 과일인 경우가 많다. 보통 크게 그려지고 도자기의 중심에 그려진 문양이다. 보조 문양이란 주문양 주위에 배치하여 주문양을 더욱 돋보이게 하고 도자기 전체적인 구도가 아름답게 보이려고 그려진다. 주로 권초문(당초문), 회문, 초화문, 초엽문, 구름, 파도, 기하 문양등이다. 또한 동일한 상징 문양일 경우(사례 00번)을 참고하라고 표기하였다.

사진의 명칭 뒤에 사례로 올린 도자기의 출처를 명시하였다. 출처 표기가 없는 것은 필자 소장품이며 고궁박물원 5건, 진단 예술박물관 3건, 개인 소장자 4건의 출처를 표시하였다. 사례의 총건수는 47건이다.

도자기의 공간적 규모의 이해를 돕기 위하여 사진 밑에 높이를 표시하였다.

접시나 기타 특이한 도자기는 폭도 표시하였다.

사례 01 오채규룡양이유개대향로 「五彩虯龍兩耳有蓋大香爐」

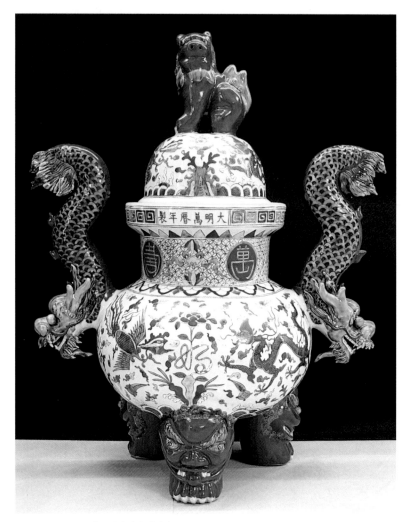

오채규룡양이유개대향로五彩虯龍兩耳有蓋大香爐 높이: 58㎝

상징 문양 : 수형樹形 문자, 용, 봉황, 동전, 파도, 목단, 기하 문양, 사
자, 여의두문, 여의주, 회문

사진의 오채五彩 도자기 향로는 명明 12대 황제인 만력제(AD. 1573~1619) 시기에 제작된 도자기로서 오채五彩라 함은 다섯 가지 색채를 사용하였다 하여 지어진 명칭이며 보통 홍색, 황색, 갈색, 자색紫色, 담록색淡綠色, 심록색深綠色 등으로 문양을 그렸다.[34]

그러나 보편적으로 오채라고 할 때는 꼭 다섯 가지 색채가 고정되지 않았다는 점도 알아둘 필요가 있다. 이제 오채 도자기 향로의 문양을 살펴보면서 독자 여러분과 함께 중국 도자기의 상징미학 여행을 시작해 보자.

먼저 '대명만력년제'라는 국호와 연호- 여기서 국호는 대명大明, 연호는 만력년萬曆年는 명나라 12대 황제인 만력제 시기에 제작하였다는 의미이며 보통 중국 도자기의 국호와 연호는 관지款識라고 칭한다. 그리고 이러한 관지가 정착된 시기는 명나라 태조 홍무(AD 1368~1398) 시기로 보고 있다.

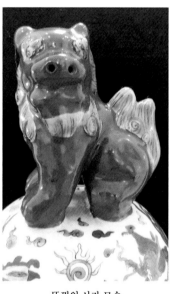

뚜껑의 사자 모습

제일 윗부분 뚜껑에 사자가 있다. 중국 도자기에 있어서 상부는 하늘天과 연결되는 부분이며 음양에서 양陽으로 인식된다. 먼저 사자는 힘과 복을 상징하므로 황제의 권력과 지복至福을 기원하는 강력한 상징이다. 그러므로 일반인들도 황제와 같은 힘과 권력, 복福을 염원하는 의미가 있다.

그리고 사자는 용맹함과 백수의 왕이라는 이미지로 사악한 것

34) 이용욱, 『중국도자사』, 미진사, 1993, p.104

을 물리친다는 상징도 가지고 있다. 또 다른 상징으로는 향로 제작자는 사자를 만든 것이 아니고 산예狻猊라는 전설속의 사자를 표현한 것일 수도 있다고 본다. 산예는 용생구자龍生九子 전설에 나오는 아홉 마리의 용 중에서 유일하게 사자의 모습을 한 신비한 동물이며 불火을 좋아하는 습성이 있다고 하여 중국에서는 예전부터 향로와 같은 불을 다루는 곳에 장식으로 많이 사용되었기 때문이다. 필자는 산예狻猊를 표현한 것이 맞다고 본다. 한편 사자獅子의 '사獅'는 일한다는 '사事'와 발음이 같아서 모든 사업이나 일이 잘되기를 바라는 상징도 가지고 있다.

바로 아래를 보면 위의 사진에서처럼 바닷속에서 산이 솟아있고 산호가 자라며 좌측에는 봉황이 있고 우측에는 용이 마주 보고 있으며 중앙 둥근 불꽃 같은 것은 여의주如意珠를 표현한 것이다. 전체적으로 보면 봉황과 용이 바다에서 솟아나는 산호가 있는 바위

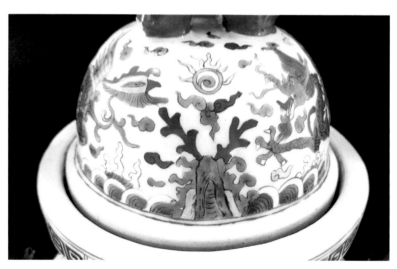

뚜껑 부분의 문양들 모습

중국 도자기의 상징미학

위에서 여의주를 가지고 유희遊戲하는 장면으로 구성되어 있다.

이 장면은 무엇을 상징하는지 살펴보자.

봉황은 권위, 제왕, 번영, 평화, 태양을 상징하며 수컷을 봉鳳 암컷을 황凰이라 한다. 또한 머리의 무늬는 덕德을 상징하며 날개의 무늬는 예禮를 상징한다. 등의 무늬는 의義를, 가슴의 무늬는 인仁을, 배(복부)의 무늬는 신信을 상징한다. 그리고 봉황의 '황凰'자는 황제의 '황皇'자와 동음동성이어서 봉황을 황제의 위엄과 덕망을 상징하기도 한다. 용은 권력, 제왕, 비雨를 상징한다. 여의주는 모든 일이 마음먹은 대로 이루어지도록 도와주는 보물이다. 그리고 바다에서 솟아오르는 바위산은 수명을 상징하므로 '수壽'의 의미가 있으며 바위 위에 붙어있는 붉은색 산호 또한 장수長壽를 상징하는 것이다. 그러므로 본 향로의 뚜껑에 있는 문양은 원하는 대로 권력과 번영을 누리고 장수하도록 축복하는 상징이다.

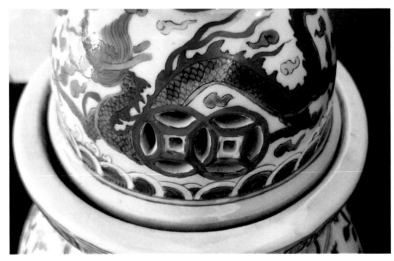

뚜껑 부분 청룡과 동전 문양

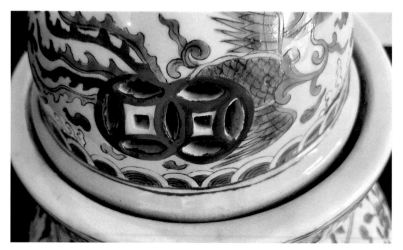

뚜껑 부분의 봉황과 동전 문양

그리고 뚜껑의 둘레에는 향을 피울 때 향내와 연기香煙(향을 피우는 연기)가 배출되도록 구멍이 있는데 그냥 뚫려 있지 않고 동전銅錢 문양으로 장식하여 미학적 감성을 높였다는 점이 재미있다. 용에도 동전 문양과 연기배출구가 있고 봉황에도 같이 장식되어 있다. 동전은 부富와 재물을 상징하므로 세상에서 제일 상서로운 용과 봉황이 재물과 부를 가져다주기를 바라며 한발 더 나아가 재물이 연기처럼 끝없이 발생하기를 상징하는 도안이다.

목 부분의 만수 문자 도안과 기하 문양, 여의두 문양

사진의 문양은 향로의 목 부분과 어깨 부분이다.

먼저 눈에 보이는 것이 '만수萬壽'라는 문자 도안이다.

만수는 오래도록 장수한다는 의미이며 황제나 황후의 생일을 축하하는 단어이기도 하다.

그러므로 향로의 제일 중요한 위치인 중앙의 목 부분에 '만수萬壽'라는 비범한 단어를 배치한 점과 행서체나 초서체가 아닌 전서체로 도안이 되어 있는 것에서 비범한 의미가 있으며 이 향로의 제작 목적이 황실을 위한 것이거나 고관대작을 위한 작품이라고 유추할 수 있다.

그리고 '만수'의 상징은 불로장생과 부부의 백년해로와 같은 상징으로 사용된 것이다.

목 부분에 전체적으로 그려진 문양은 수구문繡球紋으로 이루어져

있다. '수구繡球'란 '둥근 공처럼 생긴 것을 수를 놓아 만든 것'이라는 뜻이며 이것의 유래는 다음과 같다. 중국에서는 사자를 모티브로 하여 제작한 예술품이나 장식물들이 많은데 사자는 백수의 우두머리라 하여 출세와 권력, 번영을 상징하는 동물이다. 그러므로 중요한 관청이나 큰 저택에는 두 마리의 사자를 조각하여 배치하곤 하였다. 그리고 두 마리 중 암사자는 수놓은 공같은 것을 밟고 있는데 새끼를 안고 있는 경우가 많았다. 세월이 흐르면서 암사자와 숫사자가 같이 놀다 보니 털이 뭉쳐져서 공이 되었으며 이렇게 사자 털로 공이 되었으니 수繡를 놓은 것 같다고 하여 수구繡球라고 부르게 되었고 이것이 상서로운 상징으로 변모하면서 수구문繡球紋이 창안되어 도자기, 의복, 건축, 장식 등에 광범위하게 사용된 것이다. 그러므로 위의 수구문은 권력, 벽사闢邪, 자손 번창, 번영 등을 상징하는 길상문吉祥紋35)이 되었다.

그리고 만수 글자 중앙에 영지버섯처럼 보이는 부분을 여의두문如意頭紋이라고한다. 어깨 부분에 세 개의 원형이 어울려 둥근 도안을 형성한 문양은 변형여의문變形如意紋이라고 한다. 여의문의 유래는 대략 다음과 같다.

여의如意는 일종의 호미 모양을 한 납작하고 평평한 형태의 기물을 말한다. 길이는 약 30~60cm 정도이며, 그 한쪽 끝은 손가락 같이 생겼으며 구부러진 모양이 비파와 같은데 본래 뼈, 뿔, 대나무, 나무 등의 재료로 만들었다. 고대에는 가려운 곳을 긁는 용도로 사용했기 때문에 '긁는 막대기搔杖', '대나무 손竹手'으로 일컬어졌으며 속칭 '효자손'이라고도 한다. 그것으로 손이 닿지 않는 가려운 곳

35) 길상문吉祥紋이란 복되고 유익함을 불러오는 각종 상서로운 문양을 말한다.

여의를 옆에서 본 모습

여의의 형태

을 긁을 수 있으므로 정말로 사람의 뜻대로 할 수 있다고 하여 '여의
如意'라는 명칭을 갖게 된 것이다. 그리고 여의는 영지버섯의 형상
과 인도로부터 불교가 전래될 때 수입된 기물이 서로 결합한 일종
의 길상물吉祥物이다. 또 영지버섯의 모양이 마치 상서로운 구름이
한데 모여있는 것 같아서 사람들은 이것을 길상의 의미를 함축하고
있는 것으로 간주하게 되었으며, 더 나아가 고도의 상상력과 응축
된 표현력을 발휘하여 구름을 영지버섯 모양으로 그려낸 여의문如
意紋을 여의운如意雲이라고 일컫게 되었다.36)

이렇게 하여 광범위하게 여의문이 사용되었으며 향로에 그려진
여의문은 구체적으로 보면 여의두문如意頭紋이라고 해야 할 것이

36) 노자키 세이킨, 변영섭·안영길 역, 『중국미술 상징 사전』, 고려대학교 출판문화원, 2016,
p.46

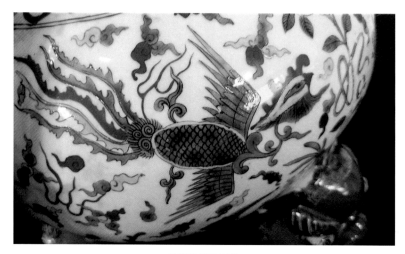

복부의 봉황 문양

다. 여의는 전체 모습을 표현할 때 사용하는 용어라고 볼 때 향로의
문양은 여의如意에서 머리 부분만을 강조하여 표현하였으므로 여
의두문이라고 한다. 그러므로 여의두문이 상징하는 것은 향로의 소
유자가 원하는 대로 만수萬壽를 누리도록 하는 것이다.

보통 장식용으로 사용하는 여의如意 모습이다. 여의 사진 상·하
부분의 장식 형태를 여의두如意頭라고 부르는 것이다.

향로 복부에 있는 봉황 문양은 녹색으로 그려져 있다. 중국에서
녹색 봉황은 '난鸞' 보통 '난새'라고 부른다. 그리고 자주색은 악작鸑
鷟, 붉은색은 봉鳳이라 칭하고 노란색은 원추鵷雛라고 부르며 흰색
봉황은 홍곡鴻鵠이라고 부른다. 봉황은 앞에서 설명한 바와 같이 신
령한 새로서 세상에 있는 모든 새의 왕이므로 조왕鳥王이라고 불렀
다. 신령한 새인 봉황을 뚜껑에도 그리고 복부에도 그린 것은 끝없
는 복록福祿과 권위, 장수를 기원하는 상징으로 표현한다.

중국 도자기의 상징미학

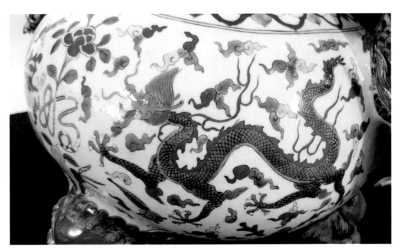

복부의 청룡 문양

봉황과 마주 보고 있는 것이 용이다. 향로의 중앙에 봉황과 용을
마주 보게 그려서 하늘과 땅 위에서 서로 어울려 놀고 있는 도안은
소위 용·비봉무龍飛鳳舞[37]라는 단어로 표현되는데 이것의 상징은 최
고의 권력權力과 권위權威, 복福, 록祿, 수壽, 그리고 평안平安을 강력
하게 상징하는 도안이다. 중국에서 용을 숭배하게 된 시점이 언제
부터 인지는 명확하지 않다. 다만 우리는 아래 신석기시대 하모도
유적지에서 발굴된 골제 용무늬 사발에 그려진 초기 용의 모습을
보면서 이미 신석기시대부터 '용龍'이라는 신령한 동물을 숭상해 온
것을 짐작할 수 있다.

37) 용·비봉무龍飛鳳舞란 글자 그대로 용이 나르고 봉황이 춤추는 것을 말하며 문화, 경제, 정치
 등이 최고조로 발전하는 시기나 현상을 표현하는 글이며 향로의 경우 향로의 소유자에게 이
 러한 최고의 상징 문양을 통하여 권력, 재물, 번영, 장수 등이 넘치도록 복을 받는 것을 말함

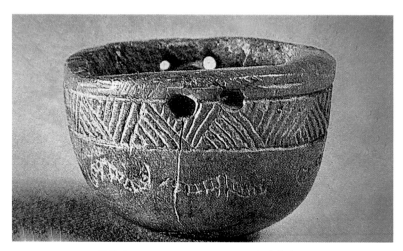

중국 하모도(BC 5000~BC 4000년 전후) 유적지 발굴,
골骨제 사발(아래에 두 마리의 용 문양이 제법 선명하게 보인다.)

발이 네 개 달리고 비늘과 뿔, 수염 등을 갖춘 용의 모습이 구체
화 된 것은 원元(AD 1264) 대에 이르러서였다. 원대의 청화靑花 도자
기에 용이 많이 그려졌으며 이 시기에 오늘날 우리가 인식하고 있
는 용의 형상이 정착되었다고 본다. 그럼, 향로에서 용이 상징하는
것이 무엇인지 살펴보자. 그전에 용이란 무엇인가?에 대하여 잠시
알아보기로 한다.

노자키 세이킨野崎誠近(생몰연대 미상, 일본)이 저술한 '중국미술 상
징 사전'이라는 문헌에 보면 중국의 용에 대하여 비교적 이해하기
쉽게 설명한 부분이 있어서 독자 여러분과 공유해본다.

"용龍은 가장 신령스러운 동물로 네 가지 신령스러운 동물四靈 가운데

우두머리라고 전해진다. 세속에서는 비늘이 있는 것을 교룡蛟龍, 날개가 있는 것을 응룡應龍, 뿔이 있는 것을 규룡虯龍, 뿔이 없는 것을 이룡螭龍, 승천하지 못한 것을 반룡蟠龍, 물을 좋아하는 것을 청룡蜻龍, 불을 좋아하는 것을 화룡火龍, 울기 좋아하는 것을 명룡鳴龍, 싸우기 좋아하는 것을 석룡蜥龍이라고 하는데, 규룡虯龍을 여러 용들의 우두머리로 여긴다. 『환룡경豢龍經』에서는 규룡虯龍은 육지에서는 호랑이와 표범을 먹고 물에서는 교룡蛟龍을 잡아먹는다. 이룡螭龍은 간특하고 사악한 것을 제거하여 없애는 짐승이라 하고 있다."

『용경龍經』에서는 다음과 같이 말하고 있다.

"규룡虯龍은 뭇용들의 우두머리로서 뭇용들을 나아가고 물러나게 할 수 있으며, 구름을 타고 비를 뿌려 창생蒼生(백성)을 구제한다. 또 비를 빌고 사악함을 물리치는 신인데, 이 용에게 아홉 아들이 있다는 설이 있다."[38)]

고대의 중국인들이 용龍을 어떻게 생각하고 받아들이고 있었는지 잘 알 수 있는 설명이다.

다분히 고대사회의 용을 신격화한 토템 문화와 신화, 민간신앙 등이 어울러서 용의 다양한 모습이 창조된 것이다. 고대인들에게 호랑이 표범은 사람을 잡아먹는 흉포한 동물들인데 규룡虯龍이 나서서 지켜주고 물 속의 교룡(여기서는 식인 상어, 혹은 악어 같은 동물을 포함)까지도 잡아먹는다고 하니 고대인들에게는 자연히 숭배의 대상

38) 노자키 세이킨, 변영섭·안영길 역, 『중국미술 상징 사전』, 고려대학교 출판문화원, 2016, p.437

이 되고 용을 믿는 민간신앙으로 발전한 것이다.

바로 이 장면에서 중국인의 모든 생활 속에 용의 상징이 발생하게 된 것이다. 세상의 가장 무서운 것을 제압하므로 권력과 권위가 주어졌고 가뭄에는 비를 내리게 하여 백성을 구제하므로 제왕의 덕망을 상징하게 되었다. 그러므로 번영을 가져오고 소원을 이룰 수 있는 능력도 가지게 된 것이다. 용의 상징을 정리해보면 제왕, 제국의 영화, 권력, 번영, 소원성취 등을 상징하는 것이다.

향로에 그려진 용은 뿔이 있는 용이므로 용 중에서 우두머리인 규룡虯龍임이 틀림없다. 그러므로 향로에 있는 용의 상징은 황제, 제국(가문)의 번영과 영광, 권력, 번영, 소원성취 등이 되는 것이다.

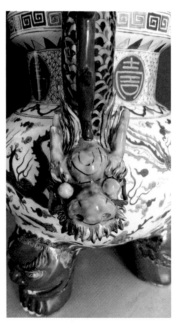

향로에 장식된 뿔이 나 있는
규룡虯龍의 모습

　　　　　　　　　　　　　중국 도자기의 상징미학

단순히 평면에 그린 것이 아니고 향로의 양측에 입체적인 장식물로 조성하여 도자기 몸체와 함께 가마에서 소성하였다. 실물을 보면 향로자체도 대형이라 크지만, 조형물로 장식된 쌍이규룡은 제작의 난이도에서 감동이 밀려오고 공간에서 입체적으로 보이는 양감量感이 시선을 압도한다. 미학은 미적美的 감동感動을 느끼는 과정이라고 하는데 향로 양쪽에 장식된 규룡虯龍은 감동을 주기에 충분하다.

향로의 중앙에서 하부로 연결되는 중심 부분에 수목형樹木形 문자 문양이 있다. 수목형 문자 도안은 명 가정 황제(AD 1522~1566) 시기에 처음 등장하였으며 만력 황제시기에 상당히 성숙하였다. 도자기의 복부 중심에서 아래로 가장 눈길이 먼저 가는 위치에 그려진 수목형 문자는 '여如'자이며 여의如意를 뜻한다. 꽃나무는 목단牧丹이다. 목단은 부귀를 상징하는 문양이며 잎이 사방으로 피어나고 꽃은 활짝 핀 상태이다. 좌측에는 봉황이 축복하고 우측에는 용이 호위하고 있으며 땅에는 물이 솟아나고 하늘에는 오색구름이 떠도는데 구름의 형태는 일방운, 이방운, 삼방운, 사방운[39]으로 천지 사방으로 상서로운 기운을 펼치고 있다.

목단의 뿌리는 땅에 뿌리를 박고 있으며 세 개의 튼튼한 줄기가 뻗어 나오는데, 중앙의 황금색 줄기에서 목단이 '여如'자를 자연스럽게 그리면서 하늘로 솟아 꽃을 피우고 있다. 여기에 표현된 상징들을 정리해보면, 땅에서는 물이 솟아나므로 자손이 번창하고 천지의 생기를 받는다는 의미이며, 세 개의 줄기는 천지인天地人의 조화

39) 일방운一方雲(한쪽 방향의 구름), 이방운二方雲(양쪽 방향의 구름), 삼방운三方雲(세 개 방향의 구름), 사방운四方雲(동, 서, 남, 북 네 방향을 가리키는 구름)

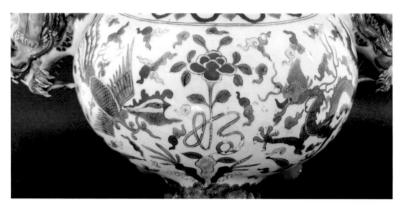

수형문자와 봉황과 용의 모습

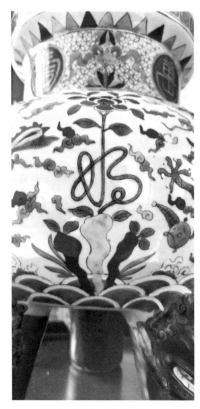

향로 아래에서 위로 본 모습

향로의 발, 산예의 모습이다.

중국 도자기의 상징미학

와 상생을 의미하며, 중앙의 황금빛 줄기에서 수직으로 자라는 목단은 부귀와 번영을 상징하고 만수萬壽를 누린다는 것으로 결국 만사여의萬事如意하여 모든 복록을 받는다는 상징이다.

향로에서 보여주는 '목단수목형여의문자牧丹樹木形如意文子' 도안은 화공의 그림 실력이 걸출하며 도자기 전체의 도안이 균형과 절제를 이루도록 배치되어 부귀, 장수, 자손 번창, 복록, 제왕의 권위를 상징함에 조금도 부족함이 없다.

이제 향로의 보조 문양을 살펴보기로 한다.

몇 가지 보조 문양은 향로의 중심 상징 문양을 돋보이게 하고 향로 표면의 여백을 조절하여 전체적인 미적 완성도를 높이는 역할을 하는 것이다.

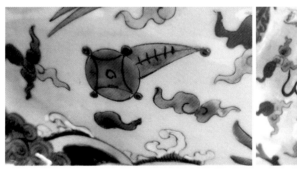
동전 문양, 나뭇잎, 구름 문양

화염문, 구름 문양

동전 문양은 부富를 상징하며 나뭇잎 모양은 복福을 상징한다.

구름 문양은 신선, 신비, 이상향을 상징한다. 그리고 용이 나타나는 장소에는 구름이 있어야 용이 한껏 힘을 발휘할 수 있으므로 용과 관련이 있기도 하다. 화염문(불꽃 문양)은 권위를 세우는 것과 사

악한 기운을 불태운다는 의미도 있어서 자주 사용되는 문양이다. 물결 문양은 파도문이라고 하며 중국 도자기에서 다양하게 사용하는 문양이다. 파도의 '조潮'는 조정을 말할 때 '조朝'와 동음동성이라 중국인들은 관직에 출세한다는 의미와 조정에 진출한다는 의미가 있어서 많이 사용되는 문양이다.

그리고 향로에 있어서는 생동하는 힘의 의미와 강력한 운이 머무르기를 바라는 의미도 있다. 한편으로는 향로의 전체 도안 구도에서 빈틈을 조절하여 '여백의 미美'를 창조하려는 노력도 포함되어 있다고 본다.

그리고 '회문回紋'이 있는데 중국 도자기에서 자주 사용하는 문양이다. 회문의 유래는 중국 고대의 국가인 하夏·상商·주周의 청동기 시대에 뇌문雷紋(본서 p.99 참고)이라는 것이 생겨났으며 이때의 뇌문이 점차 발전되어 아래에서 보는 회문으로 정착되어 현대에까지 각종 도안에 활용되고 있다.

각종 문헌에 의하면 뇌문은 청동기시대의 중국인들이 구름 속에서 번개가 치고 천둥소리가 들리는 자연의 모습에서 구름과 천둥을 이미지화하여 '뇌문'이 창안되었고 후세사람들은 이것을 구름에서 비롯되었으므로 운뇌문雲雷紋이라고 불렀다. 그 후 운뇌문은 조금씩 변하기 시작하여 지금 아래에서 보는 회문으로 발전하였다. 회문은 명대 초기부터 사용 빈도가 높아지기 시작하였다. 회문은 연속되어 있으며 그런 연유로 자손 번창, 번영 등을 상징하는 문양이 되었다. 아래 사진에 사각형 미로처럼 장식된 문양이 회문이다.

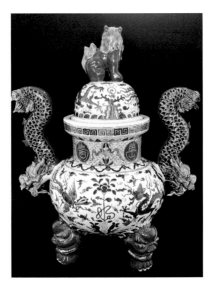

상부에 있는 회문回紋 주위의 문양

가까이에서 본 회문回紋의 모습

그러므로 본 향로에서 보조 문양으로 사용된 동전, 나뭇잎, 불꽃 문양(화염문), 파도문(물결 문양), 구름, 회문 등의 상징도 이렇게 다양한 것이다.

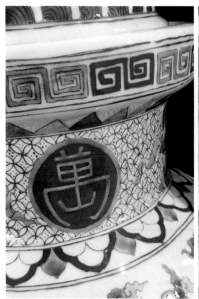
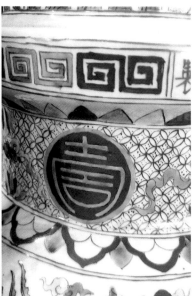

만萬 글자 도안

수壽 글자 도안

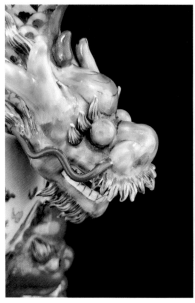
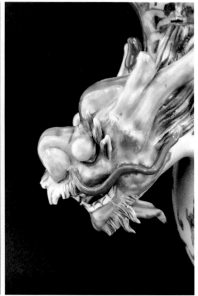

우측 청룡 확대 모습

좌측 청룡 확대 모습

중국 도자기의 상징미학

사례 02 팔선과해도팔릉오채매병「八仙過海圖八陵五彩梅瓶」

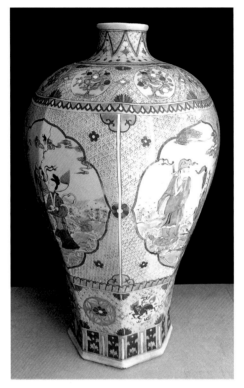

팔선과해도팔릉오채매병八仙過海圖八陵五彩梅瓶 높이: 55cm

상징 문양 : 팔선, 구슬, 기하 문양, 구름, 서왕모, 반도원, 익수룡, 사
자, 천마, 백택, 보조 문양

사진의 도자기는 명나라 가정 황제嘉靖(AD 1522~1466) 시기 전후
로 제작된 오채매병으로 추정되며 도안의 전체적인 맥락에는 도교
道敎의 영향을 받은 것이라는 점을 이해하고 시작하여야 한다. 방병

선 교수가 저술한『중국도자사 연구』에 의하면 "가정 황제는 내외적인 모순이 누적되고 있음에도 불구하고 정치보다는 불로장생에 더 많은 관심을 기울였다. 그는 재위 2년째인 17세부터 환관을 통해 장생술을 시작하여 결국 단약丹藥(도교의 방중술로 지은 약, 실제는 수은과 납 등이 포함되었다)에 의한 납중독으로 사망하였다. 가정제의 도교에 대한 심취는 도자기의 문양에 반영되어 동자들의 모습이 많이 그려졌다. 황실의 재정은 점차 어려워졌으나 경덕진의 자기 생산은 이전에 비해 줄어들지 않았다."40)라고 언급하였다. 그러므로 매병의 문양은 도교의 세계관이 담겨있는 것이다.

그림 도자기에 그려진 팔선의 모습을 살펴보기로 한다.

여기 도자기는 기형이 8각의 형태로서 도자기면이 8면으로 되어 있고 각 면의 형태는 부드러운 곡선의 형태로서 '각角'이라는 표현보다 '릉陵'이라고 하는 것이 적합하므로 기형과 도안을 종합하여 팔선과해도팔릉매병八仙過海圖八陵梅瓶이라고 작명하였다.

'팔선과해'란 도교의 전설에 의하면 서왕모西王母가 주최하는 생일잔치에 참석하러 가는데, 동해 바다를 건너야 하므로 이때 8명의 신선은 각자 신통력을 발휘하여 바다를 건너게 되었고, 그 모습을 그린 그림을 팔선과해도八仙過海圖(팔선이 바다를 통과한다는 뜻)이라고 한다.

그림을 자세히 보면 여동빈은 거북이를 타고 건너며 종리권은 나뭇가지를 타고 있으며 철괴리는 쇠지팡이를 집고 호리병의 도술로 건너며 하선고는 나뭇잎을 타고 건너며 남채화는 잉어를 타고 건너가며 조국구는 소라(고동)를 타고 건너고 있다. 한상자는 두꺼비를

40) 방병선,『중국도자사 연구』, 경인문화사, 2012, p.368

타고 건너며 장과로는 작은 나귀 같은 동물을 타고 건너고 있다. 그 림은 나름 정교하고 팔선八仙 각자 내용도 상징적이며 재미있게 표 현하고 있다.

팔선의 성립 배경에는 불교의 팔보八寶 사상 등이 직·간접적으로 영향을 미쳤으며 도교의 변천 과정에서 명明대에 이르러 드디어 도 교의 신들이 대대적으로 새롭게 이미지를 일신하면서 명칭도 바꾸 고 새로운 역할을 하는 신(신선)들이 대거 창조되었다.

팔선도 명대에 창조된 새로운 신선의 계보에 등장한 신선들이다.

팔선八仙은 여동빈呂洞賓, 종리권種離權, 철괴리鐵拐李, 하선고何仙 姑, 남채화藍采和, 조국구曹國舅, 한상자漢湘子, 장과로張果老인데 각 자의 출신은 명확하지 않고 고대의 여러 문헌에 간헐적으로 전해 내려오는 경우가 대부분이다.

그러므로 본서에서는 각 신선의 일화를 간략히 소개하는 것으로 정리하겠다.

그리고 팔선이라는 신선이 오늘날에 비추어 볼 때 어떤 상징적인 이미지를 가지고 있는지 살펴보겠다.

파초선芭蕉扇을 들고있는 종리권種離權, 나뭇가지를 타고 바다를 건너고 있다. 등에 보검을 메고 있는 여동빈呂洞賓, 거북이를 타고 바다를 건너고 있다.

"종리권은 한종리漢離權라고도 하는데, 호는 정양자正陽子 또는 운 방선생雲房先生이며 연대燕台 사람이다. 나면서부터 풍모가 기이하 였으며 늠름한 눈에 아름다운 수염을 길렀다고 전해진다. 한漢에 벼슬하여 대장이 되어 토번吐蕃을 정벌할 때 전세가 불리해지자 홀 로 말을 타고 산골짜기로 도망하였다가 동화진인東華眞人을 만났는

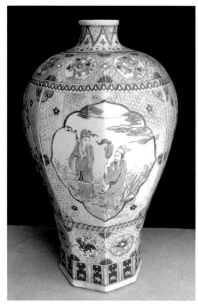
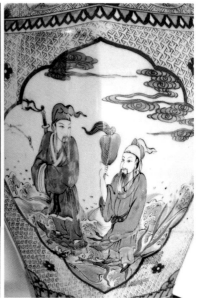

종리권과 여동빈 　　　　　　　　　　　확대한 모습

데, 그(종리권)에게 '장진결長眞訣'을 가르쳐 주었다고 한다."41)라고
전해지고 있다.

　종리권이 동화진인을 만난 것과 그가 들고 다니는 파초선으로 보
아 제갈공명과 같은 '전략가'를 상징한다고 본다.

　여동빈은 당나라 때 실제 생존한 인물이라고 하는데 확실하지는
않다. 항상 보검을 메고 다니는데 그래서 일명 검선劍仙이라는 별명
도 가지고 있다. 여동빈의 보검을 보아 정의의 집행자, 즉 '심판자'
의 상징으로 볼 수 있다.

41)　노자키 세이킨, 변영섭·안영길 역, 『중국미술 상징사전』, 고려대학교 출판문화원, 2016, p. 233

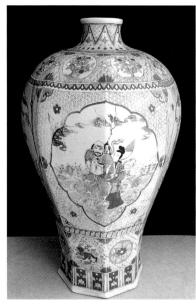
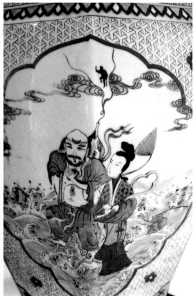

하선고와 철괴리 확대한 모습

　조리竹籬(쌀을 이는 도구)를 들고 있는 하선고何仙姑, 연잎처럼 보이
지만 조리를 연잎 줄기 같은 것으로 만들다 보니 연잎처럼 보인다.
나뭇잎을 타고 바다를 건너고 있다. 하선고는 팔 신선 중에서 유일
한 여자 신선이다. 중국의 고대사회에서는 남존여비의 가부장적인
풍습이 만연한 시절이었다. 그럼에도 여자가 신선의 반열에 오른
것으로 보아 미미하지만 여성의 사회적 입지가 어느 정도 유지되고
있었다고 유추할 수 있다.

　그리고 하선고는 조리를 들고 다니는 것으로 보아 신선으로서는
최초로 여성의 가사노동을 인정해줄 것을 호소하는 '여성해방 운동
가'의 상징으로도 볼 수 있다.

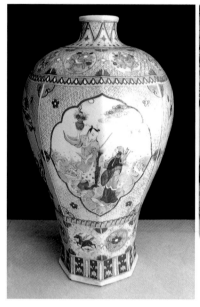 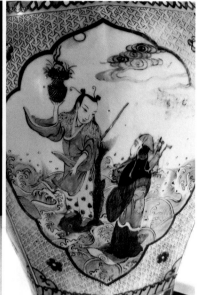

남채화와 조국구 확대한 모습

　호리병을 등에 메고 바다를 건너고 있는 철괴리, 쇠 지팡이를 짚
고 호리병의 도술로 건너고 있다. 철괴리鐵拐李의 호리병에 검은색
으로 된 사람이 들어가고 나오는 모습은 젊은 시절 태상노군과 화
산에서 놀다가 사고로 죽게 되었는데 혼백이 돌아와서 갈 곳이 없
어서 헤매다가 죽은 절름발이 시체를 빌어 다시 소생하였다는 전설
이 있는바 그 사연을 상징적으로 표현하기 위하여 호로병에 혼백이
나다니는 모습을 그린 것이다. 그러다 보니 철괴리는 배를 드러내
고 철 지팡이를 짚고 절름발이로 나온다.

　이러한 여러 가지 정황으로 미루어 보면 당시에도 지체 장애인이
많았으며 그들의 능력을 인정받고 사회적인 배려를 요구하는 '장애

인 권리를 위한 운동가'의 상징으로 볼 수 있다.

손에 꽃바구니를 들고 있는 신선은 남채화藍采和인데 커다란 잉어를 타고 바다를 건너고 있다. 옥판玉板(혹은 음양판이라고도 한다)을 들고 있는 조국구曹國舅는 소라(고둥)를 타고 바다를 건너고 있다.

남채화는 일설에 여장女裝을 한 남자라는 설이 있다. 왜냐하면 보통 젊은 남자나 여자처럼 보여서 그렇다. 하여튼 남자 신선으로 분류하는 게 일반적이다. 꽃바구니를 들고 다니는 모습으로 나온다. 꽃바구니는 중국에서 행복과 안정, 평화를 상징하며 행복한 결혼생활을 의미하기도 한다. 이로 미루어 남채화는 행복한 결혼을 상징하는 '행복한 가정'을 상징한다고 볼 수 있다.

"조국구는 젊은 시절에 미장부였으며 타고난 성품이 조용하고 차분하여 부귀를 탐하지 않았다. 그런데 동생이 권세를 빙자하여 사람을 죽인 것을 부끄럽게 여겨, 마침내 재산을 풀어 가난한 사람들에게 나누어주고 산에 들어가 도를 닦았다. 훗날 종리권과 여동빈을 만나 환진비술을 전수하여 신선의 반열로 끌어드리고, 이들과 더불어 사해에서 구름처럼 노닐었다고 한다."[42] 조국구는 문헌에는 보통 '연극의 후원자' 등으로 묘사되는데, 본서는 상징미학을 탐구하고 있으므로 고정관념을 벗어나서 살펴보면 재산을 나누어주고 사해에서 동료들과 구름처럼 노닐었다고 하는 장면을 살펴볼 때 오늘날로 비추어 보면 '사회사업가'를 상징한다고 볼 수 있다.

42) 노자키 세이킨, 앞의 책, p.235

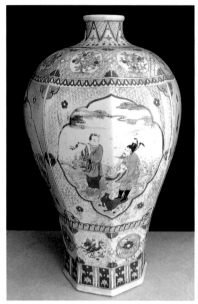
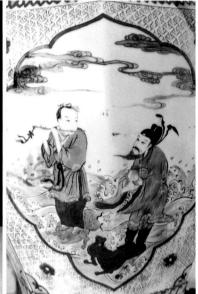

한상자와 장과로　　　　　　　　　확대한 모습

피리를 불고 있는 한상자漢湘子 신선, 두꺼비를 타고 바다를 건너고 있다. 물고기 북魚鼓(어고)을 들고 있는 장과로張果老, 작은 나귀 같은 동물을 타고 건너고 있다.

한상자는 당나라 때의 유명한 고문학자古文學者 한유 韓愈의 증손자(혹은 조카)로 전해지는 인물인데 항상 피리를 들고 다녔다고 한다.

여러 가지 정황으로 미루어 한상자는 음악에 남다른 조예가 있어서 이리저리 다니다가 시詩도 쓰고 피리로 당시 유행하던 곡조를 유장하게 불었을 것으로 보인다.

　　　　　　　　　　중국 도자기의 상징미학

곤수구, 설화금, 길경유여 문양　　　　　서왕모의 반도蟠桃와 파랑새

그러므로 오늘날 다시 그를 살펴보면 음악가(musician, 뮤지션)를 상징한다고 본다.

장과로는 긴 수염을 날리며 당나귀를 거꾸로 타고 다녔다는 이야기가 전해지고 있으며 항상 어고(물고기 껍질로 만든 북, 일종의 드럼)를 들고 다녔다고 한다. 장과로는 긴 수염을 날리며 당나귀를 거꾸로 타고 다닌다는 것과 어고를 들고 다닌다는 것을 종합해 보면 상당히 코믹한 분위기를 가진 신선임을 알 수 있다. 당시 힘든 백성을 웃기고 기쁨을 선사한 좋은 일을 많이 한 것으로 보인다. 오늘날의 코미디언(comedian)을 상징한다고 생각한다.

이제 도자기의 부속 문양에 대하여 알아보자.

주둥이에서부터 아래로 보면 좌측과 우측의 삼각형 도안 속에 있는 기하 문양은 명대 초기에 형성된 사각형 형식의 연속 문양으로서 비단의 각종 직조 문양에서 영감을 받아 창안된 문양으로 보인다. 기본적으로는 '곤수구' 문양의 형식을 취하고 있으므로 곤수구 문양으로 보아도 무리가 없다.

역시 도자기 어깨 주변을 감싸고 있는 기하 문양도 비단의 직조 문양에서 창안된 것으로서 필자가 붙인 명칭은 '설화금雪花錦'으로 하였다. 그렇게 본 것은 기본적으로 사각형 기하학적인 도안에서 시작하여 도자기의 형태에 적합하게 곡선을 따라 배치하였는데 그 기술 수준이 상당히 높으며 문양을 자세히 살펴보면 기하학적인 배열이 눈송이를 닮아있음을 알 수 있다. 오늘날 중국에서 통용되는 '설화금' 문양은 사진의 문양과는 약간 다르지만, 필자는 앞선 시대의 설화금 문양으로 보았다. 이것은 세속에 물들지 않고 구도求道에 정진하려는 수도자의 표상으로 볼 수 있다. 두 문양을 종합해보면, 곤수구 문양은 자손 번성을 기원하며, 설화금 문양은 구도자의 득도를 염원하는 상징 문양으로 본다.

그다음 복부에 전체적으로 그려진 기하 문양은 여러 문헌을 찾아도 밝혀내기가 어려웠다.

필자는 연구 끝에 귀배문龜背紋(거북등 모습)의 변형문43)으로 판단하였다. 전체적인 문양의 기하학적 구도가 육각형 구도로서 육각의 기본 도형에서 약간 변형되어 미적 완성도를 높인 연속 문양으로 도자기의 복부 전체에 곡면을 유지하면서 배치하였다. 거북은 장수

43) 변형문變形紋이란 주된 문양에서 약간 모양을 바꾸어서 사용하는 문양을 말한다.

를 상징하는 신령한 동물로 보므로 '귀배문'은 장수를 상징한다. 한편으로 용, 봉황, 기린과 함께 사령四靈의 하나이므로 영적靈的인 분위기를 높이기 위하여 배치한 목적도 있다고 본다.

도자기 목 부분에 그려져 있는 마름모 문양과 보석이 달린 문양은 두 가지로 해석이 될 수 있다. 먼저 도교에서 득도하여 신선이 되는 성취나 승리의 상징이며 다음은 불교적인 상징의 채용이다. 도교는 불교와 융합하여 불교의 여러 가지 장점과 제도를 수용하였다.

그런 맥락에서 보면 마름모꼴 문양은 불교의 팔보八寶 중의 하나인 마름모꼴 형태의 반장盤長 문양을 도입하여 표현한 것일 수도 있다. 반장의 상징은 부처님의 말씀이 사바세계에 퍼져서 모든 것을 형통하게 하고 분명하게 하는 의미가 있다.

두 가지 중 어느 쪽이든 도교에 입문하여 구도의 길을 걷는 구도자의 의지를 보여준다.

한편으로, 이러한 상징 문양들은 도교의 수도자에게는 직접적인 영향을 주는 상징 문양이지만 일반 백성들에게는 그저 장수와 복을 받는 길경유여吉慶裕餘(기쁜 일이 많고 매사에 넉넉함) 목적으로 그려진 것이다.

오른쪽에 있는 나무와 파랑새를 그린 문양은 서왕모의 장생불사 전설에 나오는 것으로 3,000년 만에 꽃이 피고 다시 3,000년 만에 열린다는 반도蟠桃 복숭아다. 파랑새가 지키고 있는 모습이 재미있다. 자세히 보면 파랑새들이 서로 마주 보면서 서로를 감시하고 있다. 서왕모가 키우는 반도 복숭아는 한 개만 먹어도 장생불사하는

신묘神妙한 과일이므로 도둑이 많이(?) 올 것이다. 그러므로 외부에서 오는 도둑도 막고 내부에서 훔쳐 가는 도둑을 막기 위하여 서로를 감시하고 있는 것 같다.

서왕모의 파랑새에 대해서는 『산해경』해내북경海內北經에서 "서왕모는 궤几에 몸을 기대고 있으며 머리에는 번쩍이는 옥 꾸미개를 쓰고 있다. 그녀가 있는 곳의 남쪽에 크고 파란 새가 3마리三靑鳥 있는데 모두 용맹하고 건장하며, 오직 서왕모만을 위해 음식을 찾는다. 서왕모가 있는 곳은 곤륜허의 북쪽이다."[44]라고 나와 있다. 산해경에서의 파랑새는 크고 건장하다고 하였지만 도자기의 파랑새는 우리가 흔히 알고 있는 작은 새이다. 서왕모의 반도 과수원을 지키는 상징적인 의미만 전달되면 되므로 이렇게 예쁜 파란 새를 그린 것이다.

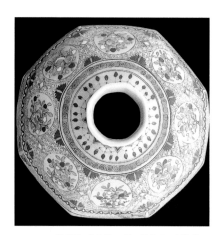

위에서 바라본 모양, 구슬로 표현된
길경유여 문양, 구름 문양, 반도원의 반도 복숭아,
그것을 지키는 파랑새가 보이고 기하 문양이 보인다.

44) 예태일·전발평 편저, 서경호·김영지 역, 『산해경山海經』, 안티쿠스, p. 278

상부에서 아래를 내려다보면 반도 과수원 위에 파란 테두리가 보인다. 이 문양은 구름 문양이다. 구름의 상징은 옥황상제가 타고 다니는 교통수단이기도 하고 농민들에게 비를 내려 풍년이 들게 해주는 역할을 한다. 구름은 하늘에 있고 하늘은 옥황상제가 사는 천계天界이다. 그리고 도교의 수련 과정을 잘 마쳐서 득도得道에 성공한 신선들이 사는 곳이다.

그 아래 지상 세계는 백성들이 사는 사바세계이다. 그러므로 지상에 속해있는 평범한 백성들은 천계의 옥황상제나 신선들을 동경하고 경외하는 것이다. 여기에 그려진 구름은 그냥 보조 문양으로 대충 그린 것이 아니다. 구름은 지상 세계와 천상 세계의 경계선이며 그곳은 넘어야 할 피안彼岸의 세계이기도 하다. 이 구름은 신비스러움과 함께 소원의 경향을 나타내는 중요한 문양이다.

용龍의 종류와 상징은 앞장에서 설명한 바 있으므로 여기서는 현재 본 도자기에 그려진 용 문양에 대하여만 독자 여러분과 연구해 보기로 한다. 그림의 용은 명대 초기에 유행한 용의 형태에 속한다.

당시 유행한 용 문양 종류는 "익수룡翼獸龍(날개 달린 용), 폐취룡閉嘴龍(입을 다문 용)이 출현한다. 익수룡

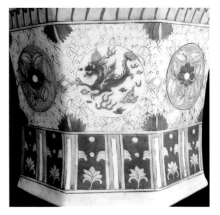

익수룡翼獸龍 문양

은 두 종류로 하나는 반어반룡의 어룡문으로, 전반은 용 모양인데, 대머리에 양 날개가 있다. 또 하나는 짐승 몸에 화미花尾-'향초룡香草龍', '함화룡銜花龍'이라고 한다-를 하는데, 꼬리는 권초형卷草形이

고 양 날개가 있으며 수족에는 발가락이 있고(앞발가락만 있다)……
(중략)"45)라고 마시구이는 그의 저서『중국의 청화자기』에서 밝히고
있다.

 중국 예술에서 용이 차지하는 비중이 막대하며 셀 수 없는 다양
한 표현이 존재하므로, 용에 대해서는 정답이 없고 등장하는 작품
마다 조금씩 이미지가 다르므로 독자 여러분께서도 이점을 이해하
고 접근하면 무리가 없다.
 도자기에 그려진 용은 우선 뒷발이 없는 것이 특징이다. 그리고
등 부분에 2개의 날개가 보인다. 입은 벌리지 않고 있으며 어딘지
짐승(동물)의 분위기가 약간 느껴진다. 모든 것을 종합해보면 명明
대 전기前期의 어느 시기에 그려진 것임을 짐작할 수 있다. 그리고
용의 종류는 날개가 달렸으니 익수룡翼獸龍이라는 것을 알 수 있다.
 앞에서도 설명하였듯이 용은 제왕의 권위와 영광, 부귀와 번영을
상징하는 최고의 문양이다.
 그런 의미의 연장선상에서 하늘을 나는 용은 도교에서 더욱 신
성시하고 지상 세계에 사는 인간들과 하늘의 신(옥황상제와 같은)들과
소통하며 지상과 천상계를 연결해주는 상징을 나타내고 있다고 본
다. 한편으로 용은 비를 내리게 하는 신통력을 지니고 있으므로 당
시 농경사회에서 농사에 필요한 비를 내려주기를 바라는 상징적 의
미도 있다.

45) 마시구이馬希桂, 김재열 역,『중국의 청화자기』 학연문화사, 2014, p.189

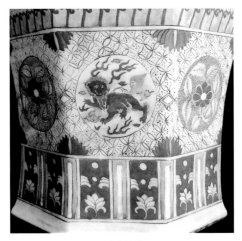

사자 문양

사자는 백수百獸의 왕이다. 앞에서 설명하였듯이 사자는 힘과 복을 상징한다. 그리고 사악한 기운을 물리치는 역할도 하며 정의를 수호하는 의미도 있다. 도자기에 그려진 사자는 화염 문양을 주변에 배경으로 하여 담대하게 정면을 응시하고 있다. 이것은 도교에서 온갖 귀신이나 요괴를 물리치는 방안으로 사자 같은 동물의 상징을 이용하여 활용하고 있는 것을 알 수 있다.

꺼짜오꽝葛兆光 교수는 그가 저술한『도교와 중국문화』에서 "도인경·행도장에 보면 다음과 같은 글이 적혀있다. 「도를 행하는 날은 항상 향내 나는 탕에서 목욕재계하고, 눈을 감고 고요히 생각에 잠겨야 한다, 몸을 청·황·백 삼색의 운기雲氣 속에 두고 앉아있으면, 안팎으로 아득하고 어두운 상태에서 청룡·백호·주작·현무·사자·백학이 좌우로 나열하고, 해와 달이 밝게 비치는 가운데 실내가 환히 밝아 오는데 목덜미에 둥근 모양圓像이 생기고 빛이 천하 가득 비춘

다."_46)라고 하였다. 이것은 사자와 같은 동물과 주작·현무와 같은 신격화된 상상 속의 동물들을 도교의 각종 경전이나 술법에 사용하고 있음을 알 수 있다.

도자기에 그려진 사자는 도교의 신앙과 술법術法의 일부로 사악함을 물리치는 상징으로 그려진 것 임을 짐작할 수 있다.

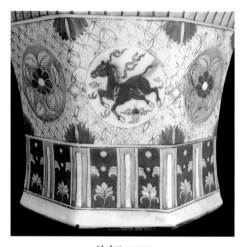

천마도天馬圖

도교에서 최고신은 옥황상제玉皇上帝이다. 예로부터 옥황상제가 타고 다니는 말을 천마라고 불렀다. 위 천마는 구름 사이를 달리는 천마의 모습을 실제처럼 보여주고 있다. 비록 상상 속의 동물이지만 앞으로 내닫는 말발굽은 한걸음에 천 리를 달릴 것 같고 눈동자는 앞을 보고 흔들림이 없다. 말갈기는 천마의 무서운 속도를 보여주듯이 뒤로 수평을 이루고 있고 말꼬리털 역시 천공天空을 가로지르는 대기의 속도를 느끼기에 충분하다. 천마의 앞다리와 뒷다리에

46) 꺼짜오꽝葛兆光, 심규호 역, 『도교와 중국문화』, 동문선, 1993, pp. 499-500

보이는 강력한 근육은 지칠 줄 모르고 끝없이 달리는 천마의 기백을 보여준다. 원형 화창畵窓의 원형은 기하학적으로 끝없이 회전하는 우주와 지상 세계의 상호 무한성을 의미하고, 나아가 끝없이 달리는 천마와 천상의 옥황상제가 타는 말이라는 구도構圖 속에서 도교道敎가 내세우는 장생불사의 상징을 강렬하게 보여주고 있다.

굽 부분에 그려져 있는 사각형 구도 속에 그려진 장식도안은 도자기의 보조 문양으로서 위에 둥근 원은 태양을 상징하고 아래 작은 원은 달月을 상징하는 것으로 판단된다. 그리고 중간에 그려진 곡선 문양은 산과 들을 포함하는 대지를 상징하며 제일 아래 화초 문양은 만물의 성장과 순환을 표현하는 상징도안이라고 본다.

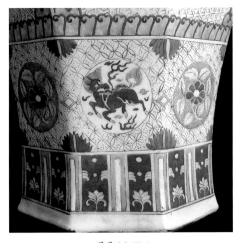

백택도白澤圖

위 그림은 어떤 동물을 그린 것인지 알기가 힘들다. 앞의 용, 사자, 천마는 쉽게 알 수 있으나 위의 동물은 불분명하다. 필자는 몇 개월 동안 연구 끝에 설화 속의 동물인 백택白澤이라는 결론을 거우

내렸다. 먼저 이런 도안이 1개만 있을 경우는 구분하기가 어려울 때, 관습에 따라 신수神獸, 혹은 영수靈獸로 명명하면 되지만 도안들이 여러 개 있을 경우, 가능하다면 고유한 명칭을 찾는 것이 좋다.

일단 이 도자기는 전체적인 도안의 배경이 도교道敎라고 하였다. 그러므로 도교의 문헌이나 관습 속에서 찾아보았다. 그 결과 동물이 백택白澤이라고 확신하게 되었다.

먼저 『도교와 중국문화』에서 "도사들은 항상 천수부 및 상황죽사부를 지니고 (산으로) 들어간다. 노자의 증서─노군입산부老君入山符와 같은 부적─를 들고, 아울러 진일을 지키고, 삼부장군을 생각하면 요귀가 감히 사람을 해치지 못한다. 다음으로 「백귀록」을 읽어 천하의 요귀의 이름을 알고 「백택도」·「구정기」를 읽으면 뭇 요괴들이 스스로 도망치게 된다. 그다음으로 순자적석환을 복용하거나 중청야광산·총실오복환을 먹고, 백석영기모산을 삼키면 귀신을 보더라도 귀신이 두려워하게 된다."[47]라고 하였다.

그러므로 '백택'이라는 설화 속의 동물은 도교의 도사들이 요괴들로부터 신변의 안전을 지키기 위하여 '백택도'를 읽으면 깊은 산 중에서라도 요괴들이 도망을 치는 것이라 하였으니 당연히 백택은 요괴들을 막는 신비한 영험이 있는 인간에게 유익한 상징적인 동물이다.

그리고 도교에는 수백이 넘는 신(신선)들이 있는데 그중에서 상원부인上元夫人이라는 여자 신선은 백택과 유사한 동물을 타고 다니는 그림이 전해지고 있다. 이것으로 보아 백택은 고대 중국에서부터 설화로 전해지는 상징적인 동물임을 알 수 있다.

47) 꺼짜오꽝葛兆光, 심규호 역, 『도교와 중국문화』, 동문선, 1993, p.463

백택을 타고 있는 상원부인

 그리고 한국의 정재서 교수는 그의 저서『중국 신화의 세계』에서 "정조正祖의 화성華城(지금의 수원) 행차를 김홍도金弘道 등 화원들을 시켜 세세히 그리게 한 그림「반차도」를 통해 우리는 당시 행차의 규모와 인원 배치 등을 요연了然히 볼 수 있다. 이 그림에서 특별히 눈길을 끄는 것은 대열의 지표가 되는 수많은 깃발 중 백택기白澤旗와 등사기騰蛇旗이다.

 여기에 각각 그려져 있는 '백택'과 '등사'라는 신령스러운 두 동물은 모두 신 중의 신 황제黃帝와 밀접한 관계를 맺고 있다. 백택은 황제(황제란 전설 속에 전해오는 고대 중국의 다섯 황제 중에 한 사람)에게 천하

의 모든 귀신과 요괴에 대해 설명해 준 바 있으며, 등사는 황제 행차 시에 호위를 담당한 바 있기 때문이다. 화성 행차에서 이들의 깃발을 내건 것은 행차 중에 범접하는 잡귀나 사악한 기운을 쫓아내려는 상징적 조치라 할 것이다."[48]라고 하였다.

우리는 한국의 정재서 교수 저서를 통하여 조선朝鮮에서도 백택白澤을 잡귀나 사악한 기운을 막기 위하여 왕의 행차에 깃발로 사용했음을 알 수 있다. 그러므로 위 도자기에 그려진 동물은 '백택'이며 잡귀와 사악한 기운을 막는 상징으로 사용된 것이다.

한국의 백택도

48) 정재서, 『중국 신화의 세계』, 돌베개, 2011, pp. 190-191 재인용

사례 03 남지길상문다호 「藍地吉祥紋茶壺」

남지길상문다호藍地吉祥紋茶壺 높이: 12cm

상징 문양 : 복숭아, 연꽃, 매화, 국화, 나뭇잎, 사자, 박쥐, 물고기, 나비, 우산, 보병, 동전, 파도문, 동전, 금덩이, 매듭, 수壽자 등

사진의 남지길상문다호藍地吉祥紋茶壺 도자기를 독자들과 함께 살펴보고자 한다.

용도는 다호茶壺이며 기형과 문양, 관지로 볼 때 청淸 말기末期에 황실에서 사용한 도자기임을 짐작할 수 있다. 본 다호에 표현된 문양은 중국 우의寓意적인 문양사紋樣史의 흐름을 직접적으로 우리에

게 보여주고 있는 귀중한 자료라고 하겠다. 아래 다호를 통하여 상商·주周 시대에 형성된 도안의 우의적 상징이 진秦, 한漢, 당唐, 송宋, 원元, 명明 청淸을 지나면서 얼마나 심화, 발전되어 계승되었는지 알 수 있다.

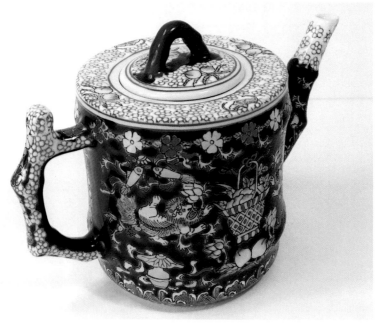

뒤편에서 바라본 모습, 문양들이 빈틈없이 배치되어 있는 것을 볼 수 있다.

문양의 종류를 살펴보면, 과일바구니, 복숭아, 연꽃, 매화, 꽃(배꽃), 국화, 나뭇잎, 사자, 박쥐, 물고기, 나비, 우산, 보병, 동전, 금덩이, 파도, 매듭, 수壽자 등으로 구성되어 있으며 도저히 구별을 할 수 없는 꽃이나 식물 문양도 있다. 확인 가능한 18가지 이상의 문양에 대하여 알아보자.

중국 도자기의 상징미학

먼저 고대 상·주시기 이전에 시작되어 여러 시대를 거치면서 현대까지 살아남아서 영향을 미치고 있는 중국의 본원 철학을 이해하여야 한다. 그것은 음양과 오행, 팔괘, 역 등으로 대표되는 중국 고유의 철학 체계이다. 이것을 간단히 요약하면 음양상화陰陽相和, 화생만물化生萬物, 만물생생불식萬物生生不息으로 말할 수 있다. 이것은 "음과 양이 서로 조화를 이루어 만물을 생산하며 만물은 끝없이 변화하고 번식한다."라는 의미이다. 이것은 음양관陰陽觀과 생생관生生觀으로 줄여서 요약할 수 있다. 중국의 모든 예술이나 공예에는 이러한 기본적인 철학이 배경이 되어 창조된다는 것을 염두念頭에 두고 보아야 한다. 자, 그럼 함께 살펴보자.

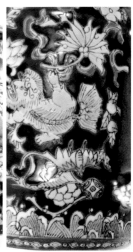

과일바구니와 복숭아, 　　보병, 쌍어문과 사자 문양　　동전, 박쥐, 금괴, 파도 문양
　　파도 문양

제일 아랫부분의 파도는 고대로부터 계승되어 내려오는 음양관陰陽觀에 의하면 대지大地를 나타내며 땅을 표현하고 있다. 음陰으

로 해석되며 여성성性을 보여주고 있다. 그리고 파도를 의미하는
한자 '조潮'자는 조정(관직)을 의미하는 '조朝'와 동음동성으로서 음을
차용하여 관직에 진출하여 출세하는 것을 의미하며 황실과 조정朝
政의 번영을 상징한다.

꽃바구니는 장수를 상징하며 복숭아는 결혼, 장수를 상징한다.
연꽃은 자손을 상징한다.

매화는 계절로는 1월을 상징하며 고결함과 학문을 상징한다. 배
꽃은 8월을 상징한다. 국화는 장수를 상징하며 10월을 상징한다.
나뭇잎은 영원한 행복과 생명을 상징한다. 사자는 권력을 상징하며
한편으로는 사자의 '사獅'자가 일을 뜻하는 '사事'자와 발음이 같아서
하는 일마다 잘되기를 기원하는 상징도 있다. 박쥐는 복福을 상징
한다. 물고기는 결혼과 자손 번성을 의미한다. 나비는 기쁨喜을 상
징하며 우산은 자비를 상징한다. 보병寶瓶은 자비를 나타내며 동전
은 부富를 상징한다. 연꽃은 자손 번성을 상징한다.

금덩이는 명예와 재물, 고귀함을 상징한다. 매듭繩(끈)은 장수를
상징한다. 수壽자는 장수를 상징하는 길상문吉祥文이다. 사진의
'수壽'자는 '장수자長壽字'이다. '단수자團壽字'는 동그랗게 '수壽'자로
표현된 것을 말한다. 아무래도 '장수자長壽字'가 조금 품위가 있다
고 본다.

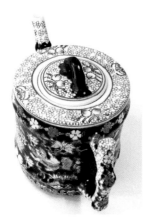
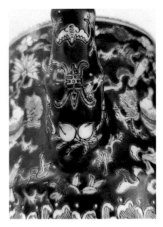

좌측: 상부에는 매화 꽃잎을 빈틈없이 시문하였다. 뚜껑과 본체에 8개의 복숭아가 보인다. 박쥐 두 마리가 다호의상부면 상, 하에 배치되었다.

우측: 장수자長壽字. 수壽 자를 가까이서 본 모습, 이렇게 길게 써진 '수壽'자를 '장수자長壽字'라고 한다.

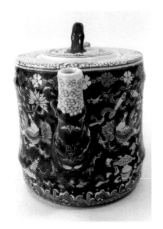
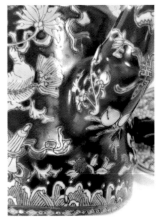

좌측: 사진 수壽자 문양과 박쥐 문양이 보인다. 상부에는 초화문草花紋이 둘러 있다.

우측: 사진 보산寶傘과 국화 문양이 보인다. 아랫부분에는 파도 문양이 돌아가면서 그려졌다. 제일 밑 끝부분에는 마름모꼴 문양과 구슬 문양 등이 보조 문양으로 그려져 있다.

뚜껑 위 박쥐와 복숭아 모습

뚜껑 상부를 다시 살펴보면, 위와 아래에서 박쥐가 날아오고 있는데 이것은 하늘과 땅에서 복이 날아온다는 '쌍복雙福' 의미이다. 또한 상하와 중앙에는 복숭아가 2개씩 동서남북으로 모두 8개가 그려져 있다. 이것은 앞서 설명하였듯이 박쥐는 복福을 의미하고 복숭아는 장수를 의미하므로 사방에서 복이 들어오며 어디로 가든 장수한다는 상징이다. 그리고 이렇게 복숭아와 박쥐가 많이 그려진 것을 중국인들은 '다복다수多福多壽' 도안이라고 한다.

그리고 복숭아가 8개인 것은 중국인이 전통적으로 8을 좋아하며 8의 발음이 중국어로 '빠'인데 '재물이 모인다.'라는 의미의 '발재發財' 발음인 '파차이'의 '파'와 유사하여 8을 유난히 좋아한다고 한다. 이렇게 비슷한 발음을 통해서 길상을 표현하는 것을 중국인들은 '해음비의諧音比擬'라고 한다.49)

이 모든 상징은 알레고리寓意(allegory)에 기반을 둔 비유적인 상징 미학의 표현이다.

49) 소현숙,『지대물박』홍연재, 2014, p.264

이 알레고리를 전체적으로 바라보면 다호茶壺의 형태를 둥근 원형으로 한 것은 우주 만물을 상징하며 바탕색은 남藍색으로서 쪽빛을 한 것은 문양을 돋보이게 하려는 시각적 효과를 위하여 남색을 선택하였다고 보인다. 오행으로 보면 남색은 목木으로서 동쪽을 가리키며 태양과 밀접한 관계가 있다. 손잡이에 위가 튀어나오는 돌출突出 꼭지 부분을 조소한 것은 하늘을 향하고 있으므로 음양으로 볼 때 양陽을 의미하며 또한 뚜껑의 손잡이도 고리環처럼 잡을 수 있게 만들었다.

이것은 실용적인 목적도 있지만 둥근 고리는 음陰을 상징한다. 다호의 몸통은 원형이고 둥글게 되어 있으므로 음陰으로 본다. 그 다음에 꽃문양인데 꽃들이 전부 사방으로 퍼져 나가는 태양의 형태를 갖춘 꽃이 대부분이다. 이것은 가문의 번창과 자손의 번식을 기원하는 의미가 많으며 음양으로 보면 양陽이다. 그러므로 기물은 음양이 조화되어 있으며 전체적으로 보면 기형과 문양이 어우러져서 조화를 이루고 있다.

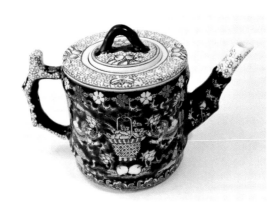

완벽한 균형과 특별한 조형미를 갖추고 중국 도자기 문양의
정수精髓를 보여주는 도자기이다.

기물에서 주로 나타나는 상징을 분석해보면 첫 번째가 음양의 조화이다. 두 번째는 장수와 관련된 문양이 제일 많고 세 번째는 행복을 상징하는 문양과 자손 번성을 상징하는 문양이며 네 번째는 부富를 상징하는 문양이다. 전체적으로 보면 천지상교天地相交와 음양화합陰陽和合을 주제로 하여 장수와 자손 번성, 부귀영화를 소원하는 상징 문양으로 형성되어 있다.

이것은 중국 황제들이나 고관대작들, 일반 백성에 이르기까지 모두 소원하고 있는 현세적인 지복至福을 상징하는 문양이다.[50] 다호의 문양을 전체적으로 다시 살펴보면 중국 도자기에 표현할 수 있는 대부분의 길상 문양이 표현되어 있으며 문양을 그린 화공의 수준 또한 매우 높을 뿐만 아니라 표현기법이 지극히 정교하고 아름다워서 중국도자사 차원에서 상징 문양의 보고寶庫라고 할 만한 도자기이다.

50) 정성규,『중국 청동기의 미학』, 북랩, 2018, pp.98-101인용 후 재정리

중국 도자기의 상징미학

사례 04 백자분채다호

백자분채다호 높이: 12.5cm

상징 문양 : 수석, 장미꽃, 대나무, 메추라기, 평안

사진의 백자분채다호는 근대(1920년대 전후)에 제작된 재미난 작품이다.

다호를 살펴보면 세월이 흘러서 문양이 마모되어 쉽게 알아볼 수는 없지만 자세히 살펴보면 윤곽을 알 수 있다.

먼저 수석壽石(바위)은 장수를 의미하며 꽃은 마모되어 희미하지만 장미꽃이다. 장미는 중국에서는 장춘화長春花라고 부르는데 영원한 젊음을 상징한다. 그리고 배경에는 대나무竹가 있는데 대나무는 고결함, 평안함을 의미하고 여러 가지 상징물에 같이 어울려서

역할을 하고 있다. 대나무와 장미(장춘화)가 있는 것을 평안하게 오래도록 젊음을 유지하고 장수하는 것을 상징하기도 한다.

다호의 도안 중에 바위 위에 주황색으로 두더지같이 그려진 새가 있는데 필자가 보기에 메추라기로 보인다. 이것은 메추라기는 한자로 '안鵪'이라 하는데 평안할 때 쓰는 안安과 동음동성으로서 평안을 상징한다. 다호의 전체적인 상징을 해석해보면 '오랫동안 젊음을 유지하고 평안하고 멋진 인생을 보내기를' 기원하는 상징으로 해석할 수 있다.

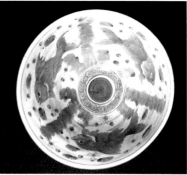

외부 문양 높이: 13cm　　　　　　　　　내부 문양

상징 문양 : 금붕어, 수초, 금옥만당

사진의 도자기처럼 간혹 금붕어가 그려진 도자기를 볼 때가 있다. 금붕어金魚는 중국어 발음에서 금옥金玉과 동음이성으로서 금붕어 그림은 '금옥만당金玉滿堂'이라 하여 집안에 금은보화가 가득 차서 부자가 되는 것을 상징한다.

도자기에 금붕어 그림은 대략 명대 초기에 나타나며 금붕어는 대부분 풍만한 모습이다. 그리고 물고기를 한자로 '어魚'라고 하는데 이때 어魚는 발음이 여유롭다고 할 때 '여유餘裕'의 '여餘'자와 동음동성으로 같아서 경제적으로나 정신적으로 넉넉함을 상징하는 문양으로 많이 사용한다.

사진의 도자기는 한국어로 '사발'이라고 하는 명칭으로 불리는데 한자로서는 '완碗'이라고 하므로 도자기에 그려진 수초-조藻(물속에

있는 해조류 같은 것을 총칭)와 물고기를 포함하여 도자기의 제작 방식
은 '청화백자'이므로 종합하여 작명하니 '어조문청화백자완'이라고
하는 것이다.

사례 06 청화오채절연대반 「靑花五彩切沿大盤」

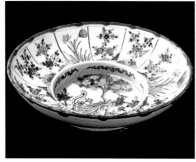
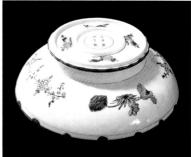

전체 모양

바닥 모양

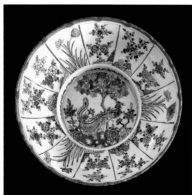

위에서 본 모습: 봉황, 오동나무, 목단, 수석,
화훼 문양 등 높이: 12㎝ 직경: 37㎝

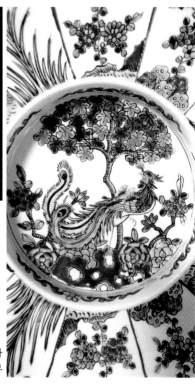

중앙에 그려진 봉황과
오동나무

상징 문양 : 화훼문, 오동나무, 목단, 수석, 봉황, 청화오채, 절연
반, 봉황의 특징

청화오채란 먼저 청화로 윤곽선을 그리고 1차 소성한 다음 그 위
에 앞서 언급한 홍색, 녹색 등의 다섯 가지 색료를 사용하여 문양을
그리는 방식을 말한다. 그다음 투명유透明釉를 입히고 다시 소성한
다. 구체적으로 말하면 투명유 위에 문양을 그리므로 유상오채釉上
五彩(기본 유약 위에 오채 물감으로 다시 그리는 것)라고 하겠다.

사진의 대형접시는 중앙 부분이 한 번 굴곡되어 접힌 형태이므로
한자로 줄여서 표현하면 절연반切沿盤으로도 부른다. 하여튼 독자
여러분과 필자는 상징미학을 탐구하고 있으므로 절연반의 상징 문
양에 대하여 같이 연구해 보자.

먼저 테두리에 있는 열두(12) 칸의 식물 문양을 보면 전부 비슷하
게 보이는데 화공이 그림을 그릴 때에는 1년 12달을 염두에 두고
그렸다고 본다. 본서의 앞부분에 보면 상징 용어 편에서 1월은 매
화, 2월은 복숭아꽃, 3월은 목단······. 이렇게 하여 12달 각각 상징
하는 식물 문양이 있다. 이렇게 청화오채절연대반에 화려하게 12
달의 상징을 그린 것은 1년 내내 복福을 받고 건강하게 화목한 가정
(가문)을 축복하는 상징이 있다고 본다. 그리고 바닥 굽에는 복숭아
가 그려져 있다. 잘 아시다시피 복숭아는 장수의 상징이다.

대반大盤의 중앙에 보면 오동나무와 목단(모란꽃), 그리고 수석壽
石을 배경으로 하여 봉황이 화려한 자태를 뽐내고 있다. 이것은 무
엇을 상징하는 것일까? 아마도 독자 여러분도 대충 짐작은 하리라
본다. 봉황은 훌륭한 제왕이 정치를 잘하여 천하가 태평할 때 나타

난다고 하여 신령스러운 새라고 하였다. 그리고 봉황이 날면 세상의 모든 새가 따라 날아가므로 조왕鳥王이라고 칭하기도 한다. 이렇게 상서로운 새이고 세상의 모든 새가 따르므로 제왕의 덕망을 비유하기도 하였다.

그러므로 봉황은 태평한 세상, 즉 평화를 상징하며 권력과 복록을 상징한다. 그리고 모란은 부귀富貴를 상징하며 수석은 장수長壽를 상징한다.

자세히 보면 봉황은 오동나무 아래에서 고귀한 자태로 존귀함을 보여주고 있다. 오동나무는 상서로움을 상징하는 나무이다. 오동나무와 봉황이 고대 중국인들에게 어떻게 받아들여지고 있었는지는 시경詩經 대아大雅 생민지습 生民之什 '권아卷阿' 편에 나오는 오동나무와 봉황에 대한 시詩를 독자 여러분과 함께 읽어보자.

「봉황새 날자 그 날개짓 소리 퍼득퍼득 들리고
또 하늘 높이 올라가네.
님에게 어진 신하 수없이 많으니
님의 분부 받들어 오직 자애로서 백성들을 이끌어 가네

봉황새가 우네, 저 높은 언덕에서 우네
오동나무 한 그루 자라난 곳에 아침햇살 눈부시게 비치고
오동잎 싱싱하게 우거진 곳에서 봉황새의 화락한 울음소리 들려 오네

님께서 거느린 수레 무수히 많기도 하네
님 따르는 수많은 말들 가는 길 익숙하여 잘도 달리네

지은 시 많아 한이 없지만 여기 그 약간만을 노래하네」

시경의 원문은 아래와 같다.

「봉황우비鳳凰于飛하니 홰홰기우翽翽其羽라 역부우천亦傅于天이로다.
애애왕다길사藹藹王多吉士니 유군자명維君子命이라 미우서인媚于庶人
이로다.
봉황명의鳳凰鳴矣니 우피고강于彼高岡이로다
오동생의梧桐生矣니 우피조양于彼朝陽이로다
봉봉처처菶菶萋萋하니 옹옹개개雝雝喈喈로다
군자지거君子之車이 기서차다旣庶且多하며
군자지마君子之馬이 기한차치旣閑且馳로다
시시부다矢詩不多라 유이수가維以遂歌니라」[51]

시경詩經에서 봉황과 오동나무는 서로 보완적인 관계에 있음을
알려주고 있다.

봉황은 산속이나 들판에 갑자기 나타나는 것이 아니고 오동나무
위나 아래에 위엄을 갖추고 나타나는 것이며 이때 오동나무는 상서
로운 나무의 역할을 담당하고 있으며 봉황은 오동나무를 배경으로
하여 존귀함과 위엄을 보여주는 것이다.

그리고 봉황이 나타나자 어진 임금이 나타나서 백성을 잘 다스리
는 과정을 보여주고 있다.

봉황의 위세와 임금의 영광을 서로 비유하면서 이 시詩는 끝나고

[51] 작자미상, 이기석·한백우 역, 이가원 감수, 『시경』 홍신문화사, 1991, pp. 465-467

있다.

그러므로 청화오채절연대반青花五彩絶緣大盤의 상징을 요약해보면 국가의 태평성대와 가족과 개인의 부귀와 행복, 장수를 기원하는 문양이다.

중국 도자기 문양에서 봉황은 자주 등장하는 상징 동물이다. 그렇다면 봉황의 모습은 어떻게 형성되었는지 살펴보자.

"항상 용과 짝을 이루어 나타나는 것은 봉이며, 이들은 각기 황제와 황후를 대표하거나, 혹은 남녀를 상징하여 혼례 중에 빠질 수 없는 장식이 된다. 미술의 제재에서 흔히 볼 수 있는 봉새는 원래 실존한 동물이었으나, 뒤에 오면서 다시 아홉 가지 서로 다른 동물의 특징이 결합되어 만들어졌다. 기본적인 새의 형상 외에도 다시 기러기의 앞모습·숫 사슴의 뒤·뱀의 목·물고기의 꼬리·용의 무늬·거북의 등·제비의 턱·닭의 부리 등의 특징이 더해져서 순수한 상상 속의 동물이 되어 버렸다. 몸에는 오색 무늬가 갖추어져 아주 아름답다. 구九는 단위 숫자에서 최대의 수이다. 용과 봉은 가장 고귀한 한 쌍이므로 9의 숫자에 합치되어야 했다."[52]

우리는 봉황을 볼 때 너무 아름답고 신비하여 그저 전설 속의 동물로서 알고 있지만 허진웅 교수가 그의 저서 『중국 고대사회』에서 밝히듯이 아홉 가지 동물의 특징을 합하여 창조된 신성한 상징 동물임을 알 수 있다.

[52] 허진웅, 홍희 역, 『중국 고대사회』, 동문선, 1998, p.602

금병매 소재문 분채병(상, 하) 높이: 24cm

상징 문양 : 금병매 소재문양, 서문경, 반금련, 이병아, 방춘매, 오월
랑 등

금병매金瓶梅라는 소설은 명 만력萬曆 중기에 창작된 작자미상의
장편소설인데 당시 추악한 사회상을 고발하는 스타일의 애정 소설
이다. 그러나 실제 내용을 보면 애로 소설에 가까울 정도로 뜨거운
장면도 많고 성적 문란이 극에 달한 시대상을 보여주고 있다. 이렇
게 소설이나 설화에서 소재를 가져와 도자기에 그린 것이 많다. 그
런 문양을 소재문素材紋이라고 한다. 이 소설의 등장인물들은 많지
만, 주인공이라 할 수 있는 인물은 서문경, 반금련, 이병아, 방춘매,
오월랑, 무송 등이다. 독자 여러분은 도자기의 그림을 보고 누가 서
문경이고 누가 반금련인지? 방춘매인지? 찾아보기 바란다.

사례 08 희보춘선분채관粉彩罐(항아리)

희보춘선 분채관 높이: 24.5cm

상징 문양 : 매화나무, 까치, 목단, 희보춘선, 희보조춘, 희보평안

사진은 매화나무 가지에 까치가 그려지고 위의 그림을 받쳐주는
목단이 그려진 분채 도자기이다.

도자기 문양에서 까치는 입을 열고 지저귀고 있다. 이것은 까치
의 한자 '희작喜鵲'에서 기쁠 '희喜'자와 같은 글자이다. 그래서 까치
는 기쁨을 상징한다. 까치가 지저귀는 것은 '소식을 알린다.'라는
의미가 있다.

이러한 도안을 중국에서는 희보춘선喜報春先 혹은 희보조춘喜報早
春, 희보평안喜報平安 등으로 표현한다. 목단은 부귀를 의미한다. 매
화는 이른 봄에 피고 까치가 지저귀니 "새봄이 오니 기쁜 소식과 함
께 집안에 부귀가 가득하다."라는 의미의 상징적 도안이다.

사례 09 청화백자방형향로 「靑花白磁方形香爐」

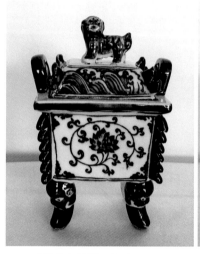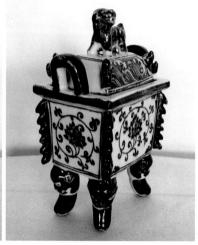

청화백자방형향로 높이: 22.5cm 옆에서 본 모습

상징 문양 : 전지련 문양(연꽃), 파도문, 관직, 자손 번성

사진의 청화백자 형태는 상商·주周 시대의 청동기인 방정方鼎(사각형의 솥)에서 유래하였다.

문양은 연꽃 문양과 파도 문양이다. 향로 뚜껑은 사자 모습의 장식 손잡이로 제작되었고 파도문이 전후前後에 그려져 있다. 파도문波濤紋은 관직으로 진출하는 것을 기원하는 의미이며 연꽃은 전지련纏枝蓮 문양으로 그려졌다.

'전지련' 문양이란 연꽃을 그리고 줄기를 길게 돌려 나가면서 그리는 것을 말한다. 연꽃은 꽃 중에서 군자君子로 대접을 받는다. 연꽃은 자손 번창의 상징이다. 한편으로 연꽃의 줄기가 길게 돌아가

며 이어진 것은 무엇이든지 끊어지지 않고 계속되기를 소원하는 의미이다. 향로의 도안을 해석해보면 자손이 번성하여 대대로 관직에 진출하여 가문을 빛내기를 희망하는 상징이라고 할 수 있다.

사례 10 청화백자빙매준氷梅樽

청화백자 빙매준氷梅樽 높이: 35cm

상징 문양 : 매화, 설중매, 학자, 은일

사진의 도자기의 명칭은 왜 빙매준이라 할까? 먼저 매화는 눈이 내리는 이른 봄에 꽃이 피는 특별함이 있기 때문이다. 아마도 '설중매雪中梅'라고 들어보았을 것이다.

눈 속에 피는 매화꽃이라는 의미이다. 그런 분위기를 한껏 표현한 작품이다. 바탕을 짙은 코발트 청화색으로 하여 아직은 추운 겨울을 상징하고 있으며 매화나무를 하얗게 그리고 꽃잎도 하얗게 그

중국 도자기의 상징미학

려서 눈 속에 핀 매화를 은연중 보여주고 있다.

그래서 도자기 애호가들이 추운 겨울에 핀 매화를 상징적으로 그린 병樽(준, 술병을 의미함)이라 하여 '빙매준氷梅樽'이라 하였다.

'빙매준'의 매화꽃은 고매한 인품과 절개를 지닌 학자를 상징하며 흰 눈白雪은 세속에 물들지 않은 고고한 선비의 은일隱逸[53]을 상징하고 있다.

[53] 은일隱逸이란 복잡한 세상을 피하여 숨어지내는 학자를 말한다.

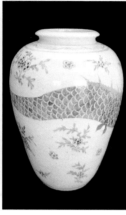
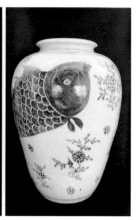

목단꽃같은 알 모양 잉어의 몸통 부분 머리 부분 높이: 46㎝

상징 문양 : 잉어, 수초, 어란魚卵(물고기 알), 자손 번성, 목단

대형 항아리에 그려진 물고기가 잉어인지 가물치인지 구별하기
가 어려워서 약간 난감한 실정이다. 그러나 여기서는 물고기 종류
를 알기 위한 노력보다는 그냥 잉어라고 가정하고 그려진 도안의
상징성을 찾아보는 것이 중요하다. 잉어는 자손 번창과 시험의 합
격 등을 상징하는 데 사용되고 있다. 도자기의 도안을 자세히 관찰
해보면 물고기(잉어)알이 사방에 널려 있는데, 이것은 자손의 번창
과 재물이 쌓여서 부자가 되기를 원하는 상징의 표현이다.

재미난 부분은 알이 모여있는 부분의 모습이 목단꽃같이 그렸다
는 점이다. 잉어알을 통하여 은연중 목단꽃이 연상되도록 도안을
형성하였다. 이것은 상당한 상징의 유희遊戱로서 최고 수준의 화공

이 작업한 것이 틀림없다. 특히 동그란 알의 중앙에 검은 점이 전부 찍혀있는데 곧 생명이 탄생할 것 같은 생동적인 순간을 보여주고 있어서 간절함이 멋지게 미학적으로 상징화된 작품이라고 본다.

배추형태 분채항아리 높이: 20cm

배추에 붙어있는 메뚜기

상징 문양 : 배추, 메뚜기, 자손 번성, 백채, 백재百財

　중국의 박물관이나 면세점, 골동품상점에 가보면 옥 조각같은 공예품에 배추가 많은 것을 알 수 있다. 배추는 한자로 백채白菜라 쓰고 '바이차이'라고 발음하는데 많은 재물을 뜻하는 '백재百財' 또한 중국어 발음이 '바이차이'로 동음동성이므로 배추는 재물을 상징하게 되어 많은 곳에 사용하게 되었다. 사진의 항아리 역시 배추 문양을 장식하여 제작하였는바 재물이 많이 모여서 부자가 되기를 소원하는 목적이다.

　우측 사진을 자세히 보면 메뚜기 같은 곤충이 그려져 있다. 화법이 투박하고 낭만적으로 그리다 보니 섬세한 묘사는 하지 않아 이상하게 보이지만 필자가 관찰해보고 메뚜기를 그린 것으로 판단하

였다. 이것은 이런 곤충들이 알을 많이 낳아서 번식력이 강하므로 자손들이 번성하기를 소원하는 상징으로 그려 넣은 것이다.

중국의 박물관에 가보면 옥으로 조각한 배추가 많은데 그것도 재물을 상징하는 것이며 대부분 메뚜기나 여치 같은 곤충이 함께 조각되어 있다. 역시 자손 번성과 재물이 많이 불어나기를 기원하는 상징으로 그렇게 조각한 것이다.

사례 13 십이지간十二地干문양매병

십이지간문양 매병 높이: 33㎝

상징 문양 : 십이지간, 쥐, 소, 호랑이, 토끼, 용, 뱀, 말, 양, 원숭이,
　　　　　　닭, 개, 돼지, 방위

　사진의 도자기에 그려진 십이지간十二地干은 어떤 형식 없이 자
유분방하게 그려졌는데 자세히 보면 각각 동물들은 나름 자신의 개
성을 은연중 나타내고 있음을 알 수 있다. 12지간은 중국, 한국, 일
본 등의 동아시아 지방 한자 문화권에서 고대로부터 사용하고 있는
12개 시간을 나타내는 방법이며 각 시간을 상징하는 동물을 정하
여 표현하는 방식이다.

도자기에 그려진 십이지간은 십이지신十二地神 하고는 조금 다르다. 십이지신은 땅을 지키는 12신神으로서 불교와 도교의 영향을 받아 주로 불교사원이나 왕릉 같은 곳을 지키는 수호신의 역할이 큰 상징물이다. 물론 십이지신도 형상은 기본적으로 십이지간의 동물 형상을 하고 있다. 독자 여러분께서 십이지간의 이해를 돕기 위하여 표를 만들어 보았다.

십이지간 상징동물 순서와 시간

간지	상징 동물	시간대	간지	상징 동물	시간대
子 (자)	쥐	오후11시~ 오전1시(삼경)	午 (오)	말	오전11시~오후1시
丑 (축)	소	오전1시~ 오전3시(사경)	未 (미)	양	오후1시~오후3시
寅 (인)	호랑이	오전3시~ 오전5시(오경)	申 (신)	원숭이	오후3시~오후5시
卯 (묘)	토끼	오전5시~ 오전7시	酉 (유)	닭	오후5시~오후7시
辰 (진)	용	오전7시~오전9시	戌 (술)	개	오후7시~ 오후9시(초경)
巳 (사)	뱀	오전9시~오전11시	亥 (해)	돼지	오후9시~ 오후11시(이경)

우리나라에서는 십이지간을 이용하여 매년 상징 동물을 순서대로 받아들여 쥐띠, 소띠… 등으로 이렇게 십이지간 동물을 상징적으로 부르기도 한다.

청화백자범문개관 높이: 13.5cm

상징 문양 : 범문, 당초문, 연꽃, 구름, 파도문, 홍치 황제

사진의 도자기는 1994년경 필자가 동남아 여행 시에 골동품상에 게서 구한 도자기인데 '대명홍치년제大明弘治年製' 관지款識가 있는

항아리이다. 홍치弘治 황제(AD 1488~1505)는 검소한 황제였기 때문에 당시에 관요 급의 도자기 생산이 미약하여 현재 전해오는 기물이 많지 않다. 보기 힘든 홍치弘治 시기 기물이니 편하게 감상하시기 바란다. 아마도 용도는 차나 약재를 보관하는 단지로 사용한 것으로 보인다.

도자기의 문양은 범문梵文으로 장식된 백자이다. 뚜껑 상부에도 범문이 쓰여있고 뚜껑 둘레에는 당초문唐草紋이 그려져 있다. 당초문은 당나라 시기에 사용되기 시작하여 현대까지 사용되고 있는 매우 역사가 오래된 문양이다. 당초문은 자손이 끊임없이 번창하기를 바라는 것과 좋은 일이 끊이지 않고 계속되기를 바라는 의미가 있는 길상문吉祥紋이다.

그리고 단지의 목과 어깨 부분에 있는 문양은 구름 문양이다. 구름은 신선, 신비, 이상향理想鄕을 상징하는데 범문은 해탈과 불법의 오묘함을 보여주는 것이므로 그 점을 더욱 강조하기 위하여 구름 문양을 배치한 것으로 보인다. 그리고 범문은 청화로 쓰여졌는데 파란 코발트 색상이 심오하고 글자체 또한 화공의 정성과 신앙이 결집되어, 보는 이로 하여금 깊은 종교적 몰입감을 일으켜서 해탈과 극락세계로 향하는 피안彼岸의 세계에 빠져들게 한다.

그러므로 도자기에 그려진 범문은 해탈과 피안의 세계로 향하는 상징이다.

도자기에 범문을 장식용으로 쓰기 시작한 것은 성화 황제(AD 1465~1487)에 유행하였다. 그후 홍치시기를 지나서 정덕 황제(AD 1506~1521) 시기까지 유행하였다.

그리고 별처럼 보이는 꽃잎은 연꽃이다. 연꽃은 꽃잎이 여러 겹

으로 되어 있으나 도자기에서는 크기나 도안의 구도상 일반 그림처럼 도자기에 연꽃을 그릴 수 없기 때문에 연꽃 이미지를 형상화하여 간략하게 연꽃을 표현한 것이다. 불교에서 연꽃은 매우 중요한 상징을 갖는다.

진흙에서 자라지만 가장 청정한 모습으로 꽃을 피우는 연꽃은 중생들이 번뇌 가운데 있지만 깨달음을 얻어 성불成佛 할 수 있다는 비유로 많이 인용하고 있다.

그리고 부처님의 상징으로 여러 방면으로 사용되고 있다. 연화대蓮花臺, 연화심蓮華心, 연화좌蓮花座, 염화미소拈華微笑 등이다.

그러므로 도자기에는 연꽃의 이미지가 도자기의 어깨 부분과 복부 아래에도 배치되어 상·하, 좌·우에서 부처님의 설법인 범문梵文을 호위하고 있다. 이러한 배치는 부처님 말씀과 연꽃이 하나가 되어 사바세계娑婆世界의 중생을 구원하는 모습을 상징하는 것이다. 보통 연꽃은 자손 번창을 상징하지만 여기서는 그런 의미보다는 부처님의 법력을 상징한다고 보는 것이 타당하다.

제일 하단에 파도 문양이 있는데 파도의 수파水波가 극도로 절제되고 완만한 곡선으로 표현되었다. 파도의 힘보다는 미치는 범위와 영향을 미학적으로 표현한 고급수법이다. 그러므로 이것은 전통적인 파도 문양의 상징인 관직의 성공이나 그런 의미가 아니고 본 도자기에서는 불법佛法이 바다 건너 멀리까지 전파되기를 염원하는 상징으로 그려진 것이다.

사례 15 여의농주쌍용문쌍극이병 「如意弄珠雙龍紋雙戟耳瓶」

여의농주쌍용문쌍극이병 높이: 24.8cm

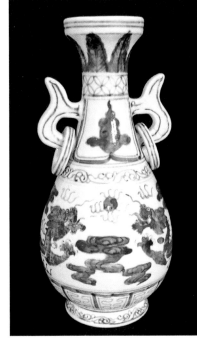

용머리 확대 부분

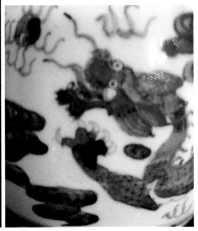

상징 문양 : 여의농주, 오조룡, 쌍극이병

사진의 도자기 형식은 원대에 최초로 출현하여 명대에 유행한 문
양을 청대淸代인 강희康熙 황제(AD 1662~1722) 시기에 재현한 것으로
서 두 마리의 용이 여의주를 사이에 두고 놀고 있는 모습을 상상하
여 그린 것이다.

그러므로 '여의농주如意弄珠(여의주를 가지고 놀고 있는 것)'라고 명칭
을 부여한 것이다.

그리고 '쌍극이병雙戟耳瓶'이라는 명칭은 사진에서 보듯이 병에

귀처럼 붙어 있기 때문에 한자로 귀 '이耳'자를 사용하였고 두 개라는 의미로서 한자로 '쌍雙'이라는 한자를 사용하였다.

오조룡五爪龍이라는 용어는 용 문양에서 발가락이 5개를 오조룡이라 한다.

용의 발톱이 5개인 문양은 황제만 사용할 수 있으며 발톱 4개는 황태자가, 3개는 제후가 사용 한다고 하였지만, 시대가 흐르면서 무의미해져서 민간에서 그린 문양에도 5조룡이 많았다.

'극戟'이라는 한자는 무기로 쓰는 '창'이라는 뜻이며 전국시대에 주로 사용된 두 갈래로 갈라진 창을 '극戟'이라 하였기에 사진의 병에 붙어있는 귀부분의 뾰족한 꼭대기 모양이 '극戟' 같아서 붙인 명칭이다. 정리해보면 두 마리의 용이 여의주를 갖고 노니 모든 소원을 이루어 복록수福祿壽를 누리고 복을 받는다는 상징이 있으며 병의 조형상 귀耳 특징은 전국시대 '창'을 닮았으므로 극이병戟耳瓶이라 하였고 이것은 창을 들고 적진을 뚫고 나가듯이 세상을 살아가는데 모든 난관을 이겨나가서 성공한다는 상징이라고 하겠다.

중국 도자기의 상징미학

사례 16 청화오채신수문관神獸紋罐

청화오채 신수문관神獸紋罐 높이: 19㎝

상징 문양 : 신수神獸, 목단, 호랑이, 사령四靈, 방위, 계절

　사진의 도자기는 목단 문양과 기린을 닮은 이상한 동물이 그려져 있다. 신수와 바탕 그림과 테두리는 청화로 그리고 목단과 여의두 문 등의 문양은 오채로 그렸다. 그리고 회색에 가까운 청화로 그린 동물은 상상 속의 신령한 동물이라 하여 보통 신수神獸라고 한다.

　먼저 고대 중국에서 전해 내려오는 상서로운 상징 동물들에 대하여 알아보자.

　가장 많이 알려진 것이 사령四靈이다.

　사령은 용龍, 봉鳳, 호랑이虎, 거북龜을 말한다.

사령은 주周 시대로부터 발전된 오행학설의 영향을 받아 각각 담당하는 방향과 계절이 있다.

용은 동쪽을 관장하며 계절은 봄을 상징한다.

봉은 남쪽을 관장하며 계절은 여름을 상징한다.

호랑이는 서쪽을 관장하며 계절은 가을을 상징한다.

거북이는 복쪽을 관장하며 계절은 겨울을 상징한다.

참고로 중앙은 여름과 가을 사이를 관장하며 털이 없는 짐승을 상징한다.

방향과 계절 외에 사령四靈은 무엇을 상징하는지 간단히 알아보자.

용은 중국인들이 가장 숭배하고 좋아하는 상징 동물이다. 남자를 상징하며 황제, 권력과 제국의 영광을 상징하며 모든 경사스러운 일에 용의 도안을 사용하므로 중국에서는 용이 거의 모든 좋은 일에 활용되고 있다.

봉은 여자를 상징하며 또한 행복한 결혼을 상징하기도 한다. 앞의 오채절연반에서 설명한 바와 같이 황제를 상징하기도 하며 모든 상서로운 일과 복록수福祿壽를 상징할 때 사용되는 상징이다.

중국의 고대 사회에서 호랑이의 역할에 대하여 허진웅 교수가 그의 책『중국 고대사회』에서 이해하기 쉽도록 기술한 내용이 있어 독자 여러분에게 소개한다.

"호랑이가 비록 인간들의 생명을 위협하는 존재이기는 하지만 중국인은 호랑이에 대하여 특별한 악감이 없었을 뿐만 아니라 심지어 얼

마만큼 받들고 존경하고 있었다. 상商대의 동기銅器에 흔히 보이는 도철문饕餮紋은 태반이 흉맹한 호랑이에게서 도안을 취하고 있다.

(袁德星, 1974: 40-44) 호랑이는 털을 가진 동물 중에서 가장 신령스럽고 위엄을 갖춘 짐승이라 여겨졌으므로, 전국시대에는 28수二十八宿 중에서 서방(서쪽)의 7수七宿를 대표하게 되었다.(王健民, 1979: 40-45) 비늘이 있는 용, 깃을 가진 봉새, 갑각류인 거북과 같이 신령스러운 동물이 되어 사방과 사계절을 나누어 대표하고 있다. 뒤에 다시 오행설과 배합되어 백호白虎란 칭호가 있게 되었다.

호랑이는 또 농업의 보호신으로 간주되었다. 농업은 씨를 뿌리고 긴 성장기간 동안 돌봐주는 과정 중에서 작물이 망쳐지게 되는 경우는 대략 두 가지이다. 하나는 싹이 들짐승에 의하여 밟히거나 뜯어먹히는 경우이다. 사슴류는 무리를 지어 행동하는 초식 동물이다. 그들이 먹이를 찾아 떠도는 곳이 흔히 작물을 심는 곳이고 그들의 행동이 제멋대로여서 농작물을 해치게 된다. 이 밖에 들쥐도 식물의 뿌리를 갉아 먹는다. 그러므로 옛날에 맹하孟夏(무더위)에는 짐승들을 쫓아내는 적극적인 작물보호 조치를 취하였다. 호랑이는 사슴 멧돼지와 같이 약한 야생동물을 잡아먹었으므로 간접적으로 농업의 생산에 도움을 주었기 때문에 환영받았다.

농업의 또 다른 파괴는 물의 공급 문제였다. 수리시설이 발달되지 않았던 고대에는 농작물의 수확량이 적기에 내려주는 강우에 의하여 결정되었다. 흔히 강우량이 부족할 때가 강우량이 과다할 때보다 많았다. 전설에 의하면 가뭄을 내리는 괴수는 한발旱魃인데, 호랑이는 그 여무女巫(여자무당, 마녀같은 존재) 한발을 즐겨 잡아먹는다고 한다. 이 또한 인간들을 크게 도와 주는 것이 아닌가? 어떤 사람은 수확의 계

절인 가을을 대표하고 있으므로 농민들이 풍년이 들도록 호랑이에게 빈다고도 한다."54)

허진웅 교수는 호랑이에 대하여 고대 중국인들이 어떻게 생각하고 있었는지 고대철학과 생활관습을 예로 들어 잘 설명해주고 있다. 그러므로 호랑이는 고대철학에서는 방위와 계절을 담당하고 사람들에게는 농업의 보호 신으로 상징화되었음을 알 수 있다.

그런데 도자기에 그려진 동물은 아무리 보아도 사령四靈에 속하는 동물은 아니다.

그리고 호랑이도 아니다. 그러면 무엇인가?

중국에서는 고대 시대부터 신화와 전설 속에서 셀 수 없는 기이한 동물과 식물이 많았다.

앞장의 용생구자 전설에서 보듯이 아홉 마리의 용이 다양한 모습으로 전설 속에서 존재한다.

그리고 상商 나라(약 BC 1600~BC 1027) 시대의 청동기에 새겨진 다양한 모습의 용이나 호랑이, 봉황, 거북의 문양이 반복적으로 나타나며 한漢(BC 206~AD 25)나라 때 편찬된 산해경55)에는 기이한 동물이 473건이 기록되어 있다. 이것들은 대체적으로 신神, 괴怪, 귀鬼 등으로 부르고 있는데 이런 전통에 의하여 여러 가지 상상의 동물이 탄생하였으며 구분하기가 어려운 상상의 동물들은 신령한 힘으

54) 허진웅, 홍희 역, 『중국 고대사회』 동문선, 1998, pp. 63-64
55) 산해경山海經은 중국에서 가장 오래된 백과전서라고 할 수 있다. 산해경 원전이 언제 저술되었는지 알 수 없지만 보통 주周(BC 약 1100~BC771) 시대 전후하여 저술된 것으로 보고 있으나 확실하지 않다. 한漢(BC 206~AD 25) 대에 이르러 유향, 유흠 부자父子에 의하여 오늘날의 산해경으로 정리되었다. 이 책 제12장 해내북경海內北經, 제18장 해내경 海內經에는 우리나라의 조선朝鮮도 언급되어 있어서 고조선이 역사 속에 실존한 나라임을 알 수 있다.

로 악귀를 막는다는 의미로 보통 신수神獸(신령한 동물)라고 하였다.

그러므로 도자기에 그려진 신수神獸는 부정한 기운을 막고 복을 지킨다는 상징을 갖는 신수神獸이다.

그리고 도자기의 상부와 하단 부분에 목단이 그려져 있고 복부에는 수직으로 여의두문이 상·하에 그려져 있다. 그리고 신수의 상부에는 화염문(불꽃)이 그려져 있다. 제일 밑에는 바위가 있다. 바위 위에는 풀과 나무 같은 식물이 많이 배치되어 있다.

이것은 지금까지 배운 대로 목단은 부귀를, 여의두문은 소원성취를, 화염문(불꽃)은 권위와 사악한 기운의 소멸을 의미한다. 바위는 장수를 의미한다. 여러 개의 식물 줄기가 늘어서 있는 것은 자손 번창을 의미한다. 신수는 이 모든 것을 수호하는 역할이다.

전체적으로 살펴보면 부귀장수하며 부정한 기운이 집안에 들지 못하도록 하며 자손들이 입신양명立身揚名하기를 바라며, 이 모든 것이 뜻대로 이루어지기를 바라는 상징이다.

사례 17 삼국지 소재문素材紋 분채병

삼국지 소재문素材紋분채병
높이: 25.3㎝

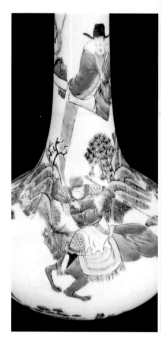
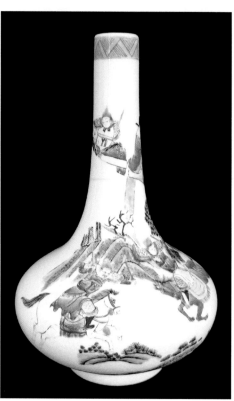

상징 문양 : 삼국지, 유비, 조조, 손권, 조자룡, 간뇌도지肝腦塗地, 나
　　　　관중

　사진의 도자기 그림은 삼국지에 나오는 장렬한 장면을 표현했다.
우리가 보통 삼국지라 함은 나관중이 지은 '삼국지연의'를 말한다.

정사 삼국지는 진수陳壽(AD 233~297, 촉蜀나라 사람)가 지은 것이다. 이 것은 역사서이므로 일반인들이 재미있게 읽기는 어려우므로 그로 부터 1,000년이 지난 후 원나라 말기에 산서성 태원부 출신의 나관 중羅貫中(AD 1330~1400, 생몰년은 후세의 역사가들이 추정한 것)이 대중을 위하여 흥미있게 지은 것이 삼국지연의이다. 나관중이 지은 삼국지 의 본래 명칭은 삼국지통속연의三國志通俗演義이며 보통 줄여서 삼 국지연의三國志演義 혹은 그냥 삼국지三國志라고 한다. 우리가 보통 말하는 삼국지는 나관중의 삼국지이다.

자, 이제 그림이 무엇을 말하고 있는지 알아보자.

도안은 독자 여러분께서 대충 알아보셨다고 생각된다.

잘 아시다시피 삼국지에 나오는 주요 인물은 유비, 조조, 손권이 며 유비는 촉蜀을 세우고 황제라 하였으며 조조는 위魏나라의 황제 이며 손권은 오吳나라의 황제였다. 사진의 도안에서 말을 타고 달 리는 장수가 조자룡趙子龍인데 그의 본명은 조운趙雲이다. '자룡子龍' 은 그의 자字인데 보통 조자룡으로 부른다.

형주에서 조조에게 쫓겨 유비가 당양현의 장판長阪으로 도피할 때 미처 탈출하지 못한 유비의 부인 미부인과 감부인, 아들 아두가 적 진에 갇히자 단기필마單騎匹馬로 조조의 수많은 군사를 돌파하여 감 부인을 구출하였다. 다시 돌아가 미부인을 구하려 하였으나 미부인 은 아들 아두를 조자룡에게 맡기고 우물에 뛰어들어 자결하고 만다. 기적적으로 유비의 아들 아두를 구출하여 유비에게 돌아온 스토리 인데 나관중의 삼국지에 나오는 이 장면을 도자기에 그린 것이다.

도자기에 그려진 도안을 자세히 살펴보면 현장감이 넘치고 손에 땀을 쥐게 하는 긴장감이 넘친다. 먼저 조자룡은 말을 타고 오른손

에는 칼을 들고 왼손에는 창을 쥐고 앞뒤의 적과 싸우고 있으며 조자룡의 가슴에 갑옷 틈을 자세히 보면 어린아이를 품고 있다.

그러니까 가슴에 유비의 아들, '아두'를 감싸 안고 양손에는 칼과 창을 쥐고 적진을 돌파하는 장면이다. 이 순간에 멀리 떨어져 도망가고 있는 말을 탄 유비가 안절부절못하는 모습을 상당히 재미있고 현실감이 나도록 표현하였다. 유비 옆에 살짝 보이는 인물은 장비張飛로 보인다.

이렇게 한바탕 난리가 난 뒤 피투성이가 된 조자룡이 유비에게 아두를 품에서 꺼내 바치자 유비는 울면서 아들을 바닥에 던져버렸다. 그리고는 "이놈의 아이 하나 때문에 내 소중한 장수를 잃을 뻔하였소!" 하면서 조자룡을 끌어안았다. 이 장면을 본 수많은 부하들이 유비의 인물됨을 더욱 존경하게 되었다. 여기에 더하여 감동받은 조자룡은 "비록 간과 뇌를 땅에 쏟아 목숨을 잃어도 주공께서 저를 알아주신 이 은혜는 잊을 수 없습니다."라고 화답하니 이 스토리가 이리저리 돌다가 유명한 고사성어가 되었으니 바로 '간뇌도지肝腦塗地'이다.

즉, 문자 그대로 '간과 뇌를 땅에 쏟는다.'라고 하였다. 이것은 후세에 주군과 신하 간의 신의와 우정을 대변하는 문장이 되었다.

도자기의 도안은 전설이나 책 속에 있는 사연을 소재로 삼아 그린 소재문素材紋이다.

화공이 그림을 그릴 때 전달하고자 하는 의미를 살펴보면, 절체절명의 위급한 순간에도 절대로 포기하지 않는 인간의 표상을 그리고 있으며 왕과 신하 간의 끈끈한 믿음과 헌신을 상징하는 문양이라 하겠다.

사례 18 청화유리홍산수문매병 「靑花琉璃紅山水紋梅甁」

청화 유리홍 산수문山水紋매병(좌, 우) 높이: 34.3cm

상징 문양 : 유리홍, 팔대산인, 매병, 산수문, 부벽준, 피마준

도자기에 산수문을 표현하기 시작한 것은 명明대부터 발전하였
다.

당시에는 소위 팔대산인八大山人이라는 자유분방한 화풍을 즐겨
그린 화가 집단이 있었는데 이들을 중심으로 도자기에 산수문이 그
려졌다.

사진의 도자기는 청淸 말기 시기의 작품이며 청화로 밑바탕을 그
리고 유리홍으로 완성한 매병이다. 매병은 보통 두 가지 종류가 있

는데, 뚜껑이 있는 매병은 술을 담는 주병으로 사용되었고 위와 같이 뚜껑이 없는 매병은 꽃병으로 사용되었다.

산수문은 주요 문양이 산山이며 그리고 강, 구름, 나무, 폭포 등이며 도안상의 구도는 풍경화 같은 이미지이다. 도자기에 그려진 산수문의 도안상 특징은 바위 그림인데, 바위를 강조하는 구도構圖가 많다. 도자기의 산수문도 암석으로 된 산과 바위가 많이 강조되었다.

특별히 도자기 산수화에는 중국의 전통화법인 삼원론三遠論에 기반한 투시도법이 적용된 도안이라는 점을 눈여겨보아야 한다.

삼원론은 북송 중기 대화가인 곽희(생몰년 미상, 대략 11세기 초~11세기 말로 추정)가 제창한 미술이론이다. 그 핵심은 아래와 같다.

> "산 아래에서 산꼭대기를 올려다보는 것을 일러 고원高遠이라 하고, 산 앞에서 산 뒤를 넘겨다보는 것을 일러 심원深遠이라 하며, 가까운 산에서 먼 산을 바라보는 것을 일러 평원平遠이라 한다. …(중략)"[56]

삼원론은 곽희 자신이 산수화를 그리기 위해서 창안하였지만, 사실은 그림을 감상하는 감상자(관객)의 입장도 배려한 것이라 본다. 그러므로 도자기에 표현된 산수화 도안을 자세히 보면, 산밑 거목 중간쯤에 시선을 두고 저 멀리 산꼭대기를 바라보면 산봉우리 3개가 도자기의 중심에 위치하여 무게의 중심을 잡고 있다(고원).

다시 시선을 도자기의 중간 튼실한 바위산 앞에서 위로 바라보면 중앙에 폭포가 흐르고 있는 장면을 보게 된다(심원). 그리고 시선

56) 갈로葛路, 강관식 역, 『중국 회화 이론사』, 돌베개, 2016, p.294

을 도자기 중간에 그려진 산의 위치로 와서 멀리 희미한 먼 산을 바라보면(평원) 도자기에 그려진 산수화의 은밀함에 빠져든다. 참으로 원근의 경치를 자연스럽게 작은 도자기에 옮겨놓은 화공의 원숙한 화법과 구도構圖에 감탄하게 된다.

독자 여러분은 도자기에 그려진 산수화를 접할 때 화공의 마음속으로 들어가서 무릉도원을 함께 거닐기를 바란다.

바위 그림에는 두 가지 화법이 있다.

바로 부벽준斧劈皴과 피마준披麻皴이다.

부벽준은 바위를 도끼로 쪼갠 것처럼 표현하는 기법을 말한다.

피마준은 대마大麻(삼베 짜는 식물을 말하며 대마초도 이것으로 만듦)의 잎에 있는 줄기 형태를 모방하여 그리는 기법을 말한다. 도자기에 그려진 바위와 산은 피마준 기법으로 그린 것이다.

산수화는 고고한 학자의 은일隱逸을 의미하고 도가道家 사상의 영향으로 속세를 떠나 유유자적하는 선비나 고승을 표현하는 경우가 많다. 일반적으로 안정과 평안을 의미하기도 한다. 그러므로 매병의 산수화는 세상의 고뇌에서 벗어나 유유자적하는 평안한 삶을 희구하는 상징을 나타낸다.

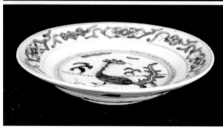

봉문반(접시)鳳紋盤(상, 하)
직경: 18.3cm

상징 문양 : 봉황, 잡보문雜寶紋, 관탑민소

사진의 청화 접시는 관요가 아닌 민요에서 제작한 것이다. 간단하게 설명하면 관요는 황실에서 주관하여 제작을 하거나 유명 도자기 제작소에 명령하여 제작한 것이다. 이것을 관탑민소官搭民燒(황실에서 민간요에 하청을 주어 제작하는 방식을 말한다)라고 하였다. 중국의 역대 왕조에서는 대부분 관탑민소 방식을 채택하여 도자기를 제작하

였다.

민요란 민간 도자기 제조장民窯(민요)에서 제작한 도자기를 말한다. 그런데 무엇 때문에 도자기 연구자들이나 소장가들은 관요와 민요를 구분하는가? 그것은 여러 가지 이유가 있지만 간단하게 설명하면 품질의 차이다. 그리고 보이지 않는 등급과 수준의 격차다. 여기에는 물리적으로 총체적인 품질의 우열이 존재하는 것이다. 아무래도 엄격한 정부의 감독을 받고 제작한 도자기(관요)가 고령토, 유약, 제조시설, 도공의 숙련도, 화공의 문양 솜씨 등 모든 면에서 뛰어나기 때문이다.

그러나 명明 성화 시기와 홍치, 만력 시기에는 민요 자기도 높은 품질을 유지하였다. 역대로 관요는 일정한 규범에 갇혀서 규격화하고 형식화 되었지만, 민요는 대부분 활달하고 창의적인 부분이 많아서 중국 도자기 발달사에 나름 큰 역할을 하였다.

이런저런 사정으로 관요와 민요를 구분하고 있으며 대부분 관요를 높게 평가한다.

그것은 유교문화의 배경에서 '관官' 우선주의가 정서적으로 깔려 있고 실제로 관요가 정치하고 견고하며 품질이 평균적으로 우수하기 때문이다.

관요와 민요 이야기는 이 정도로 하고 청화접시의 문양을 같이 연구해 보자.

접시의 중앙에는 봉황이 그려져 있다. 그런데 어째 봉황의 모습이 야위고 추상화처럼 보인다.

며칠 굶은 봉황처럼 보인다. 그런데 이점이 민요의 강점이다. 민요에서는 관요에서처럼 형식에 얽매인 도안에 구애받지 않고 접시

에처럼 배경은 오동나무가 아니고 사막 위를 걷는 장면과 같은 파격적인 구도와 봉황도 식사를 줄여서 다이어트한 날씬한 봉황을 그리는 것이다.

봉황의 목을 보자, 얼마나 굵었으면 목덜미에 털이 앙상하게 붙어있는지 보기 바란다. 그리고 이 와중에 오른쪽 발을 들고 앞, 뒤를 둘러보며 먹이를 찾고 있는 놀라운 기백을 보여주고 있다. 앞(사례 06)의 오채대반의 봉황과 비교해보면 하늘과 땅 차이다. 그야말로 날렵하고 도전적인 분위기의 봉황이다.

그리고 테두리의 문양은 일반적으로 사용하는 길상문이 그려져 있다.

그 종류를 보면, 마름모꼴, 목단(모란), 당초문, 메뚜기(여치), 매듭, 책, 구름 등이 표현되어 있다. 보통 이런 잡다한 문양을 배치한 것을 잡보雜寶 문양이라고 한다.

그런데 어디를 보아도 우리가 알고 있는 메뚜기는 찾기가 힘들다. 목단도 찾기가 어렵다.

독자 여러분을 위하여 필자가 스케치한 것을 보여 드리니 참고하면 이해가 될 것이다.

이렇듯 민요는 나름 해학적이면서 파격적인 창의성을 보여준다.

필자는 중국도자사中國陶瓷史에서 민요 도자기가 뿜어내는 특별한 창의성과 차별성의 예술을 민요미학民窯美學이라고 부른다.

이제 문양의 상징을 풀어보자.

봉황은 태평성세와 평화, 권력과 복록을 상징한다. 마름모꼴은 승리를 상징한다. 목단(모란)은 부귀를 상징한다. 메뚜기 혹은 여치는 자손 번성을 상징한다. 매듭은 장수를 상징한다. 책(서적)은 학문

을 말한다. 구름은 신선, 비雨 등을 상징한다.

그러므로 학문에 열심히 매진하여 입신양명(승리)하여 권력을 얻고 부귀와 복록이 가득한 가운데 만사형통하여 자손이 번성하게 된다는 상징 문양이다.

사례 20 원숭이조형도장

원숭이 조형 도장 높이: 11cm

상징 문양 : 원숭이, 배배봉후輩輩封侯

 중국에서 원숭이는 원숭이의 한자인 후猴(원숭이 '원猿'자가 아니고 원숭이 '후猴'자임)와 왕과 제후諸侯를 말하는 '후侯'와 발음이 동음동성이므로 원숭이는 제후나 최고 관리를 상징하였다. 그러므로 사진의 도자기 도장은 출세하여 관인官印을 찍는 최고 관리가 되기를 바라는 상징이다.

 원숭이와 관련된 문양으로 원숭이가 새끼를 업고 있는 문양은 '배배봉후輩輩封侯'라고 한다. 이것은 새끼를 등에 업고 있으니 배背(한자로 사람의 등을 나타내는 '배')이고 같은 무리를 말하는 '배輩'와 동음동성이므로 집안 자녀들이 모두 대대로 후侯(지방의 영주나 최고 관리에 임명되는 것)의 지위에 오르기를 바라는 상징 문양으로 사용한다.

사례 21 금붕어문양사두渣頭

금붕어 문양 사두渣頭 높이: 10.2cm

상징 문양 : 금붕어, 사두, 금옥만당, 평안함, 여유

사두渣頭란 식사 도중에 생선 뼈 같은 것을 뱉어내어 담는 그릇이다. 특별한 용도로 사용하는 도자기이다 보니 골동품점에도 보기가 매우 어렵다.

그리고 크기도 비교적 작아서 눈에 잘 띄지도 않는다. 『중국의 청화자기』라는 문헌에 의하면 "대북고궁박물원 소장품으로서 전세하는 단 1점이어서 진귀함이 배가된다. 상해박물관에 역시 사두 1점이 소장되어 있는데, 문양이 청화 백룡문이고, 상술한 기형과 비교하면, 목이 짧고 복부가 둥글고 굽이 높다. 원인元人(원나라 사람을 말함)의 기록 중에, '송 말기에 명문거족들이 연회를 차릴 때, 긴 탁자 사이에 반드시 근병筋瓶인 사두渣頭를 사용하였다.'라고 기록되어

있다. 이로 미루어 그 용도가 연회석의 탁자에 놓고 고기 뼈나 생선 가시를 담는 용구임을 알 수 있다"[57]라고 설명하고 있다. 그러므로 진품 사두는 평소에 접하기 매우 힘든 도자기이다.

사진의 사두渣頭에 그려진 문양을 살펴보면, 형태가 풍만한 금붕어가 수초 사이를 헤엄치고 있다.

수초 사이를 헤엄치는 금붕어 그림은 명대 초기 영락(AD 1403~1424) 황제 시기에 나타나기 시작하여 그 후 꾸준히 유행하였다. 중국인들은 금붕어 여러 마리가 어항에 노는 것을 '금옥만당金玉滿堂'이라고 하여 길상문으로 사용한다. '금붕어金魚'는 중국어 발음에서 '금옥金玉'과 동음이성으로서 어항이나 물속에 노니는 금붕어 그림은 '금옥만당金玉滿堂'이라 하여 집안에 금은보화가 가득 차서 부자가 되기를 기원하는 상징 문양이다.

한편으로 물고기魚는 한자 발음이 여유롭다고 할 때 여유餘裕의 '여餘'와 동음동성으로서 경제적으로 넉넉함이나 평안한 생활을 하기를 기원하는 상징 문양으로 많이 사용한다. 그러므로 사두의 금붕어 문양은 평안함도 상징하는 것이다.

57) 마시구이馬希桂, 김재열 역, 『중국의 청화자기』 학연문화사, 2014, p.175

사례 22 서왕모수성노인문양병 「西王母壽星老人紋樣瓶」

서왕모西王母와 수성노인壽星老人 문양병瓶 높이: 42.3cm

상징 문양 : 서왕모, 수성노인, 복숭아, 반도, 반도원, 곤륜산, 남극성

사진의 도자기는 반도하사蟠桃下賜 문양이다. 반도蟠桃는 전설 속의 복숭아로서 3,000년이 되어야 꽃이 피고 다시 3,000년이 되면 복숭아 열매가 열리는데 무려 6,000년이 되어야 맛볼 수 있는 봉숭아가 반도蟠桃이다. 그러니까 반도 복숭아를 한 개 먹으면 수천 년을 죽지 않고 살 수 있다는 신비의 과일이다. 오른쪽 노인이 인간의 수명을 관장하는 수성노인壽星老人이다. 이 노인이 손에 들고 있는 복숭아가 반도인데 왼쪽의 서왕모에게서 반도를 선물 받는 모습이다.

서왕모는 반도원蟠桃園이라는 과수원을 가지고 있는데, 여기서 나는 복숭아가 무지막지하게 장수를 보장하는 반도蟠桃이다. 중국에서는 서왕모가 도교의 영향을 받아 여러 가지 예술 분야에 많이 등장한다. 최초로 기록에 나타난 것은 산해경山海經인데 제12장 해내북경海內北經에 언급하고 있는 부분을 읽어보면, 서왕모는 곤륜산 깊은 곳의 화려한 궁궐 속에 살고 있었다. 자기를 만나러 온 우禹[58]를 이리저리 핑계를 대면서 만나주지 않다가 나중에는 잠깐 인사만 하고 돌아가는 것으로 합의가 되었는데 은근히 신비함 속에 묻혀있는 여신으로 표현한다.

도교 관련 문헌에도 많이 언급되어 있다. 『도교와 중국문화』라는 문헌에서는

"도교가 신의 계보를 만드는 과정 내에 있는 이러한 신화계통에서 가장 주의해야 할 것은 서왕모와 십주·삼도의 이야기이다. 서왕모의 이야기는 본래 초나라의 문화권에서 나온 이야기이다. 고힐강顧頡剛 선생의 말에 의하면, 서왕모는 곤륜산을 중심으로 한 신화에서 가장 중요한 인물이고, 곤륜산은 장려한 궁궐과 아름다운 정원에 기이한 화초와 진귀한 금수가 가득했을 뿐만 아니라 〈불사〉의 약이 있다고 하여, 무당들이 신기한 초목을 채집하고 그곳에서 나오는 신천神泉(신들이 마시는 샘물)을 이용하여 죽게 된 인간을 구할 수 있다고 하였다. 때문에, 곤륜산과 서왕모는 〈장생불사〉의 상징이 된 것이다." [59]

[58] 우禹는 전설 속의 임금인 순舜임금의 명령을 받아 황하강의 치수 사업을 성공적으로 이끈 사람이며 나중에 순임금으로부터 선양禪讓 받아 우임금이 되었다. 전설 속의 인물이라 생몰년은 알지 못한다.
[59] 꺼짜오꽝葛兆光, 심규호 역, 『도교와 중국문화』, 동문선, 1993, p.91

중국 도자기의 상징미학

여러분도 아마 TV 다큐멘터리 같은 데서 곤륜산의 자연 생태계 같은 미디어를 접하여 보았을 것이다. 수천 년 전에는 지금보다도 더욱 환상적인 자연생태계가 존재하였을 것이다. 신기한 동물들과 온갖 식물들…. 고대 중국인들에게는 충분히 신(혹은 신선)들이 사는 영감 어린 장소로 바라보았을 것이다. 이러한 자연적인 배경에서 고대 중국인들의 상상력이 융합되어 신화와 전설이 잉태되면서 서왕모와 〈장생불사〉의 모티브가 탄생한 것이다. 그리고 세대가 흐르면서 더욱 분화되고 세련되어 곤륜산에 있다는 신비한 복숭아는 장수를 상징하게 되었고 각종 예술 속에 융합되어 현대에까지 이르게 되었다.

도자기에 그려진 그림의 상징은 서왕모가 수성노인에게 '반도蟠桃'를 하사하는 것으로, 이 도안의 상징은 인간의 수명을 관장하는 수성노인壽星老人의 역할을 서왕모를 배경으로 하여 확실히 하고 수성노인을 숭배하면 모든 사람이 무병장수를 누릴 수 있다는 것을 암시하는 상징도안이다.

도안은 현대 중국 도자기에 그려진 그림이라 과거의 도자기 그림과는 다소 다른 점이 있지만 큰 틀에서 수성노인과 서왕모의 도안이 맞다.

수성노인의 특징은 머리가 상하로 매우 길다. 한자로 표현하면 장두형長頭形 머리 형태이다.

그리고 키는 작으며 보통 사슴을 데리고 다니며 지팡이를 가지고 다닌다. 그림에서는 반도를 하사받는 장면이므로 지팡이나 사슴은 그리지 않았을 뿐이다.

이 장면에서 수성壽星이라는 별이 실재하는지 알아보자.

결론부터 말하면 수성壽星은 실재하는 별이며 우리말로 표현하면 남극성南極星이다.

여러분은 북극성은 잘 알지만 남극성은 모를 수 있다. 천문학적으로 설명하면 별의 고도가 낮으므로 우리나라에서는 북위 37도 18분 이상에서는 수평선에 가려져 보이지 않는다. 그러므로 최남단 제주도 서귀포시에서만 겨우 관측되는 특별한 별이다.

별의 명칭은 서양에서는 카노푸스(Canopus)라고 하며 동양에서는 수성, 혹은 남극성이라고 한다. 제주도 서귀포시에서는 매년 9월경부터 이듬해 2월까지 남쪽 하늘 끝자락에서 볼 수 있기 때문에 많은 관광객이 찾아온다고 한다. 여러분도 수성 노인을 만날 겸 제주도 서귀포여행을 해 보시기 바란다.

참고로, 서왕모가 등장하는 제12장 해내북경에서 조선朝鮮(고조선)이 기록되어 있는데, "조선朝鮮은 열양하列陽河의 동쪽, 황해黃海의 북쪽, 분려산分黎山의 남쪽에 있다."[60]라고 간략하게 기록하고 있다.

60) 예태일·전발평 편저, 서경호·김영지 역, 『산해경山海經』, 안티쿠스, p. 297

　　　　　　　　　　　　　　중국 도자기의 상징미학

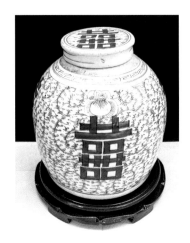

쌍희자문雙喜字紋 청화백자 차통茶筒 높이: 24cm

상징 문양 : 쌍희자雙喜字, 식물 줄기 문양, 기쁨, 자손 번성

사진의 도자기는 문자 도안의 형식을 취하고 있으며 식물 줄기가 끝없이 차 통을 감싸며 돌고 있다. 본래 '희喜'라는 한자는 '기쁘다' 라는 의미이며 중국인들이 좋아하는 글자이기도 하다.

그런데 더욱 기쁘고 더욱 복을 많이 받기를 기원하는 마음이 강하다 보니 '희'자를 두 글자로 붙여서 하나의 문자 도안을 창안하게 되었다.

중국인들은 한자의 특성을 이용한 다양한 문자 도안이 있는데 도자기에는 주로 복福, 록祿, 수壽(장수를 의미)자와 쌍희雙喜(기쁜 일이 넘치도록 많은 것)자가 많이 보인다. 연속된 식물 줄기는 '쌍희' 문자 도

안을 받쳐주는 보조 문양이며 쌍희와 식물 줄기는 자손이 끝없이 번창하고 수명이 길어지며 기쁜 일이 끊임없이 많기를 바라는 상징 이다.

사례 24 오채화훼문장군관「五彩花卉紋將軍罐」

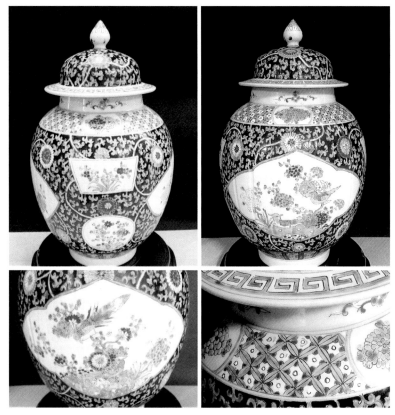

오채화훼문장군관五彩花卉紋將軍罐(좌상, 우상, 좌하, 우하) 높이: 38.8cm

상징 문양 : 화훼문, 화창, 공작새(수대조), 기하문, 전지국화 문양, 수
석, 수구문

장군관將軍罐이라는 명칭은 청나라 시절 군대 장군들의 투구가
사진의 도자기 뚜껑처럼 생겨서 붙여진 명칭이다. 무슨무슨 '관罐'

이라는 한자는 뚜껑이 있는 항아리를 지칭하는 말이다. 그리고 '화훼'라는 단어는 꽃과 풀 같은 식물들을 말할 때 쓰는 단어이다. 문양의 특징은 식물 문양과 화초 문양이 많다는 점이다. 그리고 꽃을 그린 부분 중 액자처럼 원형과 네모난 틀을 만들어 그 속에 꽃문양을 그려 넣었는데 이렇게 액자처럼 기하학적인 공간을 만들어서 문양을 그려 넣는 방식을 '화창畵窓'이라고 한다.

화창의 형식은 본 오채장군관에서 보듯이 원형, 장방형, 사방화판형, 사다리꼴형, 마름모형 등이 있다. 오채화훼문장군관에는 마름모형의 화창畵窓 안에 공작새(수대조)綬帶鳥가 그려져 있고 꽃 그림이 주위에 배치되어 있다. 공작새의 화법이나 꽃(아마도 모란을 상징하는 것 같음) 그림이 정치하지 못하고 두리뭉실하다. 그리고 어깨 부분에는 기하 문양이 그려져 있는데 수구문繡球紋이다. 중앙의 화창 제일 아래에는 수석(바위)이 보인다. 전체적인 분위기로 보면 아마도 지방 민요에서 제작된 장군관으로 보인다.

꽃문양이 토속적이고 공작새가 소박하고 어눌하기는 하지만 오히려 이것이 민요가 갖는 자유스러운 경향이고 미학적인 개성이라고 할 수 있다.

이제 장군관의 문양에서 상징을 찾아보자.

먼저 도자기 전체에 그려진 꽃과 줄기식물의 문양을 살펴보면, 뚜껑과 몸통에 있는 꽃은 국화이며 줄기가 빙빙 돌면서 이어지고 있다. 이런 문양을 전지국화문양轉枝菊花紋樣이라고 한다.

국화는 장수를 상징하는데 줄기가 계속 이어지게 그렸으므로 더욱 길게 장수하기를 원하는 의미이다.

꽃은 대부분 행복한 결혼과 평안, 장수, 부귀를 상징한다. 중국

예술에서 꽃은 대부분 길상문吉祥紋(복을 주는 상서로운 문양)에 속한다. 어깨에 그려진 수구문繡球紋은 앞에서 설명한 바와 같이 수繡(한국의 자수를 생각하면 된다) 놓은 공(축구공, 배구공을 상상하면 된다)으로 복을 주는 귀한 물건으로서 길상문이다. 모란꽃과 같은 여러 가지 꽃문양은 장수와 평안, 부귀를 상징한다.

공작새는 장수를 상징하며 덕德과 학문을 상징하기도 한다. 수석壽石은 장수를 상징한다.

전체적으로 보면, 장수와 부귀의 문양이 조화를 이루고 있다.

도자기의 주인은 덕을 갖추고 학문을 성취하여 부귀와 장수를 누린다는 멋진 상징이다.

쏘가리문양 옥호춘병 높이: 38.5cm

상징 문양 : 옥호춘병, 쏘가리, 궐어鱖魚, 장원급제

 쏘가리는 민물고기이며 원元 대부터 자주 등장하는 문양이다. 쏘가리는 중국에서 금린어錦鱗魚, 궐어鱖魚, 금문어錦文魚 등으로 불리는데 쏘가리를 부를 때 궐어鱖魚라는 글자가 중국에서는 대궐大闕(궁궐, 관청)의 '궐'자와 발음이 같아서 관직에 오르거나 출세한다는 의미로 쏘가리를 도안으로 활용하였다. 위의 도자기에서 마름모형 화창畵窓에 그려진 쏘가리는 역시 장원급제나 관직으로 출세하기를 원하는 상징으로 그려진 것이다.

사례 26 쌍희雙囍박쥐문양분채개관

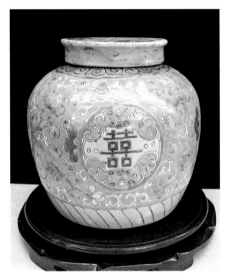

쌍희雙囍박쥐 문양 분채 개관 높이: 19.8cm

상징 문양 : 박쥐, 쌍희, 복, 쌍복

사진의 도자기도 '쌍희' 도안이다. 그런데 이번에는 박쥐가 위와 아래에서 마주 보고 있다.

독자 여러분은 '쌍희'자 바로 위와 아래를 보시기 바란다. 가만히 보면 박쥐가 마주 보고 있음을 알 수 있다. 한 마리는 하늘에서 내려오고 한 마리는 밑에서 위로 보고 날아오르고 있다. 박쥐는 한자로 '복蝠'이라고 쓰고 읽는데 복을 받는다는 '복福'자와 동음동성이다. 그래서 중국 사람들은 예로부터 박쥐를 그리고 복福을 받기를 빌었다.

박쥐 두 마리가 위와 아래에서 날아오는 것은, 집안에 복이 올 때 하늘과 땅에서 복이 많이 오라는 기원이다. 그리고 도자기의 동서남북, 돌아가면서 네 방향에 이 문양을 배치하였다. 이것은 하늘과 땅, 동서남북 모든 방향에서 복이 오기를 소원하는 것이다. 보통 박쥐 두 마리는 '쌍복雙福'이라고 한다. 도자기의 '쌍희'자 문양과 '쌍복' 문양은 복이 하늘과 땅에서 날아오고 사방에서 쏟아져서 기쁨이 몇 배가 되기를 바라는 상징 문양이다.

중국 도자기의 상징미학

사례 27 화중용청화오채완「花中龍靑花五彩碗」

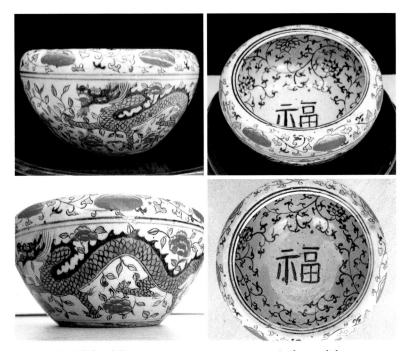

화중용청화오채완花中龍靑花五彩碗(좌상, 우상, 좌하, 우하) 높이: 9cm 직경: 17cm

상징 문양 : 완碗, 용, 화중룡, 예서隷書, 전지련, 연꽃, 연생귀자,
　　　　　　모란

　'화중룡花中龍'이란 꽃이 그려진 가운데를 용이 지나가는 장면을
말한다.

　명칭은 상당히 로맨틱하고 무슨 사연이 있는 것 같지만 도안의
한가지 형식일 뿐, 아쉽게도 그런 스토리는 없다.

화중룡의 기원은 송宋 대에 시작되었으며 이때는 여러 종류의 꽃 사이를 용이 지나가는 모습을 그린 것을 '화중룡'이라고 하였다.[61] 그것이 명明 대 선덕宣德(AD 1426~1435) 시기부터 한 가지 종류의 꽃을 그리고, 그 사이를 날아가는 용을 역시 '화중룡'이라고 부르기 시작하였다.

사진의 도자기는 품질로 보면 민요에 속한다. 우리는 문양의 상징을 연구하므로 민요냐 관요냐 하는 논쟁은 접어두고 문양을 살펴보자. 청화오채란 앞에서 설명한 바와 같이 청화로 밑바탕 그림을 그리고 가마에서 소성한 다음 오채로 문양을 완성하여 다시 저온 소성하는 것을 말한다. 완碗의 아랫부분은 모란꽃으로 장식되어 있고 모란 사이를 앞뒤로 두 마리의 용이 힘차게 지나가고 있다. 완의 내부에는 복福자가 청화로 쓰여있고 글자체는 예서隷書에 가깝다.

예서隷書를 만든 사람과 유래는 여러 가지 설이 있으나 대체로 진나라 운양에 사는 옥사獄事관리로 있던 정막程邈이라는 사람이 만들었다는 설이 유력하다고 보고 있다.

예서의 특징은 전서체의 자획을 간략화하여 일상적으로 쓰기에 편리하도록 만들었다.

그래서 후세에 이르기를 글을 잘 모르는 노예奴隷도 읽을 수 있다고 하여 '예서隷書'라고 하였다는 말이 전해지고 있다. 어찌 되었든 도자기에 쓴 글자는 중국인이 제일 좋아하는 단어인 '복福'자이며 대충 쓴 글이지만 자유분방하며 가난한 서민이 복 받기를 원하는 간절한 소망이 강렬하게 뿜어져 나오는 민요의 현실감이다. 눈시울이 뜨거워지는 희망의 글자체이다.

61) 마시구이馬希桂, 김재열 역, 『중국의 청화자기』, 학연문화사, 2014, p. 189

그리고 그릇(완)碗 내부에 꽃문양은 '전지련纏枝蓮' 문양이다. 전지련 문양이란 앞의 청화 향로에서 설명한 바와 같이 연꽃 줄기가 이리저리 돌고 돌아 하나의 형태를 만드는 것으로서 도자기나 여러 가지 예술품에 자주 사용되는 문양이다.

이제 화중룡청화오채완花中龍青花五彩碗의 상징을 풀어보자.

모란은 부귀를 상징한다. 용은 평화, 권위, 제왕, 소원성취 등을 상징한다.

연꽃은 자손 번성을 상징하는데, 연꽃은 꽃과 열매가 동시에 자라서 여성의 임신처럼 생명을 잉태하는 의미가 있으며 연꽃의 한자인 연화蓮花의 '연蓮'과 생명이 '연連'이어 태어난다는 '연생連生'과 '연蓮'이 동음동성이라 중국에서는 '연생귀자連生貴子(귀한 아들을 연이어 낳는 것)'라고 하는 단어가 있다. 즉, 전지련의 줄기처럼 계속해서 귀한 자식을 많이 낳기를 소원하는 상징이다.

종합해보면 가정이 화목하고 복을 받아, 부귀를 누리고 아들을 많이 낳아 자손 번성하며 용이 꽃 속을 나는 것처럼 당당하게 가문이 빛나기를 바라는 상징이다.

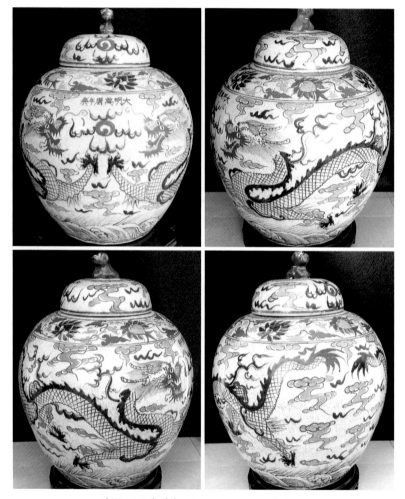

쌍룡농주문양 대관(좌상, 우상, 좌하, 우하) 높이: 44㎝

상징 문양 : 쌍룡雙龍, 농주弄珠, 장미꽃, 파도, 교자승천, 창룡교자,

구름, 비雨

사진의 도자기에 있는 도안의 주제는 '용龍'이다. 앞장에서 '용' 이
야기는 계속해서 몇 번 하였지만 조금 다른 방향에서 한 번 더 해
보고자 한다. 도자기는 민요에서 생산된 도자기로 보인다. 역시 민
요民窯라는 명칭에 걸맞게 첫 장면부터 익살맞고 활달하다. 여기에
그려진 용 문양은 또 다른 차원의 상징을 우리에게 보여 준다.

하여튼 중국의 제도권 예술이든, 민간예술이든지 간에 이놈의
'용'은 막무가내로 자주 등장한다. 미칠 정도로 자주 등장한다. 그
러니 독자 여러분과 필자 또한 그러려니 하고 재미있게 살펴보자.

용은 암수(성별, 암컷과 수컷)가 있는지?

독자 여러분은 어떻게 생각하시는지?

필자가 수많은 문헌을 뒤져보고 100세가 다된 노인에게 물어보
고 온갖(?) 노력을 해보았지만 '용'이 암수가 있다는 사실을 알아내
지 못하였다.

필자는 최근 '노자키 세이킨野崎誠近'이 저술한 문헌에서 용의 성
별과 관련된 짤막한 내용을 발견하였다. 여기에 인용하니 같이 살
펴보자.

"용이 구름 끝에서 학을 연모戀慕하면 곧 봉황을 낳으며, 육지에서 암
말과 짝을 지으면 기린을 낳는다는 전설이 전해지는데, 그 천변만화
의 무궁함은 진실로 우리 인간이 멋대로 억측할 수 있는 것이 아니
다. 심지어는 사자—옛날에는 산예狻猊라 일컬었음—조차도 용의 아
홉 아들 가운데 하나, 또는 용의 자손이라는 설을 벗어나지 못할 정도
다."[62]

62) 노자키 세이킨, 변영섭·안영길 역, 『중국미술 상징사전』,고려대학교 출판문화원, 2016,

내용을 읽어보면 역시 암수에 대한 개념은 없으며 구름 끝에서 학을 연모한다든가 암말과 짝을 지으면… 어쩌고 하는 해괴한 이야기이다. 허구이기는 하지만, 그나마 짝을 짓는데 암말이 등장하는 부분에서 남성 성性을 은연중 내포하고는 있다. 이것은 고대 사회가 대부분 남성 중심의 가부장적 사회구조에서 비롯된 우화寓話적인 전설의 한 토막으로 보면 된다.

모든 것을 종합해보면, 용은 천변만화하며 신묘막측神妙莫測한 신비의 동물이며 또한, 용은 암수 구분이 없고 자웅동체雌雄同體이거나 무성생식으로 후손을 퍼뜨리는 신비한 신령神靈이 틀림없다. 나머지는 독자 여러분의 상상에 맡긴다.

하여튼 용은 구름을 몰고 다니는데 구름이라는 것이, 고대 중국에서는 신선이나 옥황상제의 교통수단(?)으로서 오늘날 전용 항공기나 승용드론 같은 역할을 하였다. 그러니 '용'은 최고의 높은 지위에 있는 신령임을 알 수 있다. 그리고 농민을 위하여 비를 내리게 하는 신통력도 있으니 고대 사회에서는 숭배의 대상으로 충분하였다.

이제 도자기의 쌍룡농주대관雙龍弄珠大罐 도자기의 문양 상징에 대하여 살펴보자.

어깨 부분에 꽃문양이 보인다. 이것은 장미꽃이다. 장미꽃은 중국에서 사계절 내내 꽃이 피니 '끊어지지 않는다'라는 의미로 장춘화長春花, 혹은 매달 꽃이 핀다고 하여 월계화月季花라고도 한다.[63] 그러므로 장미꽃은 일 년 사계절 내내라는 뜻이 있다.

p.441

63) 노자키 세이킨, 변영섭·안영길 역, 『중국미술 상징사전』고려대학교 출판문화원, 2016, p.89

중국 도자기의 상징미학

그러므로 젊음과 장수를 상징한다.

두 마리의 용이 서로 여의주如意珠를 마주 보고 있으며 이런 문양을 중국에서는 '쌍룡농주', 혹은 '쌍룡희주' 문양이라고 한다. 명칭의 뜻은 두 마리의 용이 여의주를 사이에 두고 서로 희롱(즐기는)하는 모습이기 때문에 붙여진 명칭이다.

장미꽃과 쌍룡 문양이 의미하는 것은 세상에 제일 신통한 능력을 지닌 용이 두 마리나 서로 마주 보고 여의주를 가지고 놀고 있으니 권세, 가문의 번성, 왕의 위엄, 소원성취, 만사여의萬事如意, 장수, 복福 받는 일이 일 년 사계절 끊이지 않기를 소원하는 상징을 나타내며 매우 강렬한 상징 도안이다.

그리고 매우 해학적인 도안을 발견할 수 있다. 용은 비를 내리게 하는 신통력을 가지고 있는데 그것을 은연중 표현하고 있다. 위 상단 왼쪽 사진을 자세히 보면 두 마리 용 모두 코 위에 황금색 구름을 내뿜고 있는 것을 그려 놓았다. 이것은 구름을 불러와서 비를 내리게 하는 용의 신통력을 상징하고 비를 고대하는 농민들에게 충분한 비를 내리게 해준다는 용의 신령神靈한 존재감을 강렬하게 상징하고 있다.

아래 굽 부분에 보이는 파도 문양은 힘차고 연속적이다. 파도문은 앞에서 설명하였듯이 관직의 출세를 의미한다. 여기서는 관직보다는 두 마리 용이 더욱 힘있게 세상에 위엄을 보이도록 보조하는 문양으로 보면 된다. 파도 위에 그려진 가느다란 선은 파도 물방울이 아니고 용이 농민들을 위하여 비를 내리게 해주는 장면을 묘사한 것이다. 그리고 구름 문양은 황금색으로 채색하였다. 화려함과 준엄함으로 쌍룡의 위세를 강조하기 위한 것이며 풍년을 상징한다.

참고로 두 마리의 용이 하늘에서 마주 보거나 놀고 있는 도안은 '교자승천敎子昇天' 혹은 '창룡교자蒼龍敎子'라고 하여 부모가 자녀를 잘 가르쳐 과거(좋은 대학)에 급제(합격)하기를 소원하는 상징 도안이다.

사례 29 화조도백자병 「花鳥圖白磁甁」

화조도花鳥圖 백자병 높이: 38㎝

상징 문양 : 산다화, 공작새(수대조), 춘광장수春光長壽, 애기 동백

산다화 꽃에 공작새(수대조)가 앉아있는 그림이다.

공작새는 한자로 '수대조綬帶鳥'라고 하는데 수대조의 '수綬'는 한 자로 목숨 '수壽'와 동음동성으로서 비유적으로 사용한다. 그러므로 공작새는 장수를 의미한다.

산다화山茶花는 일본이 원산지이며 우리나라에서는 동백과 비슷 하여 애기동백이라고 부르기도 한다. 산다화는 특이하게 겨울이 오 는 11월경 피기 시작하여 12월까지 핀다.

중국에서 산다화는 춘광春光이라고 하여 봄빛을 상징한다.

산다화 모습

　필자가 초겨울 산속에서 우연히 산다화를 발견하여 찍어온 사진
을 올리니 감상하시기 바란다.
　도자기의 문양은 '춘광장수'라고 하여 생일과 장수를 축원하는 상
징도안이다.

사례 30 화조도花鳥圖법랑채매병

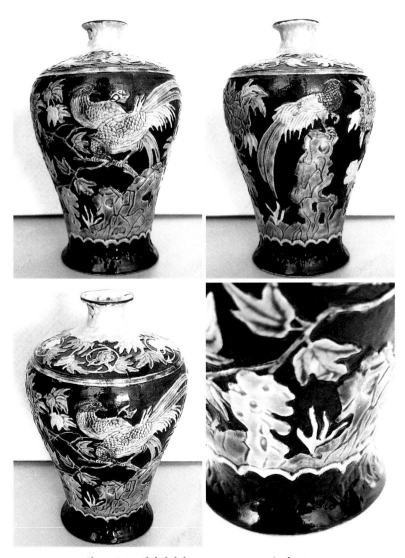

화조도花鳥圖**법랑채매병**(좌상, 우상, 좌하, 우하) 높이: 19.5㎝

상징 문양 : 공작새, 목단, 수석, 산호, 법랑채, 공작새의 특징

사진의 도자기(매병)에 그려진 그림은 공작새와 목단, 그리고 수석(바위, 돌)과 산호이다.

공작새는 한자로 '수대조綬帶鳥'라고 하는데 한자를 풀어보면 '귀한 끈을 허리에 두른 새' 정도로 독자 여러분은 이해하시면 되겠다. 아마도 공작새의 화려한 꼬리를 연상하여 지은 이름 같다. 그건 그렇고 공작새의 '수綬'자는 한자로 목숨 '수壽'자와 동음동성으로서 상징적으로 장수를 나타낸다.

즉, 공작새를 도안으로 그리면 장수長壽를 상징하게 된다. 그리고 모란은 부귀를 상징한다. 수석은 역시 장수를 의미하며 도자기에서 특이한 점은 산호가 그려져 있다는 것이다. 산호는 장수를 상징한다. 한편으로 산호는 높은 관직을 의미하기도 한다. 옛날 중국에서는 정일품의 높은 관직의 관모(모자)에 산호 문양을 넣었으므로 이를 보아 산호는 장수의 상징 외에도 고급 관리로 출세를 바라는 상징도 있는 것이다.

그리고 공작새는 장수를 의미하기도 하지만 중국에서는 옛날부터 공작새의 화려하고 현란한 색조와 의연한 모습으로 인하여 속칭 '문금文禽'이라 하여 귀하게 여겼다. 특히 "공작은 또 아홉 가지 덕德을 갖추고 있다. 첫째로 얼굴 모습이 단정하고, 둘째로 목소리가 맑고 깨끗하며, 셋째로 걸음걸이가 조심스럽고 질서가 있다. 넷째로 때를 알아 행동하며, 다섯째로 먹고 마시는 데 절도를 알며, 여섯째로 항상 분수를 지켜 만족할 줄 안다. 일곱째로 나뉘어 흩어지지 않으며, 여덟째로 음란하지 않으며, 아홉째로 갔다가 되돌아올 줄 안다."[64]라고 하여 공작을 귀하게 여겼으며 옛날부터 여러 가지 예술

64) 노자키 세이킨, 앞의 책 p. 545~546

작품에 도안으로 많이 사용하였다.

그리고 도자기의 외부 바탕색의 검은색이 특이하다는 느낌이 있을 것이다. 도자기 밑바탕 색을 검은색으로 제작하는 것은 화공의 취향일 수도 있고 의뢰자의 부탁일 수도 있다.

혹은 망자亡者를 위한 명기로 제작할 때 사용할 수도 있다고 본다.

이제 도자기의 문양 상징을 풀어보자.

목단=부귀, 공작새=장수長壽, 덕망을 갖춘 학자, 수석=장수長壽, 산호=장수長壽, 고급 관리, 출세 등의 키워드로 정리된다. 요약해보면, "고급 관리로 출세하여 덕망을 갖추고 장수하며 부귀영화를 누리기를 기원하는 상징 문양"으로 해석된다.

도자기의 명칭이 '법랑채琺瑯彩'라고 하였는데 법랑채란 '법랑채자琺瑯彩磁'의 줄임말로 보통 '법랑채'라고 부른다. 법랑채의 초기 작품들은 동태銅胎(광물인 동을 원료로 하여 도자기 형태로 만든 기본 형태)에 에나멜유(법랑유)를 채회彩繪하여 제작하였으나 그후 청淸 강희 황제 시기에 보통의 자기磁器 표면에 법랑유를 채회하는 기술이 개발되어 이때부터는 자기로 된 법랑채가 생산되었으며 일반 도자기와 다른 점은 유약이 에나멜 계열이라는 점이다.

사례 31 삼고초려고사문양매병 「三顧草廬故事紋樣梅瓶」

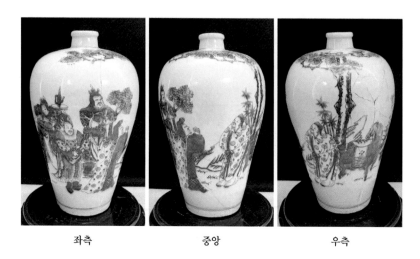

| 좌측 | 중앙 | 우측 |

삼고초려고사문양매병 높이: 31cm

상징 문양 : 삼고초려, 제갈량, 유비, 관우, 장비, 출사표, 학우선

중국 도자기에는 고사도故事圖라는 도안이 있는데 이것은 역사
속에서 실재하였던 인물이나 사연을 그림으로 표현하는 것을 말한
다. 사진의 도자기 그림은 우리가 잘 알고 있는 삼고초려三顧草廬의
장면을 표현한 것이다. 제일 좌측의 그림은 오른쪽에서부터 유비,
관우, 장비이며 네 번째 인물은 아마도 수행한 병사로 보인다. 중앙
에서는 오른쪽이 제갈량이고 왼쪽이 유비이다. 우측의 그림은 제갈
량과 말馬이다. 아마도 멋진 붉은 말인 것으로 보아 제갈량을 태우
고 가려고 유비가 고심한 흔적으로 보인다. 위의 도자기 문양이 적
갈색으로 보이는 것은 문양을 그린 안료顔料(물감 재료)가 유리홍釉里

紅이라는 재료이기 때문이다.

여기에서 잠깐 삼고초려에 대하여 알아보고 넘어가자.

우리가 알고 있는 삼고초려의 고사는 제갈량의 '출사표出師表'에 나오는 말인데 출사표는 제갈량이 유비의 유언에 따라 북방의 위나라를 정벌하러 떠나면서 촉의 2대 황제 유선에게 올리는 글이다. 이 장면에서 삼고초려의 출전出典인 '출사표'의 전후 사정에 대하여 잠시 알아보자.

본래 출사표의 사전적 정의는 군대의 장수가 출병할 때 "그 뜻을 적어 황제에게 올리는 글"을 말한다. 오늘날 역사에서 출사표라고 하면 제갈량의 '출사표'를 말한다.

제갈량이 재상으로 있던 촉나라는 1대 황제 유비가 사망하고 2대 황제 유선이 즉위하였다.

그러나 오랜 전란으로 나라와 백성들이 극도로 피폐하여 국가의 존망이 위태로운 지경에 이르렀다. 이에 유비의 유언인 북벌北伐을 하여야 이 난국을 수습할 수 있다는 판단 아래 제갈량은 북방의 위나라를 쳐서 촉나라의 안보를 공고히하기 위하여 30만 대군으로 출병을 단행하였다. 이때 출병하면서 촉나라의 2대 황제 유선에게 올린 글이 오늘날 전해지는 '출사표'이다.

그렇게 하여 출사표가 세상에 나왔고 출사표 안의 문장을 읽어보면 그 유명한 삼고초려가 나오는데 그 부분은 아래와 같다.

"소신은 일개 백성으로서 남양에서 농사나 지으며
난세에 구차하게 목숨을 부지하고자 하였을 뿐이고
세상의 영웅을 모시고 출세할 뜻은 없었습니다.

그러하오나 선황(유비를 말함)께서 소신을 미천하게 여기지 않으시고
세 번이나 몸을 낮추고 소신의 집에 찾아 오셔서(삼고초려)
소신에게 천하의 형세를 물으시기에 실로 감격하였습니다.
그래서 선황(유비)께 충성을 다하기로 마음먹었습니다." (후략)

출사표의 내용에 나오는 삼고초려에 해당하는 문장이다. 당시 제
갈량은 죽음을 무릅쓰고 북벌을 시작하면서 최후의 각오를 적어서
유선에게 올리는 상황이기에 위 내용은 진실이라고 볼 수밖에 없는
것이다.

그래서 이후 역사에서 '삼고초려三顧草廬'란 문장이 훌륭한 인재
를 구하는 지도자의 인품과 덕망을 비유하는 고사故事가 되었다.

참고로 유비를 만날 때 제갈량의 나이는 27세였고 유비는 47세
였는데 20살이라는 나이 차이에도 유비와 제갈량은 서로 존경하고
신뢰하였다.

그리고 제갈량의 아이콘인 '학우선鶴羽扇'은 그의 아내인 황씨 부
인이 남편 제갈량이 일국의 재상으로 난세를 이끌어갈 최고위직에
이르게 되자 사람을 대할 때 얼굴에 본심이 나타나면 처신에 어려
움이 있으므로 학우선을 주면서 중요한 사람을 만날 때 가능한 얼
굴을 가리라고 주었다고 한다. 황씨 부인이 매우 총명하고 지혜로
웠다는 기록이 많은 것을 볼 때 전혀 근거 없는 이야기는 아니라고
본다.

도안에서 제갈량이 학우선鶴羽扇을 들고 있지 않았다. 재상에 임
명되어 경륜을 펼치기 시작할 때 황씨 부인이 학우선을 주었으므로

그림에는 없는 것이 정상이다.

학우선鶴羽扇의 형태

위와 같은 고사도는 앞선 시대의 인물이 가진 성품이나 상징적인 행위들을 통하여 교훈을 얻는 데 주목적이 있다고 하겠다.

사례 32 장치구안문양병「長治久安瓶文樣瓶」

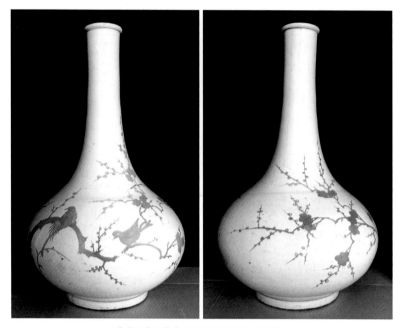

장치구안문양병長治久安紋樣瓶 높이: 55cm

상징 문양 : 장치구안, 매화, 까치, 매초, 미초, 희상미초

청대 옹정雍正 황제시기에 '장치구안長治久安'이라는 용어가 문헌
에 보이며 이것은 사진의 도자기처럼 매화나무에 까치가 앉아있고
가지는 사방으로 계속해서 뻗어나가 도자기 둘레를 감싸고 있는 형
태를 '장치구안' 문양이라 하였다. 이것은 '오랫동안 평안하게 나라
를 다스린다.'라는 의미이며 황제의 덕치를 찬양하는 상징 문양이
라 볼 수 있다.

중국 도자기의 상징미학

대부분의 중국 도자기에서 명칭이 사진에서처럼 '병瓶'으로 끝나는 도자기는 한자로 '평平'과 동음동성同音同聲이므로 평안하다는 의미도 있다.

한편 까치는 한자로 '희작喜鵲'이라고 부른다. 단어 첫머리 기쁘다는 '희喜'를 따서 기쁨을 상징하고, 매화 가지 끝은 사진 도안에서처럼 한자로 '매초梅梢'라고 한다. 이때 매초는 사람의 눈꼬리를 말하는 '미초眉梢'라는 단어와 동음동성이라 사람의 눈꼬리를 의미한다.

그러므로 도안은 사람이 "기뻐서 눈꼬리가 올라갈 정도"라는 상징으로 사용한다.

중국에서는 이런 도안을 '희상미초喜上眉梢'라고 하여 즐겨 사용한다.

수거모질壽居耄耋 문양 항아리 높이: 34.5㎝ 직경: 39.5㎝

상징 문양 : 고양이, 나비, 국화, 수거모질壽居耄耋

사진의 도자기는 대형 항아리인데 사진에서 보는 것처럼 국화꽃이 있고 고양이와 나비가 그려져 있는 재미난 구도이다. 중국에서는 국화꽃과 고양이 나비를 그리고 '수거모질壽居耄耋'이라 하여 나이가 들어도 오랫동안 죽지 않고 장수를 누리기를 원하는 상징으로 사용한다.

고양이는 한자로 '묘猫'라고 하는데 노인을 의미하는 '모耄'자와 동음동성으로서 노인을 상징하며 나비는 한자로 '접蝶'이라고 하는데 노인을 뜻하는 '질耋'과 동음이성으로서 나이 든 노인을 상징한다.

"모질에 관해서는 『예기禮記』에 70세를 모耄라하고 80세를 질耋이라 하며, 100세를 기이期頤라고 한다."[65]라고 노자키 세이킨이 그의 저서에서 밝히고 있다. 그러므로 고양이와 나비가 상징하는 것은 나이 든(80세 이상) 노인을 상징하며 국화菊는 한자에서 거居('함께 한다.'라는 의미)의 동음이성이므로 '수壽'자와 결합하여 장수를 상징한다. 그러므로 대형 항아리에 그려진 문양은 나이 든 부모님이나 스승, 자손들이 장수하기를 바라는 소원으로 사용한 상징 문양이다.

65) 노자키 세이킨, 변영섭·안영길 역, 『중국미술 상징사전』 고려대학교 출판문화원, 2016, p.291

사례 34 여의농주관음병 「如意弄珠觀音瓶」

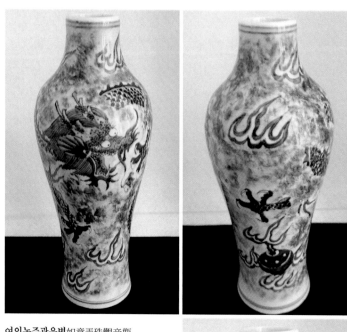

여의농주관음병如意弄珠觀音瓶
높이: 27.5cm

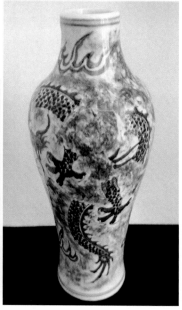

　　　　　　　　　　　　　　　중국 도자기의 상징미학

상징 문양 : 여의농주, 관음병, 용, 창룡

　사진의 도자기는 청화백자이다. 용 한 마리가 여의주를 가지고 놀고 있는 모습을 그렸으므로 명칭을 '여의농주관음병'이라고 지었다. '관음병觀音甁'이란 불교의 관세음보살이 손에 들고 있는 병 모습을 닮았다 하여 '관음병'이라고 한다. 여기서 청화백자란 백자에 청화로 문양을 그렸기 때문에 청화백자라고 하며 '여의농주관음병'이란 그려진 문양을 표현한 단어이다. 제일 뒤에 청화백자 단어를 붙여서 '여의농주관음청화백자병'라고 할 수도 있으나 너무 길어서 보통 이렇게 표현한다.

　문양을 살펴보면, 구름 속에서 한 마리 용이 힘차게 여의주를 가지고 놀면서 힘차게 용틀임을 하고 있다. 하늘에 떠 있는 용을 보통 창룡蒼龍이라고 하는데 사진의 용은 위풍이 당당하고 힘이 넘친다. 이러한 도안은 장원급제하기를 기원하는 도안으로 많이 사용되며 권세와 부귀를 모두 얻기를 바라는 소원에서 그린 문양이다. 보통 용의 상징은 제왕의 권위와 영광, 권력 등을 상징하지만 일반 백성들은 용을 그린 문양으로 자신과 가족의 소원을 비는 목적으로 사용한다. 지상과 천상에서 가장 권위 있는 '용'의 상징은 최고의 소원을 이루고자 하는 목적으로 사용할 수 있다.

　그리고 필자가 도자기 밑굽 사진을 올려보았다. 본서는 문양을 통한 상징미학을 탐구하는 목적이라 중국 도자기 감정은 별도로 논하지 않는다. 다만 본서의 끝부분에 간략한 감정 기준을 제시할 계획이다. 도자기의 굽을 보면 붉은 화석홍이 그런대로 형성되어 있다. 그리고 굽의 표면을 손으로 쓰다듬어보면 어린아이의 피부를

만지는 것 같은 신비한 부드러움을 느낄 수가 있다. 이것은 긴 세월을 지나오면서 자연스럽게 산화되어 표면의 요철이 삭아 없어진 결과이다. 독자 여러분이 상징미학 공부하신다고 조금 지루하실 것 같아서 잠시 감정의 작은 부분을 함께 살펴보았다.

사례 35 자태양채백록쌍이준 「磁胎洋彩百祿雙耳罇」

자태양채백록쌍이준磁胎洋彩百祿雙耳罇(고궁박물원 藏) 높이: 32.4cm

상징 문양 : 백록, 해음비의, 복록, 복숭아, 영지버섯

　자태磁胎란 도자기 몸통이 자기질로 되었다는 의미이며 예를 들면 백자라고 할 때 몸통 자체가 하얀 자기로 된 것이니 백자라고 하는 것과 같다. 그러므로 사진의 도자기는 몸통이 백자와 같은 자기질로 되었다는 것은 의미한다.

'백록百祿'이란 백 마리의 사슴을 의미하는데, 왜 사슴 '록鹿'자를 쓰지 않았는가 하면 중국어에서 복을 의미하는 '록祿'자와 사슴 '록鹿'자가 해음비의諧音比擬로서 발음이 거의 비슷하여 바꾸어 길상吉祥을 상징하는 데 사용한다. 즉, 사슴을 그리면 복록을 의미하는 것이다. 도자기에 100마리의 사슴을 그렸으니 많은 복을 받는다는 축복의 상징이다.

'쌍이雙耳'라는 말은 손잡이가 사람이나 동물의 귀耳처럼 양쪽에 2개가 있으므로 '쌍이'라고 한 것이다. 마지막에 '준罇'이라는 단어는 술 항아리를 의미하는데 우리나라에서 보면 그냥 술 단지 정도로 이해하면 된다.

도자기의 기형은 상·주 시대의 청동기 문화에서 제작한 청동기 중 위와 유사한 형태가 많이 있는데 그때 제작된 청동기 중에 술을 담는 용기를 준罇이라고 한 것에서 유래하였다. 참고로 중국의 한자는 수천 년 변화를 거치는 과정에서 수많은 분화가 발생하여 '준罇'이라는 한자는 필자가 알기에도 글자 말고도 2개 형태가 있다. 그러므로 문헌마다 약간씩 다른 '준'이라는 한자가 나와도 당황하지 말기를 바란다.

이제 도자기의 상징 문양을 독자 여러분과 함께 살펴보자.

먼저 주제 문양인 사슴이다. 사슴은 앞에 언급한 것처럼 복록을 상징한다.

그다음 보이는 것이 소나무다. 소나무는 사철 푸르므로 젊음을 상징하며 그러므로 장수를 상징한다. 그리고 도자기의 오른쪽 허리 부분에 복숭아나무가 보인다. 복숭아는 역시 장수를 상징한다. 그

중국 도자기의 상징미학

리고 도교의 영향으로 복숭아는 잡귀를 막는 역할도 있다. 오른쪽 하단부에 영지靈芝 버섯이 보인다. 영지버섯은 건강과 장수를 상징한다.

도자기의 도안은 산수화의 도안을 도자기에 응용하여 백록도百祿圖를 그린 것이므로 이 부분의 미학적인 접근을 해볼 필요가 있다. 자세히 살펴보면 사슴의 자태가 같은 것이 없으며, 한 마리 한 마리가 색상도 달라서 개성이 돋보인다. 친구 사슴과 대화를 나누는 듯, 산천 경개를 구경하는 듯, 휴식을 취하는 듯, 지금이라도 살아서 뛰어나올 것 같은 생동감이 넘쳐난다.

소나무는 도자기의 여백을 충분히 활용하여 산언덕과 하늘과 땅과 바위와 각종 사물들을 품고 있으며 치밀하면서 허허虛虛하고 그러다가 갑자기 영겁의 세월을 은연중 나타낸다. 좌우로 배치된 바위는 화려하거나 장엄하지 않고 소박하면서도 기개가 넘치는 은일隱逸을 보여주고 있다. 그렇게 바위는 덕德을 품고 도자기의 존재감을 높여주고 있다. 참으로 천재적인 소질을 갖춘 화공이 심혈을 기울여 그린 상징 도안이다.

전체적인 문양의 상징을 풀어보자.

백록百祿에서 백百이라는 숫자는 가득차다는 것과 많은 재물과 수량을 의미하는 상징성과 함께 세상에 부러움 없는 부귀와 복록을 상징한다.

소나무는 젊음을 상징하고 관리나 학자의 절개를 상징한다.

영지버섯은 장수를 상징하며 이 도자기의 경우 미학적인 입장에서, 보조 문양으로서 도안의 구도에 균형을 잡아주는 역할도 한다.

바위는 장수를 상징하며 복숭아도 역시 장수를 상징한다.

정리해보면 오래도록 장수하며 복록이 무궁하고 평화로운 인생을 살기를 기원하는 상징이다.

사례 36 자태양채황지초엽화고 「磁胎洋彩黃地蕉葉花觚」

자태양채황지초엽화고磁胎洋彩黃地蕉葉花觚(고궁박물원 藏) 높이: 22cm

상징 문양 : 파초, 화고, 권초문, 잡보

황지黃地란 사진의 도자기 바탕색이 황색(노란색 계통)이라는 의
미이다.

초엽蕉葉이란 온대지방에서 자라는 파초芭蕉 나무의 잎이다. 중
국이 원산지이며 우리나라에는 제주도와 남부지방에서 키우고 있
다. 우리나라 입장에서 보면 귀화식물인데 바나나 나무처럼 생겨서
약간 이국적인 분위기가 느껴진다. 그래서 그런지 '파초'라는 가요
가 나와서 한때 인기가 있었다.

'화고花觚'라는 단어에는 두 가지 의미가 있다.

먼저 '고觚'라는 것은 중국에서 청동기시대인 상·주 시대에 술을 마시던 잔 중에서 '고觚'라는 청동기 술잔이 있었는데 이것을 후대에 모방하여 도자기로 많이 제작하였다. 실제 청동기 고는 사진의 도자기와 거의 같은 모양이다.

그리고 '화고花觚'라고 하는 것은 고대에는 술잔觚이었으나 지금은 꽃병으로 사용한다는 의미이다. 꽃병으로 사용하기 시작한 시기는 송宋대부터 사용하기 시작하였다고 한다.

이제 화고의 상징 문양을 살펴보자.

상부에 나팔 모양으로 벌어진 곡면 표면에는 화초 문양을 엮어서 그렸다. 그리고 하부 굽 주변에도 화초문이 엮어서 그려져 있다. 이런 문양을 보통 권초문卷草紋이라고 한다.

권초문은 꽃으로 이루어져 있으므로 건강과 행복한 결혼생활, 행운을 상징한다.

몸통의 중앙 부분에는 주제 문양인 초엽 문양이 그려져 있다. 초엽 문양은 제갈공명이 항상 소지하고 다니던 부채가 파초 잎을 닮아 이름하여 파초선芭蕉扇이었다.

그러므로 고대로부터 지혜와 전략을 상징하였다고 볼 수 있다.

그리고 중국에서는 전통적으로 잡보雜寶라는 보물 모음이 있는데 여기에 파초잎도 포함되어 있다. 그러므로 고대로부터 파초잎은 상서로운 문양으로 사용되었음을 알 수 있다.

또한 파초라는 식물은 겨울이 되면 줄기가 죽고 뿌리는 동면하다가 봄이 되면 다시 새로운 잎이 나서 왕성하게 자라는 특성이 있다. 그러므로 중국인들에게 파초는 장수와 불굴의 투지와 왕성한 생명

중국 도자기의 상징미학

력을 가진 장생불사의 상서로운 식물로 여겨졌다. 예전에 필자의 고향 집에 필자의 어머니가 파초 나무를 키웠는데 필자가 놀러 가보면 정말 시원하게 보이고 이국적인 느낌이 있어서 자주 만져보고 하던 기억이 지금도 새롭다.

하여간 어러모로 살펴보면 파초 문양은 장수를 상징하고 지혜를 상징하는 상서로운 문양이다.

이제 도자기 문양의 상징을 정리해보면 장수와 지혜를 가지고 행복한 가정을 이루기를 기원하는 상징으로 본다.

사례 37 자태양채취지금상첨화삼원구여의옥환지추병

「磁胎洋彩翠地錦上添花三元九如玉環紙槌瓶」

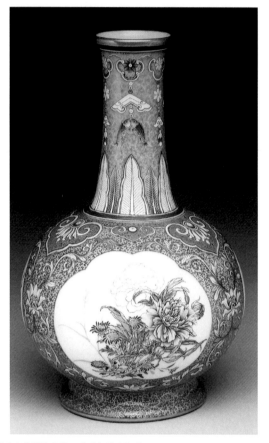

자태양채취지금상첨화삼원구여의옥환지추병磁胎洋彩翠地錦上添花三元九如玉環紙槌瓶
(고궁박물원藏) 높이: 19cm

상징 문양 : 양채, 금상첨화, 삼원구여, 삼원, 구여의, 구여, 경쇠, 여
의두, 물고기, 길경유여

중국 도자기의 상징미학

사진의 도자기 명칭을 살펴보면 바탕색은 비취색과 비슷하다 하여 취지翠地라고 하였다. 그리고 자태라는 것은 자기질로 이루어진 도자기 몸체를 말한다. 그런데 왜 '양채洋彩'이며 '금상첨화錦上添花'라고 하는지 알아보자.

방병선 교수가 저술한 『중국도자사 연구』에서 양채라는 명칭은 당영唐英66)에 의해 창안되었는데 도야도설의 17편 원탁 양채에서 "오채로 그림을 그리고 서양을 모방하므로 양채라고 한다.(중략) 소용되는 안료는 법랑채와 동일하다."라고 적고 있다.

즉, 양채란 오채와 유사한 주제를 그리지만 문양 소재와 농담이나 투시법 등은 서양화풍을 따른 것이며, 안료는 오채와 달리 법랑과 같다는 것이다. 따라서 엄밀한 의미에서는 양채는 당영의 지적대로 법랑채 중 서양화풍으로 그림을 그린 것으로 해석하면 될 것이다.67)라고 '양채'에 대하여 소개하였다.

그리고 금상첨화 기법에 대하여 "양채와 법랑채 중에는 금상첨화라고 부르는 특이한 기법이 있다. 일반적인 오채자기가 관지를 청화로 그린 후 투명유를 시유하고 번조하여 상회유를 칠한 후 굽는 것으로 마무리하지만, 양채나 법랑채는 문양이 중첩될 경우, 바탕 문양을 먼저 그리고 윤곽선을 음각하고 안을 긁어내어 여백을 만들거나 그대로 둔 채 굽고 나서 윤곽선 안에 화문을 완성하거나 중첩시키고 다시 한번 굽는다. 이를 '금상첨화'라는 용어로 부르기도 하는데 건륭제와 당영의 합작품이라 할 수 있는 법랑채 최고의 테크

66) 당영唐英은 16세에 청 황실에 근무하게 되어 강희황제를 위한 도자기 업무를 보았으며 이후 옹정황제, 건륭황제 때까지 중국 도자기 제작과 발전에 많은 기여한 도자기 기술자이자 관리이다.

67) 방병선, 『중국도자사 연구』, 경인문화사, 2012, p.485 재인용

닉이다."[68]라고 하였다.

정리해보면 '양채'는 오채와 달리 문양을 그리는 안료顔料가 다르고 '금상첨화' 제작기법은 엄청나게 세밀하고 복잡한 공정을 통하여 생산하는 도자기라는 것을 알 수 있다.

그다음 삼원구여三元九如라고 하였는데 먼저 삼원三元이라는 것에 대하여 알아보자. 옛날 중국 명·청 시대에 과거시험이 있었는데 크게 보면 향시鄕試, 회시會試, 전시殿試라는 세 가지 종류가 있었다.

당시에 '거인擧人'이라는 관직을 뽑기 위하여 과거시험을 치렀는데 이 시험의 명칭은 '향시鄕試'라고 하였으며 여기에서 1등을 한 응시생에게 '해원解元'이라는 칭호를 주었다.

그다음, '공사貢士'라는 관직을 뽑기 위하여 각 성省의 거인들이 지방 수도에 모여서 회시會試라는 과거시험을 치렀는데 여기에서 1등을 한 응시생에게 '회원會元'이라는 칭호를 주었다.

마지막으로 전국의 공사貢士들이 전부 황궁에 모여서 시험을 치르는 '전시殿試'라는 과거시험이 있었다. 여기에서 성적이 우수한 10명을 선발하여 황제에게 보고하면 성적의 순서에 따라 3명을 뽑아서 1등을 한 응시생에게 우리가 익히 알고 있는 장원壯元이라는 칭호를 황제가 직접 내린다. 나머지 2명에게도 방안한림, 탐화라는 칭호를 내린다. 명은 그리고 앞에서 선발된 10명 중 나머지 7명도 '이갑二甲'이라 하여 '이갑 1번 홍길동' 이런 식으로 순서대로 명예가 주어진다. 또한 10명을 제외한 나머지 100명을 추가로 뽑아서 '진사출신進士出身'이라는 명예가 주어졌다.

또한 '삼갑三甲'이라 하여 100명을 더 선발하여 '동진사출신同進士

68) 방병선, 앞의 책 p.486 재인용

出身'이라는 칭호를 하사하였다. 하여튼 당시 이렇게 과거시험에 합격한 사람들은 본인도 영광스럽게 생각하였고 지역 사회에서도 상당한 지명도를 가지게 되었다.

이런 배경에서 '삼원三元'이라는 용어가 생겨났으며 결국 향시, 회시, 전시의 3차례 과거시험에 1등으로 합격하는 소원을 상징하는 단어라는 것을 알게 되었다.

지금부터는 삼원의 상징 문양에 대하여 알아보자.

잘 아시다시피 중국 도자기의 문양은 대부분 상징적이다. 세 가지 과거시험에 순차적으로 합격하고 조정에 진출하여 고관대작이 될 수 있는 관문인 '삼원三元 합격'이라는 찬란한 업적을 글이나 말로서 표현하려면 필자가 위에 서술한 것의 몇 배를 적거나 설명하여야 할 것이다.

그러나 도자기에는 과거시험이라는 글도 없고 아무런 설명이 없다.

그러나 자세히 보면 구슬같기도 하고 옥玉처럼 보이기도 하는 동그란 원형 도안이 보인다.

그리고 원형의 고리가 얇은 종이와 같은 옥으로 만든 것이기에 옥환지玉環紙라고 하였다.

자세히 보면 세 개가 수직으로 내려져 걸려 있다. 이것이 바로 세 개의 원圓이다. 그리고 중국어로는 '원元'과 '원圓'은 동음동성으로서 같은 의미로 활용한다. 그러므로 세 번의 과거시험에서 최종 합격하여 장원이 되는 과정을 이렇게 상징적으로 표현하는 것이다.

중국 도자기의 상징미학은 이렇게 엄청난 정보를 간단하면서 아

름답게 인간사의 중대사를 감동적으로 전달한다. 상징미학이 그림으로 전달되든지 기호로 전달되든지 문자로 전달되는지 간에 중국인들은 서로가 약속된 상징의 의미로 이렇게 복합적인 의미를 한순간에 서로가 공유하는 방법을 사용하고 있다.

참으로 은근하면서 겸손하기도 하고 재미있기도 하다.

그다음 구여의九如意는 무슨 의미인가? 우선 여의如意란 뜻대로 소원을 이루는 것을 기원하는 용어라는 것을 우리는 알고 있다. 그런 맥락에서 구여의九如意란 아홉 가지의 소원을 말하기도 하지만 보통 많은 복을 받기를 기원하는 의미로 여의如意 문양 아홉 개를 그리고 구여의九如意라고 말한다.

이 장면에서 '구여九如'가 무슨 뜻인지 살펴볼 필요가 있다.

구여九如란 행복한 인생을 살아가는데 필요한 아홉 가지의 복과 상서로운 일들을 모두 포함하는 의미인데 상고 시대에 저술된 시경詩經이라는 책에 이미 구여에 대한 기록이 보이는 것으로 보아 아주 옛날부터 인간의 행복을 유지하기 위해서 '구여九如'라는 개념이 존재하였음을 알 수 있다.

시경 '소아小雅'편 '천보天保'라는 시詩인데 원문을 보면 아래와 같다.

천보天保 : 하늘이 안정시키네

천보정이天保定爾 하사 이막불흥以莫不興이라,
하늘이 안정시키니 그대 흥성하지 않음이 없네
여산여탁如山如阜 하며 여강여릉如岡如陵하며,

마치 산 같고 높은 뫼 큰 능처럼 번성하고

여천지방지如川之方至하야 이막부증以莫不增이로다.

강물이 흘러오듯 불어나지 않는 게 없네

길견위치吉蠲爲饎 하야 是用孝享하야,

날을 가려 음식 마련하고 정성 들여 효도하며

약사증상禴祠烝嘗을 우공선왕于公先王하시니

춘하추동 사철마다 제사를 선왕께 올리니

군왈복이君曰卜爾 하사 만수무강萬壽無疆이 삿다.

신령님이 말하기를 그대에게 주노라 만수무강을

신지적의神之弔矣라 이이다복詒爾多福이며,

신령님 내려오서 그대에게 많은 복 끼쳐주시며

민지질의民之質矣라 일용음식日用飲食 이로소니,

백성들이 순박하여 나날이 편하게 먹고 살아가니

군려백성羣黎百姓이 편위이덕徧爲爾德 이로다.

모든 백성과 백관들이 모두가 그대 덕분이라 하네

여월지항如月之恒 하며 여일지승如日之升하며,

가득 찬 둥근달 같고 돋는 해 같으며

여남산지수如南山之壽하야 불건불붕不騫不崩하며,

남산의 무궁함 같아서 이지러지지도 무너지지도 않네

여송백지무如松栢之茂하야 무불이혹승無不爾或承이로다.

무성한 송백처럼 그대의 일 끊임없으리[69)]

'천보'라는 시는 신하가 임금을 축복하는 의미로 부른 노래이며 여기에서 우리가 주목할 부분은 이 시에서 '여如'가 아홉 번 언급되고 있다는 점이다.

시에서 '여如'가 사용된 순서와 상징적 의미를 다시 한번 살펴보면

여산如山여탁如皐은 산처럼 변함없는 하늘의 축복을 받는다는 의미이며

여강여릉如岡如陵은 운세가 강하며 산맥처럼 뻗어간다는 의미이며

여천지방지如川之方至는 강물이 사방에서 흘러와 불어나듯이 복록이 넘친다는 의미이다.

여월지항如月之恒은 복록이 둥근달같이 세세토록 가득 차기를 바라는 의미이며

여일지승如日之升은 국가와 황실(또는 가문)이 솟아오르는 태양처럼 영광스러우며

여남산지수如南山之壽란 저기 보이는 남산처럼 변함없이 만수萬壽를 누리기를 기원하며

여송백지무如松栢之茂는 당신의 일생을 통하여 복록과 장수, 국가의 번영, 자손 번성 등이

푸른 소나무와 잣나무처럼 항시 변함없이 바라는 대로 된다. 라는 의미이다.

69) 저자불명, 조두현 역해, 『시경詩經』, 혜원출판사, 1994, pp. 212-214

그러므로 '구여九如'란 인간이 누리고 싶은 모든 소원을 함축하는 상징이며 구여를 표현한 모든 도안은 위와 같은 소원을 상징하는 것이다.

도자기에서 구여를 표현한 방법은 9개의 여의두如意頭 문양을 그려 넣었다. 그렇게 하여 구여의 복록을 상징하였다.

또한 목 부분에는 경쇠(비행기 날개처럼 보이는 것)와 물고기 두 마리가 그려져 있고 파초 문양이 그려져 있다. 둥근 화창—'개광開光'이라고 표현하기도 함—안에는 목단, 들국화와 같은 화초가 그려져 있다.

경磬쇠란 악기의 일종으로 주로 옥玉으로 만들어서 나무 자루나 동물의 뿔 같은 것으로 쳐서 소리를 내는 악기인데 길상 문양吉祥紋樣에 사용된다. 물고기 두 마리는 불교에서는 쌍어문 雙魚紋이라고 하여 신성한 표식이며 여기에서는 평안함을 상징하고 행복한 결혼 생활을 기원하는 상징도안이다. 또한 경쇠에 물고기를 매단 것을 중국에서는 '길경유여吉慶有餘'라고 부른다. 이것은 경쇠의 '경磬'자가 경사스럽다는 '경慶'자와 동음동성으로서 같은 의미로 사용하며 물고기의 한자인 '어魚'자가 여유롭다는 '여餘' 동음동성으로서 물고기를 그리고 여유로운 생활을 상징하고 있다. 그러므로 경쇠와 물고기가 어우러져 길경유여의 넉넉한 인생을 살아가기를 상징하고 있다.

밑에 보이는 파초는 앞서 설명하였듯이 장생불사의 의미가 있고 젊음을 상징한다.

그리고 몸통을 돌아가며 각종 화훼 문양(화초 문양)이 보인다. 이것은 각종 화초가 의미하는 장수, 건강, 자손 번성, 복록 등을 상징

하는 길상문이다.

　도자기 문양의 상징을 정리해보면 삼원구여의 기원을 통하여 자손들이 최고위의 관직에 등용되기를 기원하고 구여九如를 통하여 장수, 건강, 권력, 복, 록, 명예 등을 얻기를 기원한다. 길경유여의 도안을 통하여 어떤 고난도 없이 평안하게 천수를 누리고 복록을 받기를 기원하는 고도의 수준을 갖춘 상징도안이다.

사례 38 자태양채금상첨화다호「磁胎洋彩錦上添花茶壺」

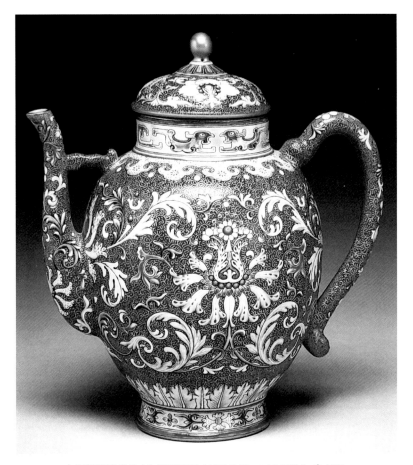

자태양채금상첨화다호磁胎洋彩錦上添花茶壺(고궁박물원장) 높이: 12.7㎝

상징 문양 : 삼황제, 연꽃, 봉미형鳳尾形 식물 문양, 규룡, 여의, 자주
색, 연판문

사진의 도자기 문양은 우선 상당히 화려하고 정교하다. 청淸의 전성기 건륭황제 시기에 제작된 것이며 용도는 차를 담아서 따르는 주전자라고 보면 된다. 청나라의 전성기는 삼황제三皇帝 시기라고 하는데 삼황제란 강희康熙 황제, 옹정雍正 황제, 건륭乾隆 황제를 말한다.

이 시기에는 오늘날의 중국 영토의 기본이 완성되었고, 모든 문물이 발전하고 번창하였으며 도자기 산업 또한 최고 수준을 자랑하던 시기였다.

다호의 문양을 살펴보면 붉은색이 감도는 자주색의 바탕에 중앙에는 연꽃을 배치하였으며 주변에는 봉황의 꼬리를 닮은 식물 줄기 문양을 상하에 4개를 배치하였다. 비단으로 자수刺繡를 놓은 것처럼 아름답기 그지없다.

뚜껑에도 연꽃을 중심으로 배치하였고 꼭지에는 금분金粉을 입혀서 고귀한 분위기를 연출하고 있다. 다호의 입구에는 상·주 시대의 청동기 문양에 기원을 두고 있는 규룡虯龍 문양이 서로 마주 보고 있다. 여기의 규룡 문양은 새끼용을 말한다. 용의 형태가 우리가 알고 있는 보통의 용과는 완전히 다르기 때문에 새끼용으로 볼 수 있다.

그 아래에 어깨 부분에는 여의如意 문양이 다호의 둘레에 그려져 있다.

맨 아래 굽 윗부분을 보면 연판蓮瓣 문양이 역시 둘레에 돌아가며 그려져 있다.

밑바닥 굽에는 화초 줄기 문양이 보인다.

이제 다호의 상징 문양을 풀어보자.

먼저, 왜 다호의 명칭이 '양채洋彩'이며 '금상첨화錦上添花'라고 하는지에 대해서는 앞의(사례 37)을 참고하기 바란다. 바탕색이 자주색인 것은 황실에서 사용하는 기물이라는 것을 강하게 암시하고 있다. 예로부터 자주색은 황제를 상징하는 색이기도 하였다.

연꽃은 자손 번성을 상징하며 봉미형(봉황새의 꼬리 형태) 식물 문양은 봉황을 상징하며 봉황은 황제의 권위, 제국의 위엄 등을 상징하는 상서로운 문양이다.

규룡은 새끼용이므로 황태자를 상징한다. 그리고 여의 문양은 모든 일이 뜻대로 이루어지는 소원성취를 상징한다. 연판 문양과 화초 줄기 문양은 보조 문양으로서 주된 문양의 상징을 강조하는 의미이다.

금상첨화 기법이 최고 수준에 도달한 극품極品이다.

요약해보면 황실 가족의 영광과 권위가 영원하며 황태자를 비롯한 황실 자손의 번성을 기원하는 상징도안이다.

사례 39 용천요획화매석삼우집호 「龍泉窯劃花梅石三友執壺」

용천요龍泉窯 획화매석삼우집호劃花梅石三友執壺(고궁박물원장) 높이: 31cm

상징 문양 : 획화劃花, 초엽문, 회문, 전지국화, 매화, 소나무, 수석,
　　　　　 대나무

　용천요는 도자기를 만드는 요장窯場(도자기 제조장)의 명칭이다.
　오늘날 중국 절강성浙江省 용천현龍泉縣에 위치하였던 도자기 제

조장이었으며 우리가 흔히 이야기하는 청자靑瓷를 주로 생산하던 요장이었다. 용천요의 기원은 송宋대 초기로 추정하고 있다.

사진의 도자기를 집호執壺라고 하는 것은 손잡이를 이용하여 잡아서 사용하는 병이라는 의미이다. 그리고 획화劃花라고 하는 것은 칼이나 대나무 같은 도구로 도자기 표면을 파내거나 홈을 만들어서 문양을 그린 것을 말한다.

제일 위에 병 입구 목 부분에 보이는 문양은 초엽문(나무나 풀잎 문양)이며 바로 밑에는 회문回紋이 배치되어 있으며 어깨 부분에는 전지국화轉枝菊花 문양이 있다. 전지국화 문양이란 국화꽃이 줄기로 계속 연결해서 이어지는 문양을 말한다. 몸통에는 주 문양인 매화가 그려 있다. 그리고 소나무 잎과 수석, 대나무 등이 배치되어 있다.

집호執壺의 문양을 풀어보면, 초엽문과 회문은 보조 문양으로서 주 문양의 상징을 강하게 하기 위하여 배치한 것이다. 초엽문은 생명력을, 회문은 끊임없이 이어진다는 의미이다.

그리고 국화는 장수를 상징한다. 줄기가 계속 이어져 있으니 수명이 길어져 장수한다는 상징이다. 그리고 매화는 선비의 학문과 절개를 나타내고 관리는 청렴하고 공정하게 처신한다는 상징도 있다.

대나무와 소나무 역시 학자나 관리의 절개와 공정함을 상징한다.

한편으로 매화, 대나무, 소나무, 수석 등은 학자나 관리의 우정을 상징하기도 한다.

정리해보면, 항상 청렴하게 처신하며 학자로서 절개를 지키고 친구들과 더불어 장수하기를 기원하는 상징 문양이라 하겠다.

청화죽석파초문옥호춘병靑花竹石芭蕉紋玉壺春瓶(진단예술박물관藏) 높이: 29㎝

상징 문양 : 초엽문, 권초문, 여의운두문, 기석, 대나무, 난간, 변형
연판문

사진의 도자기는 전형적인 옥호춘병玉壺春瓶의 기형을 갖추고 있다. 옥호춘병은 송宋대에서 시작된 기형으로서 우리나라의 민속놀이인 투호投壺70)에 나오는 단지와 비슷한 모양이다.

문양을 자세히 살펴보면 제일 위에 초엽문蕉葉紋이 있고 그 아래 어깨 부분에 권초문卷草紋이 보이고 바로 아래에 여의운두如意雲頭 문양이 둘러쳐져 있다. 복부에는 중앙에 파초나무가 있고 기석奇石 (기묘하게 생긴 돌)이 오른쪽에 있으며 양쪽에 대나무 문양이 보인다. 그리고 난간欄杆이 그려져 있다. 난간 주위에는 몇 가지 화초 문양이 보인다. 몸통 하부에는 변형연판문變形蓮瓣紋이 보이며 맨 밑에는 간략화된 화초 문양이 보조 문양으로 표현되었다.

초엽문은 앞에서도 설명하였듯이 파초芭蕉나무의 잎이므로 초엽 문과 파초나무는 같은 상징으로 사용된다. 보통, 지혜와 전략가를 상징하며 불로장생의 상징 식물이다.

옆의 사진에서 보듯이 우리나라에도 관상용으로 많이 기르고 있는 나무이다.

그다음 권초문이 보이는데 이것은 꽃이 줄기를 이루어 계속해서 연결되는 장식 문양이며 주로 보조 문양으로 그려진다. '권卷'이라는 단어는 언어학적으로 의존명사로서 책이나 어떤 사물의 묶음을 표현할 때 사용하는 단어이다. 여기서는 꽃줄기 연결 문양이 도자기 둘레에

경기도 모 카페 정원에 있는
파초나무

70) 일정한 거리에서 화살을 던져서 단지에 넣는 놀이로서 화살을 단지에 많이 넣는 사람이 이긴다.

그려졌으므로 '권초문'이라고 하였다.

여기서 잠깐, 비슷한 문양으로 '당초문'이라는 것이 있다. 당초문은 당나라 시기에 나타난 꽃줄기 문양인데 비교적 단순하게 꽃줄기가 돌아가면서 그려진 것을 말한다. 여기에 나오는 '권초문'은 꽃줄기가 약간 둥글게 원 모양을 그리면서 그려진 문양을 권초문이라 한다. 독자 여러분은 참고하시기 바란다.

도자기에 그려진 권초문 역시 길상문이며 복이 끊어지지 않고 오래도록 연결되기를 기원하는 도안이다. 여의운두 문양은 앞의(사례 1) 설명을 참고하여 주기 바란다.

기석奇石은 장수를 상징한다. 대나무는 앞의(사례 39)를 참고하기 바란다.

그다음 난간이 보인다. 난간은 도자기의 미학적 심미감을 깊게 해주는 도안상의 절묘한 배치인데, 여기서는 일 년 사계절 내내 평안과 자손과 가문이 끊임없이 이어지기를 바라는 기원이 담겨있는 문양이다. 그리고 본래 도자기의 종류에서 대부분을 차지하는 '병甁'이라는 단어는 중국에서 '평안'을 말하는 '평平'과 동음동성으로서 도자기 병 자체가 '평안'을 상징하고 있다는 점을 상기하여야 한다.

그다음 변형 연판 문양은 보통 보조 문양으로 사용된다. 연판 문양은 연꽃 문양에서 기원하였으므로 상징적 의미도 같다고 보면 된다. 다만, 변형 연판문이라는 것은 통상의 연판문은 실제 연판 문양에 가깝게 표현하는데 변형 연판문은 문자 그대로 약간 변형하여 표현한 것을 말한다. 통상의 연판문은 상부가 예각을 가진 곡선인데 도자기는 상부가 활처럼 휘어진 각도를 보여주고 있다. 때문에, 문양의 명칭을 '변형연판문'이라고 한 것이다.

도자기의 문양 상징을 정리해보면 사는 동안 오래오래 장수하며 복록이 끊이지 않고 마음먹은 대로 소원을 이루며 장생불사하고 자손이 번성하기를 바라는 상징이라 하겠다.

사례 41 청화전지화훼문상병 「靑花纏枝花卉紋賞甁」

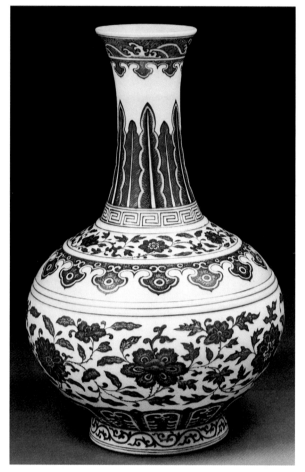

청화전지화훼문상병靑花纏枝花卉紋賞甁(진단예술박물관藏) 높이: 37.5cm

상징 문양 : 파도 문양, 여의운두문, 파초엽문, 회문, 전지화훼문, 현
　　문絃紋

사진의 도자기 문양을 살펴보자.

제일 위에 입구 부분에는 해수 파도 문양이 보인다.

그 아래로 내려오면서 여의운두문如意雲頭紋, 파초엽문蕉草葉紋, 회문回紋, 전지화훼문纏枝花卉紋, 그리고 다시 여의운두문, 몸통 중앙 부분에 가로 방향으로 3줄의 원이 그려져 있다. 중앙 하부에는 전체적으로 전지화훼문이 그려져있다. 그리고 제일 밑에는 변형 연판문變形蓮瓣紋이 있고 굽 부분에는 권초문卷草紋으로 마감되어 있다.

각 문양의 상징을 풀어보면, 입구 부분의 파도 문양은 수파랑水波浪, 혹은 수파문水波紋이라고 한다. 앞에서도 설명한 바와 같이 파도를 말하는 한자어 '조潮'는 조정(정부)을 말하는 '조朝'와 동음동성으로서 관직에 진출하는 것을 상징한다.

여의운두문 역시 앞서 설명한 것처럼 마음먹은 대로 소원을 이루는 것을 상징한다.

파초엽문은 불로장생과 젊음을 상징하며, 회문回紋은 모든 일이 끊어지지 않고 영원히 이어질 것을 기원하는 상징이며 보통 도자기 도안에서 보조 문양으로 사용된다. 이 도자기에서도 위회문은 보조 문양으로 사용되었다.

전지화훼문은 도자기에서 상부 어깨 부분과 중앙부에 그려져 있는데 주로 목단(모란)꽃이며 목단은 부귀를 상징하는 문양이다. 여기에서 '전지纏枝'라는 한자 말의 의미는 '줄기가 얽혀있다'라는 의미이며 줄기가 끊어지지 않고 계속해서 서로 물고 물리면서 번창하고 발전한다는 의미이다. 즉, 부귀영화가 자자손손 계속되기를 소원하는 상징이다.

중앙 부분에 가로 방향으로 3줄의 문양이 보인다. 이것을 '현문絃紋'이라고 하는데 비파나 거문고의 악기에 매여있는 줄을 비유하여 현문絃紋이라고 한다.

'현문'의 미학적 의미는 생각보다 상당히 깊다. 일견 보기에 너무나 단순하고 장식도 없는 점의 연속에 지나지 않는 선이지만 도자기의 문양 구도에 변화를 주고 공간의 위계位階와 질서를 나타낸다. 또한 곡면의 변화와 문양 면적의 분배, 여백의 미美를 창출하는 데 크게 기여한다. 그런 효과로 문양의 상징성을 강화하고 시각적 선명도를 높인다.

제일 하부의 변형 연판문은 앞(사례 40)의 설명을 보기 바라며, 권초문도 앞(사례 40)에 나오는 설명을 참조하기 바란다. 역시 변형 연판문과 권초문은 보조 문양으로 도자기 전체의 미학적 감성을 높여주는 역할을 한다.

그러므로 도자기 문양의 상징은 자손들이 관직에 진출하여 입신양명하기를 바라고 가문은 부귀영화가 끊이지 않고 넘치며 무병장수하기를 기원하는 상징도안이라 하겠다.

사례 42 청화장량고사문양이벽병「靑花張良故事紋兩珥壁瓶」

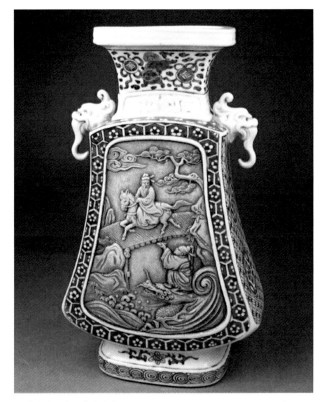

청화장량고사문양이벽병靑花張良故事紋 兩珥壁瓶(신용수 소장) 높이: 25cm

상징 문양 : 벽병, 사자, 동전, 장량, 황석공, 하비교, 태공병법서, 유자
　　　　　　　가교孺子可教

　사진의 도자기 문양은 상당히 재미있다.

　먼저 도자기의 명칭이 왜 '벽병壁瓶'인지 알아보자.

　벽병이라는 명칭의 도자기는 흔치 않아서 보기가 힘들다. 독자

여러분께서는 사진의 오른쪽 면을 보시기 바란다. 일반도자기와 달리 이상하게 벽처럼 제작된 것을 볼 수 있다. 그리고 바닥의 굽도 사각형이다. 그래서 명칭에 '벽壁'이라는 단어를 사용하게 되었다.

이제 문양을 살펴보자.

제일 위 입구 전면에 중앙에는 사자가 보이고 양쪽에 동전이 끈에 묶여서 배치되어 있다.

이것의 상징을 풀어보자. 먼저 동전은 부富를 상징한다. 그리고 동전에 끈을 묶었으니 동전의 구멍―여기서는 눈眼―이 뚫려서 무언가 막혔던 복이 온다는 느낌이 든다. 이 장면에서 스토리를 구성해보면 동전 앞前에 눈이 떠졌으니 재물을 볼 수 있고 복을 찾을 수 있다는 것이다.

그리고 옆에 사자가 떡하니 버티고 있는데, 사자는 권세와 강력한 운세를 상징한다.

그리고 사자의 '사獅'자는 사업을 말하는 '사事'자와 발음이 같아서 사자의 힘과 권세를 빌어서 일이 잘 풀리는 상징으로 많이 사용된다. 그러므로 입구 부분의 동전과 사자의 문양은 사업이 형통하여 돈을 많이 벌어 부자가 되는 것을 상징하는 것이다.

아래 몸통 부분의 부조浮彫 형식 문양은 보통 '양각陽刻' 문양이라고 표현한다.

이 양각 그림은 결론부터 말하면 장량의 고사故事를 표현하고 있다.

필자가 존경하는 역사상의 위인 몇 분 중에 장량도 그중 한 분이라 도자기의 문양을 보고 금방 장량의 고사에 대한 문양으로 알 수 있었다.

중국 도자기의 상징미학

잘 아시다시피 장량은 유방의 책사로서 한漢나라를 개국하는 데 제일 큰 공을 세운 사람이다.

본시 장량은 전국시대에 한韓나라의 귀족 가문 출신이었다. 대략 BC 230년경에 한나라가 진秦나라에 의해서 멸망하게 되므로 장량의 집안도 파탄이 나서 뿔뿔이 흩어지게 되어 몰락하였고 장량은 그 당시 관직도 없는 상태였다.

복수를 결심한 장량은 가산을 정리하여 자금을 마련하였다. 그러던 중 진시황 29년경(BC 218년) 진시황이 지방 순시를 한다는 정보를 입수하고 지나는 길을 확인하고 고용한 무사들과 함께 순시 경로에 있는 박랑사博浪沙 오늘날 허난성 원양현原陽縣에서 진시황 암살을 시도 하였으나 실패하였다. 할 수 없이 복수는 뒤로 미루고 일행들과 함께 도피하였고 우여곡절 끝에 하비下邳 오늘날 강소성 북쪽에 있는 비현邳縣으로 숨어 들어가서 은거하였다.

이즈음 드디어 장량은 '황석공'이라는 훌륭한 스승을 만나게 되는데 이 장면에서 사진의 도자기에 그려진 문양의 고사가 탄생하였다.

고사의 내력은 대략 다음과 같다.

하비에서 절치부심 복수의 기회를 노리며 지내고 있던 중, 어느 날 장량은 산책을 나갔다.

산책길에 하비교下邳橋라는 다리가 있었는데 이상한 노인을 만나게 되었다. 앞에서 걸어오던 노인이 일부러 신발 한 짝을 다리 밑으로 던지고는 장량에게 주워 달라고 하였다. 장량이 주워오자 발에다 신기라고 하였다. 장량은 본시 선량한 사람인지라 거리낌없이 엎드려서 노인에게 신발을 신겨 주었다. 그런데 노인은 그저 미소

만 지을 뿐이었다. 그리고 가버렸다.

그러나 조금 뒤 멍하니 서 있는 장량에게 다시 다가와서는 '유자 가교儒子可敎'라고 뜻 모를 말을 하면서 닷새 후 아침에 다리 위에서 자신을 기다리라고 하였다. 닷새 후 날이 밝자 다리 위로 나와보니 장량보다 먼저와 있었다. 노인은 화를 벌컥 내면서 내일 다시 보자고 하면서 가버렸다. 다음날 장량이 새벽에 일찍 나왔지만 이번에도 노인이 먼저 나와 있었다. 사흘째도 역시 노인이 먼저 나와서는 약속 시간을 지키지 않는다며 나무라면서 닷새 후에 다시 나오라고 하였다.

이번에는 장량이 캄캄한 꼭두새벽에 장량이 다리 위로 나갔다. 그런데 노인은 아직 나오지 않았다. 한참을 기다리니 노인이 어둠 속에서 나타났다. 노인은 기뻐하면서 한 권의 책을 주면서 10년 후에 제북濟北의 곡성산 아래에서 자기를 찾으라고 하였다. 노인이 준 책은 『태공 병법서』라는 비급祕笈이었으며 노인은 '황석공黃石公'이라는 기인奇人이었다.

결국 그 책을 공부한 장량은 유방의 책사로서 한나라의 개국공신이 되었다.

그러므로 다리는 '하비교下邳橋'라는 다리이며 다리 위에서 말을 타고 밑을 바라보는 이가 '황석공'이라는 노인이다. 그리고 다리 밑에서 신발을 주워서 노인을 보고 있는 사람이 '장량'이다. 이러한 고사가 사실인지는 확인할 수 없으나 장량이 한 시대를 풍미한 위대한 인물이며 한漢나라 개국공신으로서 천하통일의 원대한 꿈을 이루었기 때문에 존경받는 인물로서 신격화되어 전설 같은 고사가 탄생한 것일 수도 있다.

그러함에도 몸집도 크지 않고 무예도 출중하지 못한 그가 천하통일의 대업을 이루어낸 책사가 된 것을 보면 분명히 훌륭한 스승에게서 훈련받은 것은 틀림없다고 본다.

다시 도자기의 도안으로 돌아가서 살펴보자. 도자기 도안의 유래는 '유자가교儒子可教'라는 사자성어四字成語 전설에서 만들어진 것이며, 도안은 영화를 보는 것처럼 현장감이 넘치고 스승과 제자의 첫 만남을 극적으로 표현하였다. 스승이 다리 위에서 장량을 애틋한 시선으로 바라보는 모습과 스승의 신발을 공손히 받들어서 올리는 모습에서 무려 2,000년이 지난 사건임에도 시공을 초월하여 현대의 우리에게 뜨거운 만남으로 다가옴을 느낄 수 있다. 그리고 양각된 부분을 자세히 보면 장량은 용을 타고 있는 모습으로 표현되어 있는데 이것은 스승에게 훈련받은 후 '등룡登龍' 하여 천하를 좌지우지할 것을 예감하는 의미심장한 상징이다.

참고로 '유자가교儒子可教'라는 사자성어의 뜻은 '젊은이는 가르칠 만하다'라는 의미이다. 도자기 몸통에 그려진 문양은 기하 문양으로서 워낙 다양한 기하 문양이 많아 구분하기는 어려우나 필자가 보기에 곤수구(사례 1 참조) 문양으로 분석된다.

그리고 어깨 부분에 있는 혀를 내밀고 있는 장식물은 신수神獸 장식으로서 사악한 기운을 막는 상징으로 부착된 것이다. 나머지 문양은 보조 문양이다.

사례 43 청화쌍봉문포월병 「靑花雙鳳紋抱月瓶」

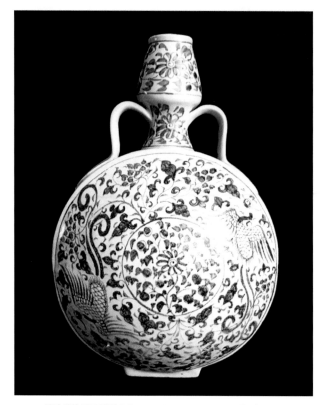

청화봉황문포월병靑花鳳凰紋抱月瓶(최영도 소장) 높이: 31cm

상징 문양 : 보월병, 마괘병, 편호. 편국화문, 장미꽃, 봉황

　사진의 도자기와 같이 복부가 불룩하고 둥근 형태의 병을 보통 '포월병'이라고 부른다. 그리고 몇 가지 다른 명칭이 있다. '보월병寶月瓶,' '마괘병馬掛瓶', '편호扁壺' 등으로 부르기도 한다.

　이런 형식의 병은 명대 영락 시기와 선덕 시기에 많은 유행하였다.

청淸대에 와서도 건륭, 옹정 시기에 많이 제작하였다.

포월병의 원형은 서하西夏 지역의 민족들이 처음 제작하였다고 하며 그곳에서는 가죽이나 청동 같은 재질로 만들어서 말안장 같은 곳에 걸어서 사용하곤 하였다. 그것이 중원으로 유입되면서 도자기 문화에 접목되어 사진에 보이는 포월병의 양식으로 재탄생된 것이다.

이 도자기의 명칭 중에 마괘병이 있는데 말에 걸어둔다는 의미로 마괘병馬掛瓶이라고 하였다.

한자로 '괘掛'자는 걸어둔다는 뜻으로 쓰이는 한자다. 그러나 도자기의 구조적 특성상 고리가 깨어질 수 있으므로 서하지역처럼 실제로 말안장에 걸어서 사용하지는 못하고 명칭만 빌려서 마괘병이라고 하였다는 점을 이해하시기 바란다.

이 포월병의 기형은 균형과 비례가 단아端雅하고 태체는 기름지고 윤택하다. 어깨 부분에 있는 두 개의 고리는 곡선의 수려함과 공간의 개방감을 은연중에 나타내고 있다.

'포월병'이라는 명칭에 걸맞게 그야말로 만월滿月의 보름달 형상이며 풍만함과 여유로움이 기형 전체에서 발산되고 있다.

이제 문양을 살펴보자.

주둥이 입구 부분에 그려진 꽃 문양은 국화이다. 그리고 목부분에도 국화 문양이다.

몸통 중앙의 둥근 원 속에 그려진 문양도 국화 문양이다.

이렇게 납작한 꽃잎으로 그린 국화 문양을 '편국화문扁菊花紋'이라고 한다.

줄여서 편국문扁菊紋이라고도 한다. 국화의 상징은 장수이다. 그

리고 은일지사隱逸之士에 비유하기도 하여 군자나 고결한 학자를 상징하기도 한다.

그리고 몸통 전체에 고루 그려 있는 것은 장미薔薇꽃이다. 장미는 중국에서 사계화라고 하여 사철 지지 않는 꽃이라고 생각한다. 장미는 청춘과 장수를 상징한다.(사례 28) 그리고 양쪽에 봉황이 그려져 있는데 서로 꼬리를 보고 날아가고 있다. 도자기에서 두 마리의 봉황은 제왕의 권위나 이런 것이 아니고 남녀 간의 사랑을 표현하고 부부간의 화합을 나타내는 것이다. 기타 봉황의 상징은 앞의(사례 6)을 참조하시기 바란다.

포월병의 문양 상징을 요약해보면 부부와 가족의 행복이 오래도록 지속되는 것을 기원하며 언제나 젊음을 유지하면서 건강하게 장수하는 것을 기원하는 상징 문양이다.

사례 44 청화호로병 「靑花葫蘆瓶」

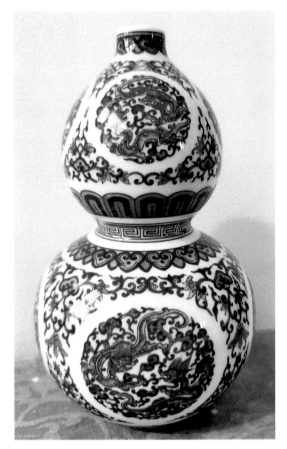

청화호로병靑花葫蘆瓶(이상규 소장) 높이: 16㎝

상징 문양 : 호로병, 조롱박, 길상, 자손 번창, 다산, 여의두문, 단룡
團龍, 부자父子

호로병은 우리가 보통 조롱박이라고 부르는 '박瓟'의 한 종류이며

보통 '조롱박'이라고 부른다. 중국에서는 조롱박의 형태를 보고 만든 도자기를 '호로병葫蘆瓶'이라고 한다.

조롱박을 한자로 표기하는 것은 몇 가지가 있는데 '포匏' 혹은 '호壺' 등으로 부르기도 한다.

중국에서 조롱박이 문헌에 등장하는 것은 시경詩經 '빈풍豳風' 편 '칠월七月'이라는 시詩에서 "칠월식과七月食瓜하며 팔월단호八月斷壺하며…(중략)"라는 문장이 나오는데 이를 해석해보면 "칠월엔 오이 먹고 팔월에는 박瓠을 타고…(중략)"로 읽어진다. (호壺와 박瓠은 조롱박이라는 단어로 같이 사용함) 이를 보면 중국에서는 기원전부터 박을 식용으로 하고 있었음을 알 수 있다.

사진의 호로병은 기형에서 상징이 내포되어 있다.

예로부터 조롱박은 한자의 '길吉'자 형태와 유사하여 길상의 상징으로 사용되었다. 때문에 청화호로병은 도자기의 기형에서 이미 상서로운 기물이라는 의미가 주어졌다.

'길吉하다'라는 말은 우리나라에서도 많이 사용하는 용어이다.

그것은 인생사 모든 일에 유익한 일이 많으며 그러므로 복을 받고 장수하며 관직에도 나아가 출세할 수도 있다는 의미이다.

그리고 조롱박은 씨가 많아서 자손 번창의 상징도 매우 강하다. 중국의 민속예술에서도 조롱박 그림을 그리고 다산多産과 풍요를 기원하는 것을 볼 수 있다.

이제 도자기의 문양을 살펴보자.

입구 부분에는 보조 문양으로서 여의두문이 보이며 상단 몸통에는 초화문草花紋이 바탕에 그려져 있고, 두 마리의 용이 둥근 형태로 구도를 갖추고 그려져 있다.

중국 도자기의 상징미학

허리 부분에는 변형 연판문이 빙 돌아가면서 그려졌고 잘록한 허리 부분에는 회문이 그려졌다. 다시 아래 몸통 부분이 시작되는 부분에는 여의두문이 그려져 있다.

다시 아래 복부 부분에는 상부와 마찬가지로 초화문이 전체적으로 그려져 있다. 그리고 중앙 부분에는 상부와 마찬가지로 원형의 구도로 두 마리의 용이 초화문 속에 마주 보고 있다.

도안의 상징은 다음과 같다고 본다.

먼저 기형에서 조롱박은 길함을 상징하므로 만사형통, 장수, 복록을 의미하고 있고 문양에서는 여의두문에서 뜻대로 소원을 이룬다는 것과 초화문은 길상문으로서 기쁨과 복을 의미한다. 변형 연판문은 연꽃의 이미지로서 자손 번성 등을 의미하는데 호로병에서는 보조 문양으로서 시각적 효과를 주기 위하여 배치하였다. 중앙의 잘록한 부분에 배치된 회문도 모든 복록이 끊어지지 말고 계속되기를 염원하는 문양이나 여기서는 변형 연판문처럼 시각적 효과에 중점을 두었다고 본다.

두 마리의 용(쌍룡)은 그림의 구도構圖상 원형의 틀 안에 있으므로 단룡團龍 형식 도안이라고 구분한다.

보통 이와 같은 경우에는, 두 마리의 용은 구슬을 가지고 놀고 있지 않으므로 '부자父子'를 상징한다. 즉, 부자간의 유대를 강화하거나 가문의 자녀 출세를 기원하는 상징이 강한 문양이다.

종합해보면 부자지간이나 가족의 복록福祿을 염원하며 자손들의 번성과 출세를 소원하는 상징 문양이라 하겠다.

사례 45 분채서왕모시녀헌초도합「粉彩西王母侍女獻草圖盒」

분채서왕모시녀헌초도합粉彩西王母侍女獻草圖盒(김대율 소장) 직경: 19㎝

상징 문양 : 서왕모, 태진왕부인, 새들의 여신, 소牛, 곤륜산, 쑥艾
 (애), 길상초

중국 도자기의 상징미학

'합盒'이라는 도자기는 음식이나 여성들의 화장용품 등을 보관하는 용기이다.

사진의 도자기에 그려진 문양은 서왕모가 주인공이다. 중앙에 보이는 산은 곤륜산이다.

파초선 아래에 서서 시녀가 바치는 길상초(쑥71), 각주 참조)를 내려다보고 있다.

전설에 따르면 서왕모는 다수의 여신들과 딸들을 데리고 살았다고 한다.

이 합에 그려진 문양은 서왕모의 딸들 중에서 '새들의 여신'이라는 칭호로 유명한 '태진왕부인太眞王夫人'이다. 필자가 서왕모의 딸임에도 시녀라고 표현한 것은 서왕모의 경우 존엄한 존재로서 딸들도 시중을 들었으므로 시녀라고 표현한 것이다.

곤륜산을 배경으로 궁전에 서 있는 서왕모에게 길상초(쑥으로 보임)를 바치는 장면인데 수많은 새 들에 둘러싸여서 신비스럽고 존엄하기까지한 수준 높은 도안이다.

멀리 떨어진 곤륜산의 구름은 자세히 보면 오색영롱한 색상으로 영감이 넘치는 상서로운 기운을 발산하고 있으며 곤륜산은 부벽준斧壁峻 형식으로 그려져 높은 산이라는 것을 암시하고 있다.

'태진왕부인'을 둘러싸고 있는 많은 '새'들은 그녀가 '새들의 여신'이라는 것을 비유적으로 상징하고 있다. 그리고 오른쪽 상부에 희미하게 보이는 동물은 소牛인데 옆에 웅크리고 있는 것으로 보아 '태진왕부인'이 타고 온 수행 동물로서 서왕모 알현 장면에 등장한

71) 고대 중국 민간풍습에서는 쑥(한자로 애)艾을 질병을 막고 병을 물리치는 불사초로 숭배하였다.

것으로 보인다. 소牛 문양은 재물을 상징하며 사악한 기운을 막는 역할도 하는 길상문이다.

서왕모는 절세의 미모로서 장수長壽의 상징이자 각종 복을 주는 여신이지만 산해경에 의하면 "표범 꼬리에 호랑이 이빨을 하고 있다. 그는 휘파람을 잘 불고 풀어헤친 머리에 옥 꾸미개를 꽂고 있는데, 천상의 재앙 및 5가지 형벌로 죽이는 일을 담당한다."72)라고 기록되어 있다. 아득한 상고시대에는 아주 못생기고 무서운 권력을 소유한 여신으로 등장하지만, 세월이 흐르면서 중국에서 도교가 융성해지자 서서히 아름다운 미모와 함께 장수와 각종 복을 베푸는 만사형통의 여신으로 변모하게 되었다.

정리해보면 도자기에 그려진 문양은 가족 간의 사랑과 복福을 받고 장수를 기원하는 상징 문양이다.

72) 예태일·전발평 편저, 서경호·김영지 역, 『산해경山海經』, 안티쿠스, p.47

사례 46 청화비룡문관「靑花飛龍紋罐」

청화비룡문관靑花飛龍紋罐(진단예술박물관藏) 높이: 23.5cm

상징 문양 : 비룡, 잡보 문양, 파도문, 민요의 미학, 용의 특징

　사진의 도자기는 명 만력 시기에 제작된 청화자기로서 문양을 그
린 청화의 분수법分水法을 보면 민요로 보이는 도자기이다. '관罐'이
라는 도자기 명칭은 복부가 둥글고 입구가 넓은 것을 보통 '관'이라

고 부른다.

도자기의 문양을 살펴보면 제일 위 입구 부분에 마름모 문양과 여러 가지 문양이 보이는데 이런 도자기의 경우는 대부분 입구에 있는 문양은 소위 잡보雜寶라고 하여 여러 가지 상서로운 기물이나 식물, 동물 문양을 모아서 적절히 둘레에 걸쳐서 그려 넣는다.

여기서는 보조 문양으로 잡보 문양을 사용하였다.

그리고 주제 문양인 비룡飛龍이다.

조금은 익살스럽고 조금은 신비하며 조금은 두려운 모습의 비룡飛龍 문양이다.

중국에서 용의 종류와 역사는 무궁무진하여 어디에서 시작해야 좋을지 모르지만, 독자 여러분은 본서의 처음부터 나오는 용의 상징 문양 기원과 역사를 돌이켜 보기 바란다.

하늘을 나는 용은 문헌에 따라 위에서처럼 비룡飛龍, 또는 익룡翼龍, 혹은 응룡應龍이라는 명칭으로 부르고 있다.

하늘을 날아가니 비룡飛龍이라고 하였지만, 자세히 보면 다리(발)가 없다.

참으로 재미있고 신통방통한 용이다. 어찌 보면 뱀蛇(사) 같기도 한데 그렇다고 뱀은 아니다. 날개가 달렸으니 분명 하늘을 날아다니는 영물靈物이다.

더욱 우리의 눈을 당혹하게 하는 것은 위의 비룡이 바다 위를 날면서 무지막지한 화염을 뿜어내고 있는 모습이다. 싸울 상대가 없는데 청천 하늘에서 넓은 바다를 뒤덮을 정도의 불을 뿜으면서 약간 위협적인 표정으로 서쪽으로 날아가고 있다. 이러한 파격적인 도안은 중국 도자기에 있어서 민요民窯가 보여주는 창의성과 상상

력이다.

아래의 바다 수면에는 거대한 파도가 일고 있다.

엄청나게 큰 파도 머리가 수면 위로 솟아오르며 연이어서 밀려오고 있다.

화염이 양陽이라면 파도는 음陰이라고 할 수 있는데 서로가 말을 주고받듯이 밀어주고 당겨주면서 멀리멀리 대양大洋을 향하여 나아가고 있다.

음양의 조화가 혼란하게 보이지만 깊이 살펴보면 규정規整하게 화합하고 있다.

바다는 비룡의 심기를 온화하게 받아 주기 위하여 커다란 파도 머리를 날카롭게 하지 않고 둥글게, 둥글게 세상의 모든 것을 품어 주면서 비룡의 가는 길을 열어주고 있다.

그럼, 도자기 문양의 상징은 무엇일까?

필자는 사소한 개인의 행복을 추구하는 일반적인 기복祈福의 문양으로 보고 싶지 않다.

당시 일반 백성들이 세상에 바라고 꿈꾸는 희망이 담긴 메시지라고 본다.

하늘을 날아가는 비룡의 장쾌한 모습은 황제를 상징하기도 하고 위대한 인물을 상징하기도 한다. 또 한편으로는 일반 백성들의 미래를 향한 희망의 표현이며 도전과 역경의 극복, 기어이 맞이할 행복에 대한 굳은 신념을 나타낸 멋진 상징으로 볼 수도 있다.

역시 중국 도자기에 있어서 민요의 상징미학은 이런 예상치 못한 즐거움을 우리에게 선물한다.

본서에는 처음부터 용 문양이 많이 나왔다.

용 문양은 시대에 따라 다르지만, 오늘날 우리가 보는 용 문양에 나오는 용의 모습은 대략 다음과 같은 배경을 가지고 있으니 독자 여러분은 참고하시기 바란다.

"전해 내려오는 문물에서 용의 형상을 살펴보면, 처음에는 비교적 사실적이었으나 뒤에 오면서 신기함을 과장하여 아홉 종류의 서로 다른 동물의 특징을 선택하여 꾸미고 있다. 그것은 뿔은 사슴과 같고 머리는 낙타·눈은 귀신·목은 뱀·배는 이무기·비늘은 물고기·발톱은 매·발바닥은 호랑이·귀는 소와 같았다."[73]라고 허진웅 교수는 그의 저서『중국 고대사회』에서 밝히고 있다.

그러므로 용의 문양은 위와 같이 아홉 종류의 동물의 특징이 모두 반영된 문양이므로 우리가 볼 때 신비하고 위엄이 있으며 많은 영감을 불러오는 신령한 문양이라 하겠다.

73) 허진웅, 홍희 역, 『중국 고대사회』 동문선, 1998, p. 596

용천요종식병龍泉窯琮式瓶 (좌우, 상하) 높이: 35cm

상징 문양 : 신인수면문, 청동기, 팔괘, 융합

사진의 도자기는 특별한 형태의 도자기이다.

용천요란 앞서 설명한 바와 같이 청자 도자기를 생산하던 요지窯址(가마터)의 명칭이며 '종식병琮式瓶'이란 '종琮'이라는 명칭의 옥玉 장식과 유사한 형식의 '병瓶'이라는 의미다.

이러한 명칭이 붙게 된 유래를 독자 여러분과 알아보자.

첫 번째 기원은 양저문화良渚文化(BC 3300~BC 2200)의 신인수면 문옥종神人獸面紋玉琮이라는 명칭의 옥기 유물에서 비롯되었다고 본다.

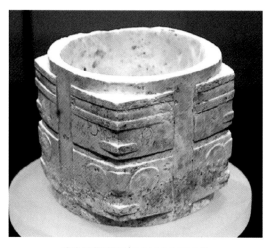

신인수면문옥종 모습(마가병박물관藏)

위의 사진을 보면 옥종의 형태와 위 종식병의 형태가 유사한 부분이 있다는 것을 느낄 수 있다.

우선 기본 틀이 방형方形(사각형)이라는 점과 표면에 돌출된 수평의 장식 돌출부 처리가 종식병과 비슷하다. 고대에 옥으로 만든 기

중국 도자기의 상징미학

물은 신령과 소통하는 도구로 믿어서 권위와 신비함을 갖춘 특별한 상징을 내포하고 있었다. 옥종의 표면에는 동물 문양—수면獸面—이 새겨져 있으며 이들을 제압하는 신인神人이 새겨져 있다. 그래서 명칭을 '신인수면문옥종'이라고 한다.

도자기의 명칭을 '종식병'이라고 한 것도 사진에서 보는 '신인수면문옥종'에서 비롯되었다.

제일 마지막 한자 단어인 '종琮'을 빌려와서 "이런 형식이다."라는 의미로 '종식병琮式甁'이라고 이름하게 되었다.

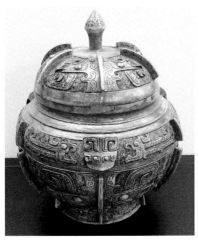

청동기 부瓿(술 단지, 필자 소장) 청동기 방이方彜(술 단지, 필자 소장)

그다음 청동기시대에 접어들면서 상주시대에 제작된 수많은 청동기의 표면에 장식된 돌출물이 유사한 이미지를 보여준다. 청동기에 장식된 돌출(양각) 부분을 비릉扉稜이라고 하는데 이것은 담장이나 논두렁 같은 이미지를 표현하는 한자이다. 위에 올린 청동기 사

진을 보면 뚜껑 부분과 몸통에 담장처럼 세로 방향으로 돌출된 장식을 볼 수 있다.

청동기의 이러한 장식 요소가 종식병 출현에 영향을 주었음을 짐작할 수 있다.

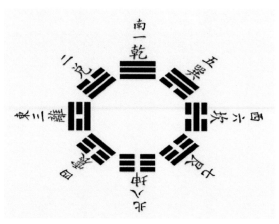

팔괘

그리고 종식병의 몸통에 가로와 세로로 장식된 돌출문양을 자세히 보면 그물처럼 일정하지 않고 길고 짧은 패턴이 보인다. 이것은 팔괘의 이미지에서 영감을 받아 문양에 반영한 것이다. 잘 아시다시피 팔괘는 포희씨庖犧氏가 만들었다고 주역에 기록되어 있다. 기본 원리는 음효陰爻와 양효陽爻를 3단으로 결합하여 사용하는 8개의 '괘卦'를 '팔괘'라고 한다. 팔괘를 세상 만물과 연결하여 자연의 현상을 표현하였다. 그리고 인간의 신체 구조와 가족관계도 나타내었다. 예를 들면, 건乾을 아버지로, 곤坤을 어머니로 보는 것이다. 하여튼 팔괘는 중국인들의 철학이자 미래를 예견하는 수단으로서

중국 도자기의 상징미학

지금까지도 생활 속에 남아있다.

도자기에 팔괘를 문양으로 표현한 것은, 세상을 살아가는 동안 천지신명의 도움으로 복을 받아서 복이 넘치고 장수하며 자손이 번성하기를 바라는 상징으로 팔괘를 문양으로 표현한 것이다. 종식병琮式瓶이 탄생하게 된 유래를 독자 여러분과 살펴보았다.

종식병 문양의 발생 흐름을 정리해보면 신석기시대의 옥기에서 다시 청동기시대의 청동기 문양으로 계승되었다. 그리고 팔괘와 같은 고대의 철학이 융합되어 중국 도자기의 문양으로 나타났다.

이처럼 중국 도자기에 있어서 기형이나 문양들은 갑자기 나타난 것이 아니고 고대로부터 전통이나 제작 기술 등이 전승되어 다시 확대, 재생산되어 형성된 것이다.

여기까지 독자 여러분과 필자는 47건의 도자기 문양 사례를 가지고 상징미학적 방법으로 해석하고 의미를 풀어 보았다. 이 과정에서 주변 이야기도 하면서 중국 도자기의 문양에 대한 상징을 여러 가지 각도에서 감상하였다.

중국 도자기 문양에는 중국인의 철학과 관념이 담겨 있으며 삶의 모습이 상징적으로 투영되어있다. 문양에 표현된 모든 행복의 길상 문양을 미래의 삶으로 상징하였다. 문양 상징에 대하여 다음과 같이 요약해 보았다.

"중국 도자기의 문양 상징은 중국인들의 철학, 관습, 풍속, 종교, 정치, 사회적인 영향들이 함께 융합되어 현세의 행복을 지향하는 삶의 우의寓意이다."

제7장

중국 도자기 감정

1.
기본 개념

　중국 도자기 감정은 독자 여러분이 잘 아시다시피 말도 많고 탈도 많은 분야이다.

　지난 1만 년간 중국 도자기 역사 속에서 다양한 종류의 도자기가 제작되었으며 또한 중국 도자기의 전성기인 한·당·송·명·청·현대에 이르기까지 셀 수도 없는 엄청난 양의 도자기가 생산되었고 최근에는 관광용품으로, 또는 장식용으로 대량 생산되고 있으므로 감정가의 한 사람의 능력으로는 대처하기가 어려운 것이 현실이다.

　그러므로 정확하게 감정을 하여 진품을 가려내는 완벽한 감정가는 없으며 심지어 과학적인 수단인 물리·화학적인 방법으로도 아직까지 완전성을 확보하지 못하고 있다.

　물리·화학적인 방법에 의한 시험 결과의 정확성 여부보다는 우리가 가지고 있는 불신감이 너무 크기 때문이라고 본다.

　이러한 상황에서 감정이론이나 방법론을 전개하기는 쉽지 않다.

　그렇지만 우리는 기본적인 감정 기준을 가지고 있어야 중국 도자기의 수집이나 전시, 판매, 감상 등에서 도움을 받을 수 있기 때문

이다.

때문에, 필자는 가장 기본적이고 원론적인 차원에서 감정 기준을 제시하고자 한다.

여기서 잠깐, 필자는 독자 여러분에게 감정을 하기 위해서나 혹은 소장하기 위해서는 먼저 학습이 선행되어야 함을 말하고 싶다. 학습이란, 책을 읽고 공부를 하는 것과 전문가와 대화하고 그로부터 지혜와 여러 가지 기법을 습득하는 것 등을 말한다.

그리고 실제 골동품상이나 경매회사, 기타 인터넷 등에서 기물을 접하고 비교 분석하여 나름 대로의 안목을 넓히는 일 등이다. 그러나 제일 중요한 것은 중국 도자기 전문 서적을 통한 기본지식의 확보가 먼저임을 강조하고 싶다.

중국 도자기의 진위를 감정하기 위하여 관련된 사람들(소장가, 판매자, 중개인, 전시관계자, 감정가, 교육자)은 감정에 임할 때 기본 원칙이 필요하다고 본다. 필자는 몇 년 전에 『중국 청동기의 미학』을 저술하면서 세 가지의 기본 원칙을 독자들에게 제시한 바가 있다. 그러나 이번 『중국 도자기의 상징미학』에서는 이해가 쉽도록 '무죄추정의 원칙' 한가지만 제시하고자 한다.

무죄추정의 원칙

독자 여러분은 아니, 갑자기 무슨 사건이 일어났나? 무슨 무죄추정?이라며 몹시 궁금할 것이다.

이는 어떤 사람이 상점에서 절도竊盜 하다가 현장에서 체포되었

다고 할 때 이 사람은 재판이 끝나서 판사의 선고가 있기 전에는 무죄라는 원칙이다. 무죄추정無罪推定의 원칙原則은 파리 시민혁명으로 제정된 '인간과 시민의 권리선언 제9조'에 나오는 내용으로서 '누구든지 범죄인으로 선고되기까지는 무죄로 추정한다.'라는 선언을 기초로 하여 시행되고 있는 형사법상의 법 원칙이라 하겠다. 참고로 한국은 헌법 제27조4항에 '형사피고인은 유죄의 판결이 확정될 때까지는 무죄로 추정한다.'라고 규정되어 있다.

중국 도자기 감정 이론에 왜 형사법상의 '무죄추정의 원칙'이 나오는가? 독자들은 매우 궁금할 것이다. 무죄추정의 원칙은 중국 도자기 감정에 있어서 많은 도움이 된다고 본다. 즉, 중국 도자기 감정을 할 때 아무리 모방품으로 의심이 가더라도 모방품으로 확정될 때까지는 모방품이라는 말을 해서도 안 되며 모방품으로 단정해서도 안된다는 것이다. 역으로, 진품이라고 하더라도 객관적으로 진품임이 증명되기 전까지는 진품이라고 해서는 안된다는 것이다. 범인이 누구인지 확정되기 전까지는 모두가 용의자(범인일 수도 있다는 것)이다. 즉 모방품이라고 확정되기 전까지는 진품이다. 누가 진품이라고 주장한다면 진품임이 확정되기 전까지는 모방품이다. 즉 범인이 잡혀서 용의선상에 있는 사람들이 모두 범죄와 관련이 없음이 확인되어 조사 대상에서 벗어났을 때 자유로운 사람이 되는 것이다. 진품인지 모방품(가짜, 위작, 재현품 등)인지 결론이 나서 감정이 종결되었을 때 비로소 감정에 참여하였던 소장가, 중개인, 판매자 등이 용의선상에서 벗어나 자유로운 몸이 되는 것처럼 확정 전까지는 누구든지 함부로 말하거나 무책임한 언행을 하거나 사적인 주장을 전개하면 곤란하다는 것이다.

한편으로 무죄추정의 원칙은 중국 도자기 소장가나 중개인이나 판매자나 모두 아무런 죄가 없으며 실수도 없고 오직 감정의 대상과 감정의 결과만 있을 뿐이다.

감정 결과가 어떻게 나와도 누구도 비난을 받지 아니하며 오직 결과를 받아들이는 순서가 있을 뿐이다. 감정 결과 판정 불가능으로 나온다면 또 그렇게 사건은 종결되는 것이다.

이렇게 보면 왜 무죄추정의 원칙이 중국 도자기 감정 이론으로서 어떤 역할을 할 수 있는지 독자들은 이해가 되리라고 본다. 사실 수집가들이나 수집기관에서 중국 도자기 감정가들과 소장자들 사이에서 '진품이다' 혹은 '모방품이다'라고 판단할 때 정말 100%의 확률로 완전무결하게 '진품이다'라고 판단을 할 수 있는 경우가 결코 많지 않을 것이다. 구입을 하든 하지 않든지 간에 명백하게 진위가 가려지지 않고 상담이 진행될 때 모든 도자기는 진품임을 전제로 하여야 할 것이다. 진품도 진품임이 증명되기 전에는 모방품으로 볼 수밖에 없기 때문이다. 바로 무죄추정의 원칙이 도자기 감정이론에 적용되는 것이다.[74]

이러한 기본 원칙에서 우리는 각자의 능력과 안목으로 감정에 임하여야 한다.

물론 지금부터는 그동안 독자 여러분이 개인적으로 습득하고 연마한 중국 도자기에 대한 교과서에서 배운 학술적인 지식과 여러 문헌에서 확보한 중국 도자기에 대한 정보, 그리고 전문가 그룹에서 제공하는 경험에 의한 감정 지식 등을 총동원해야 한다. 그러함에도 감정에 임하는 구체적인 방법론이 필요하다. 아래에 제시하는

74) 정성규, 『중국 청동기의 미학』, 북랩, 2018, pp. 255-256 인용 후 재정리

세부 감정기법은 중국 도자기에 대하여 위와 같이 모든 지식과 정보를 총동원하여도 너무나 광범위하고 세부적인 부분들이 많아서 미흡한 부분이 있으므로 최대한 보완하여 감정에 도움을 주고자 하는 방법의 하나이다.

이 장면에서 또 하나 짚고 넘어갈 요소가 있다. 감정이라는 행위는 어떤 사물에 대한 검사행위이기도 하다. 그래서 일반적인 학술 개념으로 보면 관능검사 분야이다. 관능검사官能檢查란 어떤 사물에 대하여 검사자의 지식과 경험 등으로 '가치', '상품성', '등급', '수용성'을 판정하는 데 사용되는 기법이다.

독자 여러분은 감정이라는 행위에 있어서 육안(안목) 관찰이 중요하지만 육안 관찰의 이면에는 총체적인 관능검사의 의미도 포함되어 있다는 점을 잊어서는 아니 된다.

예를 들면 확대경으로 관찰하는 것도 관능검사의 하나이다.

2.
세부 감정기준

중국 도자기를 감정할 때 현실에서는 보통 육안(肉眼) 감정으로 이루어지고 있다. 다른 말로 하면 안목(眼目) 감정이라고 할 수 있다. 그러나 앞서 설명하였듯이 지금부터는 육안(안목) 감정이 포함된 관능검사의 의미로서 접근하고자 한다. 이 점을 고려하여 다음과 같은 감정 항목 7가지를 제시하고 각각의 항목에 대하여 간략하게 소개하고 그다음 종합 평가하여 진위를 구별하는 방법을 제안하고자 한다.

기형

중국 도자기의 기형은 수없이 많지만 크게 보면 시대별 각 왕조, 그리고 도자기 제작소(窯場)마다 고유의 색상과 기형이 존재하고 있다. 그리고 그에 따른 특징이 있다. 기형만을 다룬다고 해도 책을 몇 권 써야 할 정도로 다양하며 복잡하다. 그러므로 기형은 독자 여

러분이 교과서에 해당하는 중국도자사와 관련된 책들을 읽어보고 지식을 쌓으면 구분이 가능하며, 난해한 경우에는 전문가의 도움을 받도록 하여야 한다.

우선 기형을 통하여 파악할 수 있는 부분은 시대적 특징이 반영되었는지와 그에 따른 색상과 형태, 완성도를 통하여 어느 정도 진위에 접근할 수 있다.

문양

문양은 도자기의 미적 수준을 판가름하는 중요한 요소이다. 시대별, 도자기별로 유행한 문양이 있으며 그 시기에 유행한 문양인지와 문양의 회화적 완성도와 상징성이 제대로 표현되었는지가 감정의 중요한 요소이다. 중국 도자사에서 출현하는 문양 역시 너무나 다양하여 단번에 구분하기는 어렵지만, 시간을 두고 관찰해보면 감정에 많은 도움이 된다.

예를 들면, 청화자기의 경우 선덕 시기의 문양에 사용된 안료(소마리청, 평등청, 혼합 청료 등)의 특징을 살핀다거나 당초문唐草紋의 문양에 있어서 'Y' 형태가 보인다든지 하는 차이점을 찾아내는 식으로 접근하면 감정에 도움이 된다. 그리고 현대 도자기 제작에는 전사지轉寫紙를 이용한 기계적, 공업적인 문양도 많으니 자세히 보면 구분할 수 있다.

그리고 본서에 제시된 여러 가지 상징 문양을 공부하여 응용하면

많은 도움이 될 것이다. 한편으로 중국 도자기에 있어서 문양은 시대별로 약간씩 다르고 표현기법도 동양화법으로서 크게 차이가 나지 않지만 어떤 도자기 문양의 경우 똑같은 목단을 그리거나 똑같은 국화를 그렸지만 무언가 차별화된 문양이 있다. 이렇게 차별화된 문양을 발견하는 노력이 필요하고, 볼 줄 아는 안목이 중요하다. 아래에 문양 제작기법을 소개하니 참고하시기 바란다.

❈ 문양 제작기법 종류

1. 각화刻花 : 조각하듯이 도자기 외면을 파내어 문양을 만드는 것

2. 획화劃花 : 가느다란 선을 그어서 그 선을 따라 미세하게 'V' 혹은 'U'자 홈을 파서 유약을 채우거나 하여 나타내는 문양(파낸 홈에 여러 가지 재료를 넣을 수도 있다.)

3. 문양판紋樣板 : 꽃그림이나 각종 길상문양을 미리 문양으로 만들어서 도자기 표면에 붙여서 유약이나 청화를 칠하여 문양을 나타내는 방법

4. 인화印花: 목재나 도기 재료로 만든 문양 주형鑄型으로 눌러서 찍어내는 방법 혹은 나뭇잎이나 꽃잎같은 것을 도자기 표면에 붙여서 소성하는 방법

5. 퇴화堆花: 도자기 표면에 태토(고령토)를 몇 겹 쌓아서 돌출되도록 문양을 조성하는 방법

6. 첩화貼花: 도자기 표면에 꽃문양이나 기타 길상 문양을 한 조각 부처서 돌출되도록 한 것

7. 음각陰刻: 도자기 표면을 누르거나 파내어서 표면보다 낮게 제작한 문양

8. 양각陽刻: 도자기 표면에 돌출시켜서 튀어나오게 제작한 문양

9. 화필畫筆: 붓 같은 도구로 그림을 그려서 문양을 완성하는 방법이다. 대부분의 도자기에서 사용하는 방법이다. 붓이 대세이나 대나무 조각, 나무 조각 등과 같은 특별한 도구로 그려지는 문양도 있다. 그림을 그리는 기법은 종류가 많다.

청화자기에 화필畫筆로 그려진 청화 문양을 예로 들면 대필묘회법大筆描繪法, 소필구화법小筆勾畫法, 구변평도법勾邊平塗法, 측필도말법側筆塗抹法, 중필점화법重筆點畫法[75] 등이 있으며 지면상 설명은 생략함을 양해 바란다.

관지

중국 도자기에 있어서 관지款識가 공식적으로 사용된 시기는 명明 영락永樂 황제 시기부터로 시작된 것으로 인정하고 있다. 관지역시 각 왕조마다 여러 가지 제작 방식이 있고 문자의 표기 형식도 각양각색이라 어느 정도 학습이 되어야 한다. 예를 들면 도자기 굽부분에 대청건륭년제大淸乾隆年製와 같은 관지와 같은 형식이다.

한 가지 중요한 사실은 중국에서는 앞선 선조의 유산을 숭상하는 문화가 있어서 후대에 모방 제작이 대단히 성행하였다. 때문에 후대에 모방 제작하면서 도자기의 관지도 대부분 전대前代의 관지를 표기하는 경우가 많았다. 그리고 현대의 모방품도 과거의 관지

75) 청화자 감상, 진단문고기금회 편집위원회 오상해, 진단예술박물관, 2008, pp 24-25

를 표기한 경우가 대부분이라 이를 믿기가 어려운 것이 현실이다. 때문에 관지는 참고만 하여야 한다. 관지 대신에, '복福', '복수강녕福壽康寧', '부귀장춘富貴長春' 같은 길상어吉祥語로 된 문자관文字款도 많으며 그림으로 표현된 도안관圖案款도 있다는 점을 알아야 한다.

제작 상태

도자기의 제작 상태는 전체적인 균형과 태토의 품질을 위주로 보아야 한다. 그리고 도자기의 색채와 문양의 조화를 함께 관찰한다. 도자기 제작에 사용된 태토는 품질이 우수한지와 가마에서 소성시 균열이나 변형이 없는지를 살펴보며 과거에는 통상 목재를 연료로 하여 가마에서 소성하였는데 도자기 표면이 지나치게 균일하고 거울 같다면 현대 가스가마나 전기가마에서 소성한 것이라고 의심해 보아야 한다. 또한 형태가 삐뚤어지거나 뚜껑이 맞지 않거나 하는 여러 가지 사항이 있으니 자세히 살펴야 한다.

그리고 많은 도자기들이 오랜 세월을 지나면서 자연적인 미세균열이 발생한 경우도 있고, 충격이나 온도 차이 등에 의하여 표면이나 내부에 작은 깨어짐이나 떨어져 나가는 부분도(보통 알 튐으로 표현한다) 있다. 이런 부분을 잘 살펴야 한다. 그리고 도자기 입구나 굽 부분이 떨어져 나가 수리한 도자기가 제법 많다. 확대경이나 조명 등 아래에서 자세히 관찰하면 발견할 수 있다.

문양이 마모되거나 변색, 박리剝離(표면이 벗겨짐)된 경우가 있으니 살펴보아야 한다.

세월감

세월감은 중국 도자기 감정에 있어서 중요한 요소의 하나이다. 현재를 기준으로 볼 때 이미 작게는 수십 년 이상 보통 100년 이상이며 대부분 수백 년 이상의 세월이 흐른 도자기가 대부분이므로 어딘지 오래된 분위기가 도자기에서 느껴진다. 이것을 세월감歲月感이라고 말한다. 보통 중국 도자기 수집가들이나 판매자들이 진위의 판별에서 가장 먼저 살펴보는 것이 아마도 세월감일 것이다. 사실 오래된 도자기라야 골동품이 될 수 있으며 우리는 골동품 도자기를 수집하려고 공부하고 연구하는 것이니까. 그리고 우리를 헷갈리게 하는 것 중 하나가 중국 도자기는 사실 품질이 우수하다 보니 몇백 년 된 도자기도 상자에서 꺼내 보면 대부분 몇 년 정도밖에 안되어 보일 정도로 깔끔하다는 점이다. 그러함에도 어딘지 오래된 느낌이 드는 것이 중국 도자기의 매력이다.

그래서 어떤 경우에는 일부러 땅속에 묻기도 하고 화장실에 담가 놓기도 하며 화학 약품 속에 담가 두기도 하여 억지로 세월감을 만들기도 한다. 이것을 중국에서는 보통 '작구作舊'라고 하는데 일종의 조어造語라고 본다. 이웃 일본에서는 지다이じだい(옛것처럼 보이게 한다는 뜻)라고 하여 골동품 업계에서 사용하고 있다. 우리나라에서는 특별한 용어가 없어서 골동업계에서 간혹 '작구'나 '지다이'라는 용어를 차용해서 사용하고 있는데 필자는 우리나라에는 차라리 이런 부정적인 언어가 없는 것이 다행이라고 생각한다.

우리나라에서는 법률적 이유로 주로 사용하는 용어는 변조變造가 있고 위조僞造가 있다. 변조는 기존 골동품에 변형을 주어 진짜인

양 하는 것을 말하고, 위조는 가짜를 진짜처럼 만들어 속이는 것을 말하는데 오래된 것처럼 하는 것을 표현하는 데는 어울리지 않는 단어다. 그리고 세월감은 파악하기가 어려워서 일부 전문가들도 영감靈感에 의존하는 경우가 많은데 의외로 골동 현장에서 많이 활용하는 수단이다. 그러나 영감에 의한 판단은 합리성이 결여된 방법이므로 내심 판단은 하되 실제로는 적용하지 않는 것이 안전하다.

이것은 용주 교수가 그의 논문『전통공예와 현대공예의 개념』에서 주장하는 '공예품(도자기 같은)에서 기氣와 신神의 관계'에 대한 설명 중에 "기氣가 형形의 주위를 떠다니는 것은 형기일체形氣一体이다. 그렇다면 기氣는 신神과도 결합할 수 있다. 전형적인 것이 바로 공예 형태의 생성이다. 기능 형태든 장식 형태든 모두 기氣와 신神이 결합된 형태이다."[76] 라고 하였다.

필자가 뜬금없이 용주 교수의 저서 내용을 인용하는 것은, 중국 도자기와 같은 공예품의 모든 것에 기와 신이 결합된 것이라고 하는 그의 주장이 다소 현학적이기는 하지만 과연 독자 여러분이나 필자가 도자기에 담겨있는 형(형태)을 보고 기氣와 신神을 느껴서 작품성과 세월감을 파악할 수 있는가 하는 한계를 말하고 싶다. 그만큼 중국 도자기에 담겨있는 다양한 요소가 많다는 것이며 이러한 수많은 요소를 넘어서 독자 여러분이 감정하고자 하는 도자기의 세월감을 수치로 나타내는 것은 정말 어려운 일이라는 것을 알려주고 싶어서다.

76) 용주,『전통공예와 현대공예의 개념-공예 형기신론을 중심으로』역사비평사, 2016, p. 274

출처

중국 도자기를 구입하거나 판매하거나 전시하거나 간에 중요한 요소 중의 하나가 출처이다.

현실적으로 우리나라에 유입된 도자기는 과거 시대에는 수량이 현저히 적어서 민간인이 소장할 기회가 매우 희박하였다.

결정적으로 중국과 수교가 진행된 1991년을 전후하여 유입되기 시작하였으므로 그 역사가 짧다고 하겠다. 물론 신안해저유물 발굴과 같은 대형 이벤트도 있었지만, 그것은 국가에서 주도하는 것으로서 민간인에게는 거의 접근이 불가능한 사안이었다. 그러므로 변변한 출처를 밝히기가 어렵고 현실적으로 무리가 많았다.

이것을 해소하기 위하여 어쩔 수 없이 감정행사를 하였고 많은 중국 도자기 소장가들이 감정을 받기도 하였다. 이렇게 하여 출처는 불분명 하지만 진품이라는 감정서가 있으니 거래를 위한 기본적인 요소는 갖추게 되었다.

출처가 명확하다는 것은 누구나 인정할 수 있는 동기가 되며 법적으로나 관습적으로나 골동품으로서 기본적인 위상을 갖추었다고 할 수 있다. 이렇게 출처를 확인하는 것은 중국 도자기와 같은 골동품의 경우 복제품, 모방품, 위작, 변조품, 가짜 등이 있을 수 있으므로 가장 안전한 방법이 출처를 확인하는 것이다. 즉, 족보를 확인하는 것이다. 문서로 확인된 출처라면 좋겠지만 그렇지 않다면 누구, 누구가 소장한 작품이라든가 어떤 경매장에서 구입한 증서가 있다든가 하는 최소한의 출처가 필요하다. 물론 아주 소품의 경우

는 전혀 필요없지만, 사회 통념상 일정 수준의 도자기는 출처가 있어야 하고 그것을 서류나 감정서 등으로 보완해 주어야 한다.

한국에서 중국 도자기의 출처를 형성하는 방법은 몇 가지가 있다.

첫째 대형 경매회사를 통한 구입 증명서이다.

둘째 전문가를 통한 감정서 발급이다.

셋째 거래 당사자의 그동안 거래 내역이 기록된 문서이다.

필자가 생각한 방법은 위와 같다. 앞으로 더욱 좋은 방안이 제안되기를 바란다. 그러나 현재처럼 각자의 판단에 따라 유통하는 방법도 어느 정도 필요하다고 본다. 그리고 출처와 관련된 미학 이론을 독자 여러분에게 하나 소개하고자 한다.

미국의 현대 미학자인 죠지 딕키(George Dickie)는 1974년 저술한 『Art and the Aesthetic』이라는 저서에서 "예술제도론"이라는 개념을 제안하였다.

예술제도론의 기본 개념은 '예술계'라고 하는 사회적 조직의 존재를 인정하고 그들의 역할이 예술가를 인정하고 그의 예술작품 또한 비평하고 추천하여 예술계에서 활동할 수 있도록 기여하는 조직으로 설명하고 있다.[77] 그 과정에서 배경이 되었던 여러 가지는 지면상 생략하고 죠지 딕키가 제안한 예술제도론은 하여튼 현재까지 많은 지지를 받고 있다.

중국 도자기의 예술계 진입 역시 '예술계'에서 인정받아야 나름의 위상을 갖출 수 있다고 본다.

77) 죠지 딕키, 오병남 역, 『현대미학』, 서광사, 1982, pp. 28-29

그 수단 중의 하나가 중국 도자기 감정이며 대형 경매회사의 중국 도자기 취급이다.

그리고 소장가와 판매자, 전시관(박물관 등), 학계, 산업계 등에서 각종 전시회와 세미나 개최, 협회 같은 조직 구성, 언론에서의 홍보, 소장품 전시회 등 다양한 방법이 있을 것이다. 그러다 보면 죠지 딕키가 말하는 '예술계'에 뿌리를 내리게 될 것이다.

즉, 제도권에 진입하게 된다는 의미이다. 이렇게 되면 출처 문제는 많이 해소될 수 있다고 본다. 갑자기 "예술제도론"을 여러분에게 소개하는 것은 중국 도자기의 문화적 공유를 활성화하는 방법에 대한 개념이 명확지 않은 한국의 현실에서 이론적 뒷받침이 될까 하여 소개하는 것이다.

미학

마지막으로 미학에 대하여 알아보자.

중국 도자기는 선진先進들이 창조한 예술품이다.

첫 번째, 예술품은 아름다워야 한다. 보통 사람들이 볼 때 아름다워야 한다.

아름다워야 소장하고 싶고 밤낮으로 보고 싶으며 자랑하고 싶은 것이다.

아름답다는 것은 보통의 사람들이 느끼는 감정이다.

그것은 미적 감동이다. 이 감동은 보통 우리가 말하는 기쁨, 환희, 충동을 말한다.

두 번째는 갖고 싶어야 한다는 것이다. 인간의 소유욕을 자극하는 도자기라면 아마도 아름답다고 생각된다. 그러므로 아름다움과 소유욕은 동전의 양면처럼 연결되어 있다.

특히 부자들이 갖고 싶어 하는 것일수록 좋은 것이다.

세 번째는 활용성이 높아야 한다. 골동품이라고 금고 속에서 잠자고 있다면 효용성이 낮다고 할 수밖에 없으며 좋은 방향이 결코 아니다. 특수한 경우를 제외하고는 가능한 여러 사람이 보는 곳에 전시할 수 있는 도자기가 유익하다는 뜻이다.

네 번째는 교환가치가 있어야 한다는 것이다. 이것은 투자가치로 보아도 된다. 골동품 구입은 순수하게 박물관에서 전시하거나 학문을 위하여 구입할 수 있지만 대부분 투자와 감상이라는 두 마리 토끼를 잡기 위해서 소장하는 경우가 대부분이다. 그렇다면 구입할 때 차후 매각할 경우를 미리 고려하여야 한다. 그래서 향후 골동품의 유행을 살펴보기도 하고 국내외 시세를 살펴보기도 한다. 이점은 여러 가지 변수가 있지만 큰 틀에서 문양의 희소성과 시대적인 희소성, 보존상태, 소유자 이력, 미학적 우수성 등이 교환가치를 좌우하는 중요한 요소이다.

3.
감정 기준에 의한 평가

　이 장에서는 독자 여러분 스스로가 실행할 수 있는 감정기법을 소개하고자 한다.

　필자는 오랫동안 대학에서 후학들을 위하여 건축디자인, 통계학 개론 등을 강의한 경험을 활용하여 통계학에 기반한 중국 도자기 감정을 위한 아주 간명한 감정 평가 방안인 정성적 평가와 정량적 평가를 소개한다. 필자가 실제 현장에서 활용해 보니 상당한 효과가 있어서 제안하니 활용해 보시기 바란다.

정성적 평가

　정성적 평가란 어떤 문제나 과제에 답이 명확하게 존재하지 않아서 주로 언어에 의한 평가를 하여 최대한 적합한 답을 찾으려고 취하는 방법이다.

　본서에서 중국 도자기 감정에 있어서 독자들에게 조금이라도 도

움이 될까 하여 제안한다.

이 경우 보통 5단계 평가를 통하여 결과를 유추할 수 있다.

아래 표에서 보듯이 매우 좋음, 좋음, 보통, 나쁨, 매우 나쁨으로 구분하여 평가할 수 있으며 전문가나 비전문가나 모두 활용할 수 있는 간단한 방법이다. 그러나 최종결과(답)에 대하여 주관성이 강하여 완전하게 신뢰하기가 어렵다는 단점이 있다.

이제 평가를 해보자.

중국 도자기 1점을 구입하기 위하여 감정을 한다고 가정하면 감정 기준 7개 항목을 가지고 각 항목마다 평가표에 기재를 한다. 평가를 끝내고 7개 감정 기준에서 어느 항목에서라도 '나쁨'이나 '매우 나쁨'이 1개라도 나오면 구입을 포기하는 것이 좋다. 그리고 '보통' 항목이 4개 이상 나오면 위작이거나 모방품, 또는 차별성이 없는 작품으로 보고 구입을 보류하는 것이 합리적이다. 구입을 고려할 항목의 비중을 살펴보면 '매우 좋음'이 4개 항목 이상, '좋음'이 2개 항목 이상, '보통'이 1개 항목 이하가 되는 경우라고 본다.

중국 도자기의 상징미학

정성적 평가표

품명 :

※ 해당란에 ○표한다.

순서	내용 / 감정 기준	매우 좋음	좋음	보통	나쁨	매우 나쁨	비고
1	기형						
2	문양						
3	관지						
4	제작상태						
5	세월감						
6	출처						
7	미학						
합 계							

※ 구입을 고려할 때 평가 기준: 매우 좋음 4항목 이상, 좋음 2항목 이상, 보통이 1항목 이하로 한다.

정량적 평가

정량적 평가란 어떤 문제나 과제에 대하여 답을 찾기 위하여 시험을 치는 방법으로 결과를 판단하는 것을 보통 정량적 평가라고 한다. 그러나 본서에서는 중국 도자기 감정이므로 시험을 칠 수는 없고 진품이나 위작이라고 수치를 확정하기도 어렵다. 그러므로 앞

의 정성적 평가를 약간 변형하여 수치화한 방법이다. 역시 5단계로 평가하여 점수를 부여하는 방법인데 이 방법 역시 주관적인 면이 강하여 결과치를 완전히 믿기는 어렵다.

점수를 부여하는 방법은 아래와 같이 한다.

매우 좋음: 5점, 좋음: 4점, 보통: 3점, 나쁨: 2점, 매우 나쁨: 1점 으로 정하여 평가한다.

이제 중국 도자기 1점을 가지고 평가를 해보자.

감정 기준 7가지 항목마다 표에 제시한 5단계 평가 점수를 매긴다.

어느 항목에서든지 2점이나 1점이 나오면 구입을 포기하는 것이 좋다. 그리고 3점이 4개 항목 이상 나오면 대부분 모방품이거나 위작이라고 보아야 한다. 그러므로 구입을 보류하여야 한다. 구입을 고려할 필요가 있는 점수대는 대략 31점 이상이라고 본다.

정량적 평가표

품명 :

※ 해당란에 ○표한다.

순서	내용 \ 감정 기준	매우 좋음 5	좋음 4	보통 3	나쁨 2	매우 나쁨 1	소계
1	기형						
2	문양						
3	관지						
4	제작상태						
5	세월감						
6	출처						
7	미학						
합 계							

※ 구입을 고려할 때 평가 기준 점수 합계는 31점 이상으로 한다.

　위와 같이 중국 도자기 감정의 7가지 기준과 평가 방법을 제안하였지만, 독자 여러분이 혼자서 감정하여 중국 도자기를 구입하는 것은 결코 쉬운 일이 아니다.

　감정 기준을 가지고 수치화하는 방법으로 평가표를 만들고 평가를 하지만 위의 방법은 절대적인 수단이 결코 아니며 하나의 방편일 뿐이다.

　사람은 불완전한 존재이므로 완벽하게 감정을 할 수는 없으며 여러분의 지식과 경험, 그리고 특별한 안목眼目으로 감정에 임하여야

한다. 또한 자신감이 지나쳐 미리 결과를 예단하여서는 결코 아니
된다. 가능한 주변 동료나 전문가의 도움도 받기를 바란다.

후기

이 책을 마무리하는 과정에서 아쉬움을 많이 느꼈는데 다음과 같은 것이다.

문양에 내포된 기호학, 조형학적인 의미와 하나의 도자기 전체 조형에 대한 의미의 해석이 부족하였다. 문양의 상징을 이해하려면 해당 도자기에 대한 총체적인 미학적 분석과 해석이 필요함을 절실히 느꼈다. 즉, 상징미학, 기호미학, 조형미학을 함께 분석하여 중국 도자기에 대한 미학적 완성도를 높여야 할 것이다.

중국 도자기는 대부분 관요官窯를 중심으로 연구를 해왔고 민간에서 제작한 민요民窯에 대하여는 연구가 부족한 것이 사실이다. 그러나 필자가 이 책을 집필하는 동안 강렬한 이미지로 다가오는 도자기는 민요가 많았다. 민요에는 창의성, 활력, 해학 등과 같은 특별한 요소들이 있었다. 필자는 민요미학民窯美學이라고 본서에서 표현하였다. 앞으로 민요 도자기 연구를 더욱 활성화하여야 할 것이다.

필자는 몇년 전 『중국 청동기의 미학』이라는 졸저拙著를 내면서

부터 중국 미학사에서 미학적 전통이 어떻게 전승되고 후대에 표현되는지 구체적인 자료들과 함께 밝혀지기를 기대하였다.

그러나 이번에도 극히 작은 사례를 예로 들었고 분량이 미미하여 안타까웠다. 앞으로 이러한 미학의 역사·문화적인 흐름을 연구하여 연결고리들이 알려지면 오늘을 살아가는 모두에게 유익하리라 생각한다.

중국 도자기 역사 연대표를 작성하여 보았다. 필자가 연구하면서 중국 도자기 역사 연대표가 없어서 아쉬울 때가 많았다. 독자 여러분에게 조금이나마 도움이 된다면 다행이다.

앞으로 중국의 여러 문물에 대하여 우리나라에서 미학적인 연구가 활성화되어 인류 문화발전에 기여하기를 희망한다.

학문이 일천日淺하기 짝이 없는 필자를 30년 가까이 지도해주신 전, 동아대학교 유길준 교수님에게 깊이 감사드린다. 이분의 가르침이 본서를 집필함에 큰 영향을 주었음을 밝힌다.

본서를 쓰도록 응원해준 사랑하는 자녀들, 민아, 유진, 혜승, 종헌이에게 고마움을 전한다. 명절 때마다 고급 양주를 선물해주는 서울에 사는 법률가 사위 이의결과 손녀 이소담에게도 고맙다는 인사를 전한다. 졸저를 쓴다고 매일 밤, 불을 켜고 왔다 갔다 하는 필자 때문에 스트레스를 많이 받은 아내 이정희에게 진심으로 사과하며 감사드린다.

끝으로 본서의 출판을 위해 편집과 교정 등 많은 수고를 해주신 북랩 출판사 관계자 여러분에게 감사드린다.

<div align="right">

2023년 3월

저자 정성규

</div>

중국 도자기 역사 연대표

시대	연대	주요 도자기	주요 요장	비고
신석기	BC 7000-BC 1600	• 배리강문화 : 홍도 • 앙소문화(마창현, 마가요, 석령하 등): 각종 채도彩陶 생산 • 용산문화 : 회도, 홍도, 흑도 등	• 황하강 주변 • 양자강 주변 • 산동성 주변	문양은 고대 부족의 토템 위주 (새, 개구리, 용, 뱀, 물고기, 그물 문양 등)
하	BC 2070-BC 1600	• 점토도기 : 회도, 흑도 위주	(발굴지) • 언사현 이리두	회문回紋, 원권문圓圈汶, 승문繩紋, 운뢰문雲雷紋 등
상	BC 1600-BC 1046	• 고화도 소성기술 개발 • 석기질 도기 생산 • 중국최초 유약발명(시유도기 생산) • 인화도기, 회도, 홍도, 유도釉陶, 흑도 등 생산 • 건축용 도수관陶水管 생산	(발굴지) • 언사현 이리두 • 섬현 칠리포 • 낙양시동건구 • 정주시 이리강 외	청동기 제작에 도자기 기술자 협조 (도범 제작 등) 승문繩紋, 수면문獸面紋, 운뢰문, 인문印紋 등
주	BC 1046~BC 771	• 건축용 기와생산 • 상대에서 개발된 고화도 소성 기술 승계 • 시유도기 지속생산	• 만두요饅頭窯 (만두처럼 형태가 원형이라 붙인 명칭)	문양은 현문弦紋, 뇌문雷紋, 회문回紋, 승문繩紋 등 다양함
춘추	BC 770-BC 403	• 고화도 사유도기 지속적 발전 • 고대 악기류磬(경) 등 생산 • 건축용 도기 생산	• 덕청요 (청자의 원조격)	각종 승문繩紋, 채회彩繪, 각화刻花, 암화暗花 등
전국	BC 403-BC 221	• 고화도 시유도기 지속 생산 • 건축 도기 생산 (수도관, 벽돌, 기와 등)	• 용요龍窯 발전함	문양은 현문弦紋, 그물문, 수파문, 톱니문양, S문양, 화판문 등

진	BC 221- BC 206	• 서역의 영향을 받기 시작 • 도용제작 활발 (진시황릉 병마용)		일상생활에 필요한 실용도기 생산 활기
서 한	BC 206- AD 8	• 원시청자 제작 기술 진보	• 월주요越州窯 외	다양한 유약개발 가옥명기家屋明器 등장
동 한	8-220	• 원시 청자 생산 시작 • 각종 인물용 생산 (무악용, 시녀용, 동물용 등) • 연유도기 출현	월주요越州窯, 상우요上虞窯, 자계요慈溪窯, 영파요寧波窯, 영가요永嘉窯 등	사신문, 쌍어문, 포수함환鋪獸銜環, 기사문騎射紋, 수렵문, 용봉문, 기린문, 매화문, 화판문, 덩굴문, 구름문, 기하문 등
육 조	220-589	• 청자, 백자, 흑자 생산 활기 • 각종 생활 용기 생산	• 월주요 외 (남방청자)	그물 문양, 동물 문양, 인동초문, 구슬 문양 등
삼 국	220-280	• 청자 생산 • 화장토化粧土 개발 (표면 장식용)		'곡창관穀倉罐'이라는 부장용 명기明器 등장
진	265-420	• 청자 생산 등		
남 북 조	420-589	• 서역인(로마, 페르시아 등) 인물 도기 등장 • 페르시아 사산 왕조의 금속기형태 모방 생산 • 각종 도용생산 활발 • 북방 청자 생산 활발	• 형요 • 곡양요 • 공현요 • 학벽요 • 밀현요 • 등봉요 외	연판문蓮瓣紋, 삼가문三角紋, 비늘문 획문劃紋 등
수	581-618	• 백자 생산 시작 • 청자 생산 활발	• 안양요 • 고벽촌요 • 상음요 등	• 북방 백자 • 남방 청자
당	618-907	• 당삼채唐三彩 등장 • 우수한 도용 대량 생산 • 당삼채 수출 • 청자 생산(월주요) 활발 • 화유자, 효태자 등 생산	• 경덕진요 • 형요 • 요주요 • 동안요 • 공현요 • 공래요 외	이 시기에 중국이 **차이나(China)**라는 국가명으로 알려짐 회화, 퇴첩화, 인물, 물고기, 사자, 조鳥류, 각종 동물, 연화, 포도 등

중국 도자기의 상징미학

오대	907-960	• 각종 청자 생산 활발 • 당唐대의 도자기 기법 승계	• 당唐대의 요장 사용	당唐 시대의 문양사용
북송	960-1126	• 예기제작 • 백자제작 • 북방의 민간자기 자주요 생산 활발하였음 • 남방의 청자 용천요 생산 활발함 • 경덕진 자기생산 활발	• 정요 • 여요 • 요주요 • 자주요 • 균요 • 덕화요 외	• 중국 문화의 황금기 • 경덕진 설치 목단문, 분화문, 연화문, 화조문, 영희문, 용봉문, 학문, 오리문, 원앙문, 어문, 권초문, 회문, 연판문, 곡대문, 전錢 문양, 사슴 문양 등
남송	1127-1279	• 예기제작 활발 • 백자제작 활발 • 청동기 모방 자기생산	• 용천요 • 길주요 • 건요 외	차茶 문화 성숙 도자기 수출 활발 문양, 북송과 유사
요	916-1125	• 요삼채遼三彩 생산 • 당과 송의 도자문화 혼합	• 용천무요 외	새, 물고기, 꽃종류, 녹유, 갈유 등
금	1115-1234	• 백자 생산 활발 • 금삼채金三彩 생산 • 홍록채 생산 • 건축용 도기 생산	• 정요 • 요주요 • 자주요 • 균요 외	화조문, 모란, 작약, 영희문, 동자문, 연화문, 초엽문 등
원	1271-1368	• 청화자기 발명 • 유리홍 자기생산 • 도자기 수출 활발(시박사 설치) • 부량자국(경덕진) 설치 • 추부기 생산	• 용천요 • 자주요 • 균요 • 덕화요 외	각화刻花, 인화, 획화, 퇴화堆花, 누화鏤花, 회화繪花 등 다양한 기법을 사용함 각종 식물문, 각종 동물문, 고사문故事紋, 잡보 문양 등
명	1368-1644	• 청화자기 생산 활발 • 오채자기 생산 • 관지款識제도 정착 • 투채자기 생산 • 박태자기 생산 • 법화기 생산 시작	• 경덕진 외	채자彩磁시대 개막 각종 식물문, 각종 동물문, 팔보문, 어문, 문자문, 정폭화문(액자처럼 공간구획), 송죽매문, 산수화문 등

청	1644-1911	• 분채자기 생산 • 법랑자기 생산 • 양채자기 생산 • 방제(모방)자기 생산 활발 • '당영唐英' 활동 • 유상채자 전성기(오채자기 등) • 색유자기 전성기(랑요홍 등) • 도자기 무역 성장	• 경덕진 • 의흥(자사기) • 덕화요 • 석만요 외	자기의 전성기 문양은 각종 동물문,각종 식물문, 산수문, 인물고사도, 서법문書法紋, 각종 길상문 영희도 등
중화민국	1912-1949	• '광채廣彩'라 불리는 자기생산 • '주산팔우'라 칭하는 회화공繪畵工등장	• 석만요 등	경덕진 쇠락
중화인민공화국(중국)	1949~현재	• 문화혁명 관련 도자기 출현 • 자사호 유행 • 현대 도자기		

중국 도자기의 상징미학

참고문헌

중국 일반

1	중국을 말한다 1 - 동방에서의 창세	양산췬, 정자룽	김봉술, 남홍화 역	신원문화사	2008
2	중국을 말한다 2 - 시경 속의 세계	양상췬, 정자룽	이원길 역	신원문화사	2008
3	중국을 말한다 3 - 춘추의 거인들	천쭈화이	남광철 역	신원문화사	2008
4	중국을 말한다 4 - 열국의 쟁탈	천쭈화이	남희풍, 박기병 역	신원문화사	2008
5	중국을 말한다 5 - 강산을 뒤흔드는 노계, 대풍	청넨치	남광철 역	신원문화사	2008
6	중국을 말한다 6 - 끝없는 중흥의 길	장젠중	남광철 역	(주)신원문화사	2008
7	중국을 말한다 7 - 영웅들의 모임	구정푸, 류징청	김동휘 역	(주)신원문화사	2008
8	중국을 말한다 8 - 초유의 융합	류징청	이원길 역	(주)신원문화사	2008
9	중국을 말한다 9 - 당나라의 기상	류산링, 궈젠, 장젠중	김동휘 역	(주)신원문화사	2008
10	중국을 말한다 10 - 변화 속의 청지	진얼원, 궈젠	김준택 역	(주)신원문화사	2008
11	중국을 말한다 11 - 문채와 슬픔의 교향곡	청위, 장허성	이원길 역	(주)신원문화사	2008
12	중국을 말한다 12 - 철기와 장검	청위, 장허성	이인선 역	(주)신원문화사	2008
13	중국을 말한다 13 - 집권과 분열	후민, 마쉐창	이원길 역	(주)신원문화사	2008
14	중국을 말한다 14 - 석양의 노을	멍펑싱	김순림 역	(주)신원문화사	2008
15	중국을 말한다 15 - 포성속의 존엄	탕렌저	김동휘 역	(주)신원문화사	2008
16	중국문화사	찰즈 허커	박지훈 외 2인 역	한길사	1985
17	중국 오천년 - 여성장식사	주신, 고춘명	板本公司, 河南厚子 역	(주)경도서원 (일본)	1993

18	중국문화 - 원림	러우청씨	안계복, 홍형순, 이원호, 한민영, 이재근, 신상섭 역	도서출판 대가	2008
19	중국문화 - 중국박물관	리씨앤야오, 루오저원	김지연 역	도서출판 대가	2008
20	중국문화 - 중국음식	리우쥔루	구선심 역	도서출판 대가	2008
21	중국문화 - 중국차	리우퉁	홍혜율 역	도서출판 대가	2008
22	중국문화 - 중국복식	화메이	김성심 역	도서출판 대가	2008
23	중국문화 - 중국경극	쉬청베이	최지선 역	도서출판 대가	2008
24	중국문화 - 중국건축예술	루빙지에, 차이앤씬	김형호 역	도서출판 대가	2008
25	중국문화 - 문물	리리	김창우 역	도서출판 대가	2008
26	중국문화 - 중국민가	산더치	김창우 역	도서출판 대가	2008
27	중국문화 - 중국명절	웨이리밍	진현 역	도서출판 대가	2008
28	중국문화 - 중국회화예술	린츠	배현희 역	도서출판 대가	2008
29	중국문화 - 중국전통의학	라오윈췬	홍혜율 역	도서출판 대가	2008
30	중국문화 - 중국전통공예	항지앤, 꾸어치우후이	한민영 역	도서출판 대가	2008
31	중국문화 - 중국 도자기	팡리리	구선심 역	도서출판 대가	2008
32	중국문화 - 중국고대발명	덩인커	조일신 역	도서출판 대가	2008
33	중국문화 - 중국서예	천팅여우	최지선 역	도서출판 대가	2008
34	중국문화 - 중국문학	야오단	고숙희 역	도서출판 대가	2008
35	중국문화 - 민간미술	진즈린	이영미 역	도서출판 대가	2008
36	중국고대사회	許進雄	홍희역	동문선	1998
37	신화미술제사	張光直	이철역	동문선	1995
38	고대중국인이야기	하야시 미나오	이남규 역	솔	2000
39	관념의 변천사	장현근		한길사	2016
40	산해경	여태일, 전발평	서경호, 김영지 역	안티쿠스	2013
41	중국문화사	두정승	김택중 외 2인	지식과 교양	2011
42	중국문화의 즐거움	중국문화 연구회		차이나하우스	2007

43	중국신화의 세계	정재서		돌베개	2011
44	중국인의 초상	자젠잉	김명숙 역	돌베개	2012
45	중국사상	안길환		책 만드는 집	1997
46	韓非子	韓非子	허문순 역	일신서적 출판사	1991
47	論語	孔子	김석원 역	혜원출판사	1993
48	大學·中庸	朱熹 외	박일봉 역	육문사	1984
49	孟子	孟子	안병주 역	청림문화사	1985
50	十八史略	曾先之	편집부 역	자유문고	1992
51	신중국사	존 킹 페어뱅크	중국사연구회 역	까치	2000
52	管子	管仲	이상옥 역	명문당	1985
53	고문자류편(古文字類編)	고명(高明)		동문선	2003
54	莊子	莊子	김학주 역	을서문화사	1986
55	孟子	孟子	이기석, 한용우 역	홍신문화사	1986
56	呂氏春秋	呂不韋	정영호 역	자유문고	1992
57	周易	미상	남만성 역	청림문화사	1986
59	書經	미상	이재훈 역	고려원	1996
59	詩經	미상	조두현 역	혜원출판사	1994
60	동양학 이렇게 한다	안원전		대원출판사	1988
61	도교와 중국문화	갈조광(葛兆光)	심규호 역	동문선	1993
62	중국의 품격	러우위리에	황종원 역	혜강출판사	2016
63	修身齊家	東野君	허유영 역	아이템북스	2014
64	治國	東野君	황보경 역	아이템북스	2014
65	平天下	東野君	송하진 역	아이템북스	2014
66	장자, 도를 말하다	오쇼 라즈니쉬	류시화 역	예하	1991
67	지대물박	소현숙		홍연재	2014
68	지금이라도 중국을 공부하라	류재윤		센추리원	2016
69	중국역사의 수수께끼	왕웨이 외	박점옥 역	대산출판사	2001
70	중국고대 문양사(紋樣史)	渡邊素舟	유덕조 역	법인문화사	2000

중국 도자기

1	중국도자사	이용욱		미진사	1993
2	중국도자사 연구	방병선		경인문화사	2012
3	중국청화자기	황윤, 김준성		생각의 나무	2010
4	광동성박물관소장 - 중국역대도자전	경기도박물관		경기도박물관	2000
5	역주 경덕진도록	藍浦	임상렬 역	일지사	2004
6	자사호	심재원·배금용		다빈치	2009
7	도자공예개론	이진성 외 4인		예정	2010
8	용천청자	부산박물관		(주)세한기획	2011
9	자기(瓷器)	姚江波		중국경공업 출판사(중국)	2009
10	중국고대 잡항	邱東聯		호남미술 출판사(중국)	2001
11	도자(陶瓷)	收藏家雜誌社編		중국경공업 출판사(중국)	2010
12	古瓷 收藏入門	李知宴		인쇄공업 출판사(중국)	2011
13	중국 도자사	마가렛 메들리	김영원 역	열화당	1994
14	淸代粉彩瓷	紫都 외 1인		遠方出版社 (중국)	2004
15	중국의 도자기	鈴木勤		세계문화사 (일본)	1997
16	중국청동기를 주제로 한 도자조형연구	장림리		서울산업대학교	2008
17	중국의 청화자기	마시구이	김재열 역	학연	2014
18	(한당)도자대전	하정광		예술가출판사 (대북)	1995
19	(고대)도자대전	하정광		예술가출판사 (대북)	1992
20	화려채자 (건륭양채)	요보수		국립고궁박물관	2014

중국 도자기의 상징미학

21	청화자 감상	진단문교기금회 편집위원회 (오상해)		진단예술박물관	2008
22	명대 용천요 청자	채매분		국립고궁박물관	2015
23	중국 고도古陶	국립역사박물관 편집위원회		국립역사박물관	1989

미학·상징

1	중국미학사	李澤厚, 劉綱紀	권덕주, 김승심 역	대한교과서 주식회사	1992
2	장파 교수의 중국미학사	張法	백승도 역	푸른숲	2012
3	미의 역정	李澤厚	윤수영 역	동문선	1991
4	화하미학	李澤厚	권호 역	동문선	1990
5	미학의 이해	Roger Scurton	김경호, 이강호 역	기문당	1994
6	상징의 미학	오타베 다네히사	이혜진 역	돌베개	2015
7	미학의 핵심	마르시아 뮐더 이턴	유호전 역	동문선	2003
8	미학의 기본 개념사	W. 타타르 키비츠	손효주 역	미술문화	2014
9	디자인미학	제인 포지	조원호 역	미술문화	2016
10	美學講義	易中天	곽수경 역	김영사	2015
11	미학서설	게오르크 루카치	홍승용 역	실천문학사	1987
12	서양근대미학	서양근대 철학회		창비	2012
13	상징, 알면 보인다	클래어 깁슨	정아름 역	비즈앤비즈	2005
14	제품미학	하영균		도스트	2019
15	사물의 본성에 관하여	루크레티우스	강대진 DUR	아카넷	2020
16	예술본능의 현상학	이남인		서광사	2018
17	상징형식의 철학(언어)	애른스트 카시러	박찬국	아카넷	2016
18	상징형식의 철학 (인식의 현상학)	애른스트 카시러	박찬국	아카넷	2020

19	인간이란 무엇인가	애른스트 카시러	최명관	도서출판 창	2017
20	미학	고틀리프 바움가르텐	김동훈	마티	2019
21	숭고와 아름다움의 관념의 기원에 대한 철학적 탐구	어드먼드 버크	김동훈	마티	2019
22	취미의 기준에 대하여 비극에 대하여 외	데이비드 흄	김동훈	마티	2019
23	사회미학	김문환		문예출판사	1995
24	서양미학사의 거장들	하선규		현암사	2018
25	한권으로 읽는 동양미학	한린더	이찬훈	이학사	2012
26	서양근대 미학	서양근대 철학회		창비	2012
27	미학의 중심	김문환		서울대학교 출판부	2001
28	미학의 문제	에르하르트 욘	편집부	다민글집	1991
29	미학특강	박준원		동아대학교 출판부	2002
30	독일미학전통	카이 함머마이스터	신혜경	㈜이학사	2016
31	미학	하르트만	전원배	을유문화사	1987
32	동양의 미학	윤재근		도서출판 둥지	1995
33	미학오디세이 1편 (에셔)	진중권		㈜휴머니스트 출판그룹	2018
34	미학오디세이 2편 (마그리트)	진중권		㈜휴머니스트 출판그룹	2017
35	미학오디세이 3편 (피라네시)	진중권		㈜휴머니스트 출판그룹	2018
36	미학강의	오병남		서울대학교 미학과	1989
37	프라그마티즘 미학	리차드 슈스더만	김진엽	북코리아	2020
38	헤겔미학(1)	헤겔	두행숙	나남출판	1996
39	헤겔의 미학강의(2)	헤겔	두행숙	은행나무	2020

40	상징학 1(원리편)	변의수		상징학연구소	2015
41	상징학 2(응용편)	변의수		상징학연구소	2015
42	미학입문	이종후·공희경(공저)		송원문화사	1979
43	동양미학론	이상우		아카넷	2018
44	동양미학과 미적시선	손형우		내유학당	2018
45	푸코의 미학	다케다 히노나리	김상운	현실문화	2018
46	현대미학	죠지딕키	오병남	서광사	1982
47	수행성의 미학	에리카 피셔-리히테	김정숙	문학과지성사	2017
48	중국청동기의 미학	정성규		북랩	2018

예술학·철학

1	우리들의 동양철학	한국철학사상연구회		동녘	1997
2	예술학	와타나베 마모루	이병용 역	현대미학사	1994
3	예술이란 무엇인가	수잔 K 랭거	이승훈 역	고려원	1993
4	전통공예 현대공예 개념	용주(龍州)		역사비평사	2016
5	예술을 읽는 9가지 시선	한명식		청아출판사	2011
6	중국철학사	김충열		예문서원	1996
7	세계철학사	한스 요하임 슈퇴리히	박민수 역	이룸	2008
8	중국예술철학	주지영	박성일	동국대출판부	2017
9	예술철학	노엘 캐럴	이윤일	도서출판 b	2019
10	예술철학	조요한		미술문화	2015
11	시학詩學	아리스토텔레스	천병희	삼성출판사	1985
12	중국회화이론사	갈로葛路	강관식	돌베개	2016

미술 일반

1	미술양식의 역사	파라몽 편집부	김광우 역	미술문화	1999
2	중국고대 청동기·옥기	부산 시립박물관		부산시립박물관	2007
3	중국조각사	루쌘	전창범 역	학연문화사	2005
4	중국문화통론	이장우, 노장시		중문출판사	1993
5	중국미술사	마이클 설리번	한정희, 최성은 역	예경	1999
6	중국전통문양	W. H. Hawley		이종문화	1994
7	중국복식사	華梅	박성실, 이수웅 역	경춘사	1992
8	옥기공예	신대현		혜안	2007
9	동양미술사	마츠바라 샤브로	최성은 외 5인	예경	1995
10	미술품의 분석과 서술의 기초	실반 바넷	김리나 역	시공사	1998
11	중국화론	허영환		서문당	2001
12	시각심리학의 기초	Robert Snowden 외 2인	오성주 역	(주)학지사	2013
13	디자인을 위한 색채계획	고을한, 김동욱		미진사	1994
14	안목에 대하여	필리프 코스타마나	김세은	아날로그	2017
15	색채와 문화 그리고 상상력	신항식		포로네시스	2007
16	한국문양사	임영주		미진사	1998
17	중국황실문양	RHK디자인		알에이치코리아	2017
18	한국미술문화의 이해	장경희 외 5인		예경	1996
19	디자인개론	이우성		대광서림	1996
20	황금분할	柳亮	유길준 역	기문당	1986
21	디자인이란 무엇인가?	안병의, 김광문		세진사	1991
22	조형의 원리	에이비드 A. 리우어	이대일 역	예경	2016
23	실용 색채학	박도양		이호출판사	1987

24	디자인을 위한 색채	김학성		조형사	1995
25	점 · 선 · 면	칸딘스키	차봉희 역	열화당	1994
26	조형론	박규현 외 1인		기문당	1987
27	색채심리	스에나가 타오미	박필임 역	예경	2011
28	예술의 정신분석학적 해석	김용신		나남	2009
29	현대미술용어100	구데사와 다케미	서지수 역	안그라픽스	2012
30	건축의 형태언어	윌리암 J. 미첼	김경준, 남순우 역	도서출판 국제	1993
31	미술: 그 취미의 역사	F. P. 챔버스	오병남, 이상미 공저	예전자	1998
32	중국의 문자도안	양종괴	편집부	이종문화	1993
33	중국전통문양	Jeseph D'Addetta 외 1인	편집부	이종문화	2006
34	중국의 전통판화	고바야시 히로미쓰	김명선	㈜시공사 · 시공아트	2009

기호학·도상학

1	보이는 기호학	데이비드 크로우	서나연 역	비즈앤비즈	2016
2	기호학이론	움베르트 에코	서우석 역	문학과지성사	2008
3	기호학 입문	Sean Hall	김진실 역	비즈앤비즈	2016
4	기호학(상징의과학)	소두영		인간사랑	1996
5	도상학과 도상해석학	에케하르트 캐밀링	이한순, 노성두, 박지형, 송혜영, 홍진경	(주)사계절	1997
6	도상圖像과 사상思想	하버트 리드	김병익	열화당	1993

기타

1	중국청동기의 신비	李學勤	심재훈 역	학고재	2005
2	청동기	시안시문물보호 고고학연구소	중국문물전문 번역팀	한국학술정보(주)	2015

3	현대문화인류학	Roger Keesing	전경수 역	현음사	1992
4	문화재를 위한 보존방법론	서정호		경인문화사	2012
5	문화인류학개론	한상복 외		서울대학교 출판부	2008
6	국립박물관 소장 중국청동기 연구	오세은		국립중앙박물관	2012
7	칼 구스타프 융	칼 구스타프 융, 캘빈 S. 홀	이현성	스타북스	2020
8	동남아시아 도자기연구	김인규		솔과학	2012
9	구글	자료검색		인터넷	
10	다음	자료검색		인터넷	
11	네이버	자료검색		인터넷	
12	시외도원	카페		네이버	
13	중국문물연구회	카페		네이버	